모더니스트
마네

모더니스트
마네

환대의식탁

홍명하에게

모더니스트 마네

●

1장 마네의 죽음 9
 '여인의 화가' 14
 말년의 열정 27
 마네 사후 33

2장 아방가르드 37
 쿠튀르와의 불화 44
 바티뇰 그룹의 리더 51
 인상주의와의 관계 56
 아방가르드의 길 64

3장 상상력과 스타일 83
 '올랭피아 스캔들' 91
 〈올랭피아〉에 대한 다양한 시각 97
 마네 스타일 102
 〈올랭피아〉 패러디 113

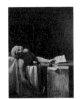

4장 형식의 문제 121
 형식주의 비평의 계보 125
 현대미술의 탄생 128
 푸코의 마네 131
 그린버그의 모더니즘 149
 '반연극적 전통'의 붕괴 152
 형식주의 비평의 제한성 160

5장 주제의 화가 167
 보들레르, 졸라, 말라르메 172
 '현대생활의 화가' 191
 진보의 이면 206

6장 미술과 정치 223
 마네 이전의 정치화 230
 종교의 세속화 240
 나폴레옹 3세에 대한 공격 247
 파리코뮌과 마네 261
 공화주의자 269

찾아보기 278

1장

마네의 죽음

1878년 마네는 건강에 이상이 있음을 알게 되었다. 46세의 화가는 온몸의 마비증세를 일으키며 화실에서 쓰러졌다. 이후 요양과 회복을 거듭했지만 좀처럼 과거의 활발함을 회복하지 못했다. 말년에 가까워지면서 육체적 고통을 이겨내려고 무척이나 애썼지만 '이제 끝났다'는 생각을 떨쳐낼 수 없었다. 몸이 쇠약해지면서 악령에도 시달렸다. 가까운 이들은 그의 우울한 모습을 자주 목격했고 종종 변덕이 심해졌다고 느꼈다. 마네도 자연스럽게 병든 고양이처럼 한 구석에 움츠려 드는 데 익숙해질 정도로 현실을 담담하게 받아들여야 했다.

　이 즈음에 그려진 〈자화상〉을 보면 근심어린 표정이 그대로 드러난다. 동료 화가 팡탱 라투르의 1867년 작품인 〈마네의 초상〉과 비교해보면 차이를 뚜렷하게 느낄 수 있다. 바티뇰 그룹 시절의 마네는 깔끔하고 멋스러운 옷차림에 정중하고 매너를 갖춘 신사였다. 그러나 12년의 세월이 지나서는 꽤나 늙은 모습이다. 여전히 특유의 자신만만함이 배어나지만 병색이 완연한 여윈 얼굴이다. 마네는 생의 후반기를 정신력으로 버텨내고 있었다.

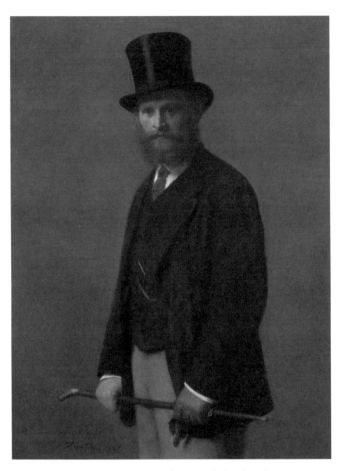

〈그림 1-1〉 팡탱 라투르, 〈마네의 초상〉, 1867, 캔버스에 유채,
117.5×90cm, 미국, 시카고 아트 인스티튜트.

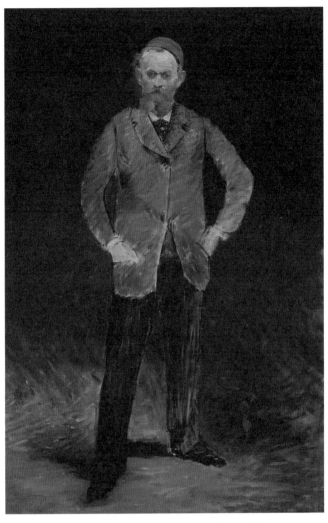

〈그림 1-2〉 마네, 〈무테 모자를 쓴 자화상〉, 1879, 캔버스에 유채, 94×64cm, 일본, 아티잔 미술관.

'여인의 화가'

병색이 완연한 와중에도 마네는 자신을 찾는 지인들을 반갑게 맞으려고 노력했다. 특히 여인들을 만날 때면 무척이나 밝은 표정을 지었다. 그리고 일부 여인들에게는 모델이 되어줄 것을 요청했다. 어린 시절부터 절친했던 앙토냉 프루스트의 연인 로지타 모리, 에밀 졸라의 부인, 백작 부인 루이스 발테스, 기유메 부인, 이자벨 르모니에 등 여러 이들은 그의 요청을 흔쾌히 받아들였다. 병약한 마네는 오래 선 채로 그릴 수 없었기에 짧은 시간 내에 완성할 수 있는 파스텔화를 선호했다. 1879년부터 1883년 사망하기까지 파스텔을 사용해 그린 그림은 총 89점인데, 이 중 70점이 여인들을 모델로 한 그림이다. 〈에밀 졸라 부인의 초상〉은 상의에 엷은 청색을 입힌 스케치처럼 간결하게 처리한 반면, 여배우 잔 드마르시를 모델로 한 〈봄〉에서는 화려하게 꾸며 입은 여인이 야외로 나서는 모습을 나무로 꽉 채워진 뒷 배경 속에서 섬세하게 묘사했다.

마네는 여러 여인들에 둘러싸인 일생을 산 사람이다. 그를 만났던 많은 여인들은 세련되고 예의바른 이 신사에게

〈그림 1-3〉 마네, 〈에밀 졸라 부인의 초상〉, 1879~1880, 캔버스에 파스텔, 60×49cm, 프랑스, 루브르 박물관.

〈그림 1-4〉 마네, 〈독서하는 여인〉, 1880~1881, 캔버스에 유채,
61.2×50.7cm, 미국, 시카고 아트 인스티튜트.

호감을 느꼈다. 그 가운데서도 17세 마네의 피아노 가정교
사였다가 부인이 된 쉬잔 렌호프, 연인으로 깊은 관계를 유
지했던 여류 인상주의자 베르트 모리조, 무명 화가 시절부
터 마네의 모델로 활동한 빅토린 뮈랑, 마네의 유일한 제자
가 된 에바 곤잘레스, 그리고 말년의 마네 곁을 지킨 메리 로
랑 등은 마네의 삶 속에 깊이 자리했던 여인들이다. 마네는

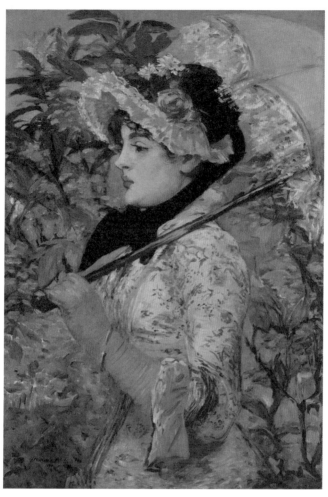

〈그림 1-5〉마네, 〈잔(봄)〉, 1881, 캔버스에 오일, 74×51.5cm, 미국, 빙엄 컬렉션.

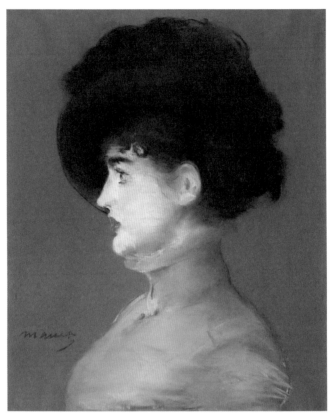

〈그림 1-6〉 마네, 〈이르마 부륀네르 라 비에누아즈의 초상〉, 1882,
캔버스에 파스텔, 53.5×44.1cm, 프랑스, 루브르 박물관.

이들을 모델로 수십 편 이상의 그림을 그렸고, 그중 〈올랭피
아〉나 〈발코니〉 등 대표작을 포함하여 여러 작품을 살롱전
에 출품했다. 마네의 회화에서 '여인'이라는 주제는 작품의
양과 질, 빈도와 중요도의 면에서 큰 비중을 차지한다는 점
을 감안한다면, 그에게 통상 붙여지는 '평평한 그림의 창시
자'나 '현대생활의 화가'라는 칭호에 못지않게 '여인의 화가'

라는 또 다른 이름으로 불러도 틀린 말이 아닐 것이다.

빅토린 뮈랑은 무명화가 마네에게 최초의 모델이 되어준 여인이다. 마네는 16세의 뮈랑이 쿠튀르 화실의 모델로 왔을 때 처음 만났다. 뮈랑은 마네와 가까워지면서 1874년까지 13년 동안 그의 충실한 모델로 활동했다. 마네가 예술계의 이단아로서 명성을 얻은 데에 뮈랑이 지대한 역할을 했다는 사실은 의심의 여지가 없다. 〈올랭피아〉의 주인공이 뮈랑이 아닌 다른 여인이었다면 어떤 변화가 있었을지 모른다. 뮈랑은 첫 작품인 1862년의 〈거리의 여가수〉에서부터, 대표작 〈풀밭에서의 점심〉과 〈올랭피아〉를 거쳐 〈앵무새와 여인〉, 그리고 마지막 작품인 1873년의 〈철로〉까지 10여 편의 작품에 등장하여 다양한 이미지의 여인상을 연출했다. 〈거리의 여가수〉에서는 붉은 꽃다발을 든 단아한 여인상을 보여주고 있지만, 〈풀밭에서의 점심〉과 〈올랭피아〉에서는 도도한 나부로 과감하게 변신했다.

마네는 뮈랑에게 화가로서 성공을 거두면 전속 모델에 걸맞은 응분의 보상을 하겠다고 했지만 생전에 그 약속을 지키지 못했다. 30세의 나이에 마네로부터 독립한 뮈랑은 살롱전 출품 작가였던 에티엔느 르로이의 제자가 되어 평소 꿈꾸던 화가의 길에 들어선다. 1876년 살롱전 등에서 몇 차례 입선하는 등 예술적 자질을 보여주었지만 무명의 설움을 겪는다. 마네 사후 그의 그림값이 치솟자 뮈랑은 쉬잔에게

〈그림 1-7〉 마네, 〈빅토린 뮈랑의 초상〉, 1862, 캔버스에 유채,
42.9×43.7cm, 미국, 보스턴 미술관.

편지를 띄워 마네의 약속을 전하지만 쉬잔은 그녀의 부탁을
차갑게 거절했다. 이후 뮈랑은 힘들고 굴곡진 삶을 살다가
1927년 불우하게 생을 마감한 것으로 알려져 있다. 마네가
1862년에 그린 〈뮈랑의 초상화〉에서는 강렬한 색채의 대비
로 18세 소녀의 앳된 얼굴을 환하게 비추고 있다.

마네에게 누구보다도 가장 특별한 여인은 베르트 모리조다. 마네와 모리조의 관계는 열정적이고 애틋한 사랑, 서로 간의 예술적 교감, 끈끈한 우정과 헌신을 내용으로 영화화되었을 만큼 널리 알려져 있다. 모리조는 부친이 도지사였던 유복한 집안에서 태어나 훌륭한 가정교육을 받은 재원으로 지적일 뿐만 아니라 매력적인 미모의 여성이었다. 18세기 유명화가 장 오노레 프라고나르의 후손이기도 한 그녀는 코로 밑에서 그림을 배웠다. 여류화가로 등단한 후에는 인상주의 그룹의 핵심멤버로 적극적인 활동을 펼쳤다. 1874년 제1회 인상주의 전시회에 유일한 여성화가로 참가하면서 발표한 〈요람〉은 모성애를 테마로 한 작품으로 그녀의 대표작으로 꼽힌다.

마네는 1868년 팡탱 라투르의 소개로 루브르에서 모리조를 처음 만났다. 만남 이후에 두 사람은 운명적인 사랑에 빠져든다. 마네는 1874년 모리조가 외젠 마네와 결혼할 때까지, 20대 후반에서 30대 초반에 이르는 시기, 그녀의 눈부신 아름다움에 완전히 매혹당한다. 테오도르 뒤레의 증언에 따르면, 모리조 또한 마네의 매력에 끌려 그의 화실에서 함께 작업하며 직접적인 영향을 받았다.[1] 모리조와 함께했던 시

1 메이어스는 모리조의 여러 작품이 구성이나 주제에서 마네의 것을 모방했거나 직접적인 영향을 받았음을 지적한다. 이를 테면 모리조의 〈트로카데로에서 본 파리〉(1872~1873)와 마네의 〈만국박람회 중의 파리〉(1867), 모리조의 〈빨래를 너는 세탁부들〉과 마네의 〈빨래〉 등이 그 예이다. 또한 "모리조는 자신의 〈바이올린 연습〉(1893)의 배경에 마네의 〈이자벨 르모니에

기 마네는 그녀의 초상을 유화 6점, 수채화 2점, 석판화 2점, 동판화 1점 등 무려 11점을 정성을 다해 그려 그녀를 향한 절절한 마음을 표현했다. 〈모피 토시를 한 베르트 모리조〉, 〈제비꽃 다발을 든 베르트 모리조〉, 〈모자를 쓰고 아버지를 애도하는 베르트 모리조〉, 그리고 〈부채를 든 베르트 모리조〉 등에는 모리조에 대한 마네의 열정적인 경험이 고스란히 담겨 있다.

1872년 작 〈제비꽃 다발을 든 베르트 모리조〉는 모리조의 초상화 가운데 가장 아름답고 힘이 넘치는 작품으로 손꼽힌다. 폴 발레리는 1932년 마네 출생 100주년 기념 전시회에서 이 작품을 마네 최고의 걸작으로 칭송했다. 모리조는 춤이 높은 검은색 모자로 이마를 살짝 가린 채 검은색 스카프와 검은색 드레스를 입은 우아한 여인의 모습이다. 얼굴은 반쯤은 그늘에 가려져 있고, 나머지 반은 환하게 빛이 난다. 유난히 커보이는 갈색 눈동자와 섬세한 콧날이 매혹적이다. 정면을 응시하는 시선은 도도한 분위기를 더해준다. 마네는 제비꽃 다발을 모리조에게 선물한 경험을 추억으로 간직하려고 그림의 제목을 정했고, 지난 추억을 떠올리며 그녀에게 주었던 제비꽃 부케를 자그마한 정물화로 그리

의 초상〉을 그려 넣고, 〈바이올린을 켜는 줄리〉(1894)의 배경에 〈누워 있는 베르트 모리조〉(1873)를 넣는 식으로 마네에게 경의를 표했다." Jeffrey Meyers(2005), 『인상주의자 연인들』, 김현우 옮김, 마음산책, 2006, 164~165쪽.

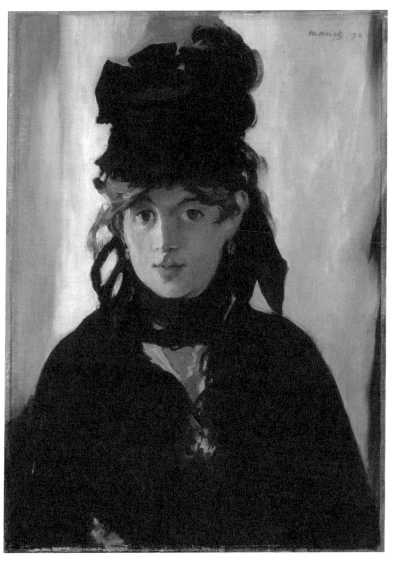

〈그림 1-8〉 마네, 〈제비꽃 다발을 든 베르트 모리조〉, 1872, 캔버스에 유채, 55cm×38cm, 프랑스, 오르세 미술관.

기도 했다. 마네는 이 초상화를 죽을 때까지 소중하게 간직했다. 모리조는 이 초상화에 너무나 애착을 가진 나머지 마네가 사망한 후 테오도르 뒤레로부터 구입해서 침실 벽면에 걸어 놓는다. 1998년부터 오르세 미술관으로 옮겨져 명작으로 전시되고 있다.

둘 사이의 연인관계는 현실의 벽에 부딪혀 막을 내린다. 마네에게는 아내 쉬잔이 있었고, 모리조는 마네와 결혼하는 꿈이 불가능함을 깨닫는다. 1874년 모리조는 마네의 동생 외젠과 결혼하여 마네 가문의 일원이 된다. 두 사람은 결혼식 전에 그동안 주고받았던 편지를 모두 소각한다. 연인에서 형부와 처제로 관계가 바뀌었음에도 두 사람은 깊은 우정을 이어간다. 모리조는 마네가 병고에 시달리는 수년의 기간 내내 그를 헌신적으로 돌보았다. 그가 사망한 후에도 마네의 추모전을 준비하는 등 마네의 명성을 위한 일이라면 온 힘을 다했다. 모리조는 1895년 54세의 일기로 작고했다.

말년의 마네를 하루가 멀다하고 자주 찾은 여인은 메리 로랑이다. 마네는 1876년 생-페테르스부르의 작업실에서 전시회를 열었을 때 이 낭시 출신의 여인을 처음 만났다. 전시된 작품을 보고 비난을 퍼부었던 대부분 방문객들과 달리 로랑은 〈빨래하는 여인〉 앞에서 감탄했다. 전시 기간 내내 자신의 그림이 천대받는 현장에서 절망감에 빠져 있던 마네는 자신의 예술적 재능을 한 눈에 알아주는 고마움에 눈물

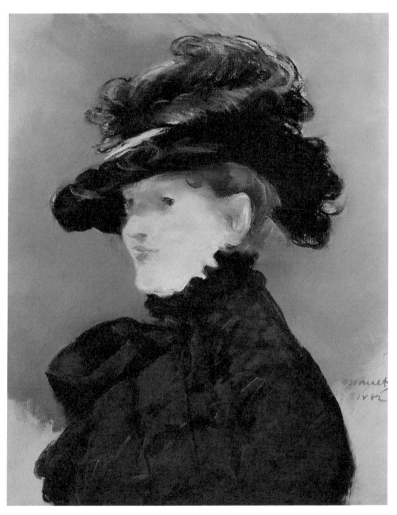

〈그림 1-9〉 마네, 〈검은 모자를 쓴 메리 로랑〉, 1882, 54×44cm,
캔버스에 유채, 프랑스, 디종미술관.

이 글썽거렸다. 그때부터 로랑은 마네의 친구가 되었다. 메리 로랑은 고등 교육을 받은 재원으로 말라르메, 위스망스, 부르제, 모파상 등 당대의 예술가들과 폭넓게 교류했던 시대의 여인이었다. 사망 전 해인 1882년 마네는 이 호방한 여인을 모델로 작은 크기의 유화와 파스텔화 2편을 그렸다. 마네는 로랑의 초상화인 〈가을〉을 그림으로써 잔 드마르시의 초상화 〈봄〉, 그리고 모리조의 작품인 〈여름〉과 〈겨울〉과 함께 사계절의 여인상을 완성하며, 오래전 모리조와의 약속을 지켰다.

말년의 열정

말년기에 마네가 파스텔화만을 그린 것은 아니다. 그는 1879년 9월 에밀 앙브르의 별장에서 요양하면서 제자인 곤잘레스에게 "다시 작업을 시작했다"고 알렸다. 계단을 걸어 오를 수 없을 만큼 몸이 쇠약해지고 있었지만 붓작업에 대한 욕망은 여전히 강렬했다. 비록 예전처럼 실물 크기의 큰 그림을 그려내는 데는 무리가 따랐지만, 비교적 작은 크기의 정물화를 쉬지 않고 그렸다. 〈햄〉(1880), 〈수잔 화병의 클레마티스〉(1881), 〈베르사유의 예술가 정원〉(1881), 〈화병의 장미와 튤립〉(1882), 〈하얀 라일락〉(1883), 그리고 〈식탁보에 놓인 장미 두 송이〉(1883) 등이 이 당시의 작품들이다. 사망 직전에 그린 〈식탁보에 놓인 장미 두 송이〉에서는 색 바랜 장미 두 송이를 식탁 위에 뉘어놓음으로써 〈죽은 투우사〉나 〈내전〉에서와 같은, 일자로 뉘어진 죽음의 이미지를 떠올리게 한다.

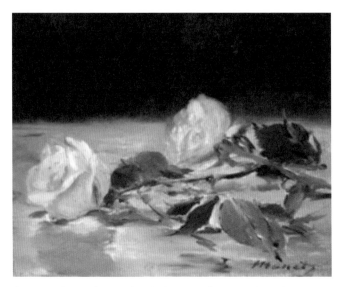

〈그림 1-10〉 마네, 〈식탁보에 놓인 장미 두 송이〉, 1883, 캔버스에 유채,
19.3×24.2cm, 개인소장.

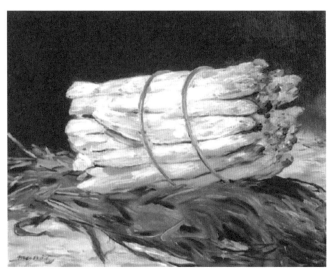

〈그림 1-11〉 마네, 〈아스파라거스 다발〉, 1880, 캔버스에 유채, 16.5×21cm,
독일, 발라프 미술관.

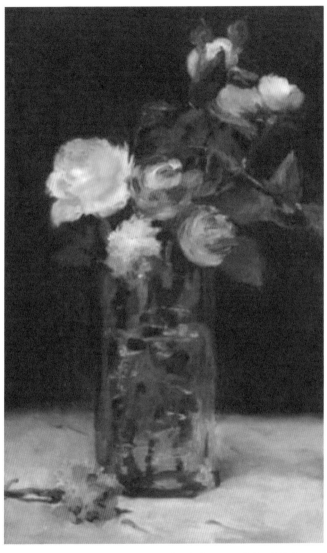

〈그림 1-12〉 마네, 〈유리 꽃병에 꽂혀 있는 장미〉, 1883, 캔버스에 유채, 56×36cm, 개인 소장.

마네는 또한 살롱전 출품도 포기하지 않았다. 그는 1881
년 힘겹게 작업한 〈사자사냥꾼 페르튀제〉를 완성하여 〈앙리
로슈포르의 초상〉과 함께 살롱전에 출품했다. 그해 살롱전
은 정부의 영향력이 처음으로 배제된 가운데 예술가들의 자
율적인 심사 중심의 새로운 방식으로 치러졌다. 작품의 주
인공인 외젠 페르튀제는 모험심 많은 탐험가이자 뛰어난 사
냥꾼으로 명성이 높았던 인물이다. 마네는 이 그림을 화실
에서 그렸다. 그 때문인지 맹수 사냥의 무대로서는 극적인

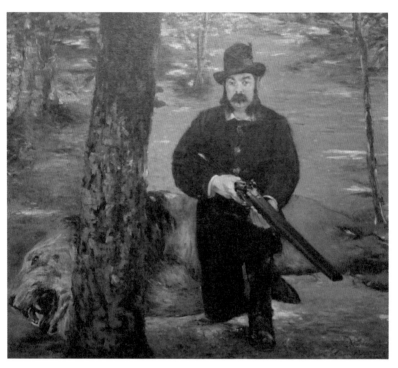

〈그림 1-13〉 마네, 〈사자사냥꾼 페르튀제〉, 1880, 캔버스에 유채,
151×172cm, 브라질, 상파울로 미술관.

긴장감이 떨어진다는 지적을 받긴 했지만, 1등이 없는 복수의 2등에 선정되는 영예를 얻는다. 곧이어 미술부 장관으로 취임한 앙토냉 프루스트의 추천으로 국가서훈장인 레지옹 도뇌르 기사 작위도 받았다. 그러나 병들어 곧 죽음을 향해 가는 그에게는 너무도 늦은 보상이었다. 평론가 에르네스트 쉐스노가 살롱의 거물인 니외베르케르크 백작의 안부를 전하며 축하 인사를 했을 때, 마네는 "그가 내게 행운을 주었을 지 모르지만, 20여 년 동안의 실패에 대한 보상이라고 하기에는 너무 늦었다"[2]고 무뚝뚝하게 대꾸했다.

이듬해에도 마네는 또 다시 살롱전을 준비했다. 1881년부터 작업에 착수하여 1882년 완성한 〈폴리 베르제르 바〉는 거울을 배경으로 하는 획기적인 구도로 마네의 실험정신을 돋보이게 한 최후의 대작이다.(4장 참조) 1882년 여름 이후로는 거의 그림을 그리지 못했다. 그의 기력으로는 과일과 꽃을 소재로 한 간단한 정물화나 스케치 말고는 더 이상 그려낼 수 없었다. 마네는 말라르메와 나다르에게 1884년 국전에 출품할 작품의 아이디어가 있다고 말했지만 몸의 상태는 최악으로 치닫고 있었다. 1883년 3월 25일 마네는 로랑이 낭시에서 데려온 여인, 엘리자의 초상화 밑그림을 그리던 중 화실에서 쓰러졌다. 병실에서 10여 일을 누워 있었지만 일

2 Edouard Manet(1881), 「에르네스트 쉐스노에게 보내는 편지」, 『뒤늦게 핀 꽃』, 강주현 옮김, 창해, 2000, 195쪽.

어날 수 없었다. 다리가 검게 썩어 들어갔고, 결국 일주일 후 왼쪽 다리를 절단하는 수술을 받았다. 수술 후 10여 일 만인 4월 30일, 마네는 심한 고통 속에서 51세의 나이로 눈을 감았다.

마네 사후

모네는 친형과도 같았던 마네의 사망소식을 듣고 즉각
뒤랑 뤼엘에게 "가엾은 마네 선생이 사망했다는 끔찍한 소
식을 들었습니다"라고 부고를 전한 후 한걸음에 달려왔다.
마네의 장례식은 5월 2일에 치러졌다. 에밀 졸라, 팡탱 라투
르, 클로드 모네, 알프레드 스테벤스, 테오도르 뒤레, 앙토냉
프루스트 6명의 동료가 관을 들었다. 마네의 친구들을 대표
하여 죽마고우 프루스트가 추모사를 읽었다. 그는 저세상으
로 떠난 단짝 친구를 "새로운 것을 찾아서 끊임없이 매진하
는 창조적 시도, 일시적인 환상과 결코 타협하지 않는 놀라
운 용기, 사물을 좀 더 진지하고 세심하게 관찰하는 예술의
세계"를 보여준, "현대 예술의 방향에 부인할 수 없는 영향
을 남긴 예술가"로 추모했다.[3]

마네는 생전에 화가로서 화려한 꽃을 피우지 못했다. 특
히 모네의 삶과 비교하면 더욱 그렇다. 모네는 젊은 시절 극

3 Antonin Proust(1883), 「마네의 예술과 삶에 대한 단상」, 『뒤늦게 핀 꽃』,
 142~144쪽.

심한 생활고 등 힘든 시절을 딛고 일어나 생의 후반에 예술
계의 거장으로 돈과 명성을 함께 누리며 장수했지만 마네는
전혀 그렇지 못했다. 아이러니하게도 마네는 타계한 이후
살아 있을 때는 받아보지 못한 후한 평가를 받는다. 먼저 가
까웠던 동료들이 나서기 시작했다. 마네와 종종 티격태격했
던 드가는 "그는 우리가 아는 것보다 훨씬 위대한 사람이었
다"고 뒤늦게 고백했다. 괴팍했던 세잔은 마네가 프랑스 미
술의 선구자인 이유를 "모든 예술이 관습을 따르거나 그것
을 과장하는 데 급급했지만, 마네는 '아주 간단한 공식'을 제
시했기 때문"이라고 치켜세웠다.[4]

마네의 유언집행인이 된 뒤레, 프루스트, 그리고 모리
조 등은 마네의 추모전을 준비하기 위해 분주히 움직였다.
1884년 1월 미술학교에서 개최된 추모전은 마네 예술을 재
평가하는 최초의 전환점이었다. 〈풀밭〉, 〈올랭피아〉, 〈발코
니〉 등 대표작을 포함하여 유화, 수채화, 파스텔, 연필화, 동
판화와 석판화 등 총 179점이 망라되었다. 졸라는 카탈로그
서문에 "마네 회화에서 단 하나의 공식은 자연스러움 그 자
체"였다고 적으면서, 그를 "쿠르베 이후 사물을 새로운 눈으
로 보고 새로운 기법으로 빚어낸 최초의 화가"로 소개했다.[5]
프랑스 예술계는 과거와는 달리 큰 관심을 보였다. 마네 생

4 Françoise Cachin(1994), 『마네: 이미지가 그리는 진실』, 김희균 옮김, 시공
 사, 1998, 160쪽.
5 Emile Zola(1884), 「마네가 우리에게 남긴 것」, 『뒤늦게 핀 꽃』, 204~218쪽.

전에 거들떠보지도 않았던 비평가들과 대중은 호의적인 태도를 보였다.

같은 해 평론가 에드몽 바지르는 『마네』를 출간했다. 1886년 마네의 그림은 뉴욕에서 소개되었다. 1889년 만국박람회에 때맞춰 열린 프랑스혁명 100주년 기념 회화전에서는 프루스트가 나서 마네 그림을 명예관에 전시하도록 힘을 썼다.[6] 이 전시는 미국과 독일의 애호가들이 마네 작품을 사들이기 시작하는 계기가 되었다. 20세기 들어 앙리 마티스, 피카소, 르네 마그리트 등은 마네를 선구자로 받들었다. 탄생 100주년인 1932년과 사후 100년인 1983년 두 차례의 회고전을 계기로 마네는 현대미술의 거장으로 추앙되었다. 조르주 바타유, 미셸 푸코, 클레멘트 그린버그, 마이클 프리드 같은 저명한 비평가들은 이구동성으로 마네가 현대미술의 창시자라고 주장했다. 마네는 훗날 벌어진 자신에 대한 칭송을 생전에는 전혀 들어보지도 상상하지도 못했다.

6 Louis Piérard(1944), 『이해받지 못한 사람, 마네』, 정진국 옮김, 글항아리, 2009, 222쪽.

2장

아방가르드

마네는 열여덟 살 되던 해 화가의 길을 택했다. 법무부 고위관료였던 아버지는 완강히 반대했지만 아들의 강한 고집을 꺾지는 못했다. 타협책으로 아버지는 마네에게 엄격한 선생 밑에서 배울 것을 권한다. 마네는 부친의 뜻을 받아들여 토마 쿠튀르의 화실에서 예비화가로서의 수업을 시작한다. 그해 예비화가 마네가 그린 부모의 초상화를 보면 화가의 길을 한사코 반대했던 부친과 평생 아들에게 용기를 준 어머니 사이의 냉랭한 분위기가 감지된다. 주먹을 꼭 쥔 오귀스트는 아내에게 등을 돌린 채 경직되고 화난 듯한 표정을 짓고 있다. 그의 아내는 어둡고 불안한 표정으로 남편을 내려다보고 있다. 아마도 피아노 교사 쉬잔과 연관된 가족사적 비밀로 말미암아 서로에게 어딘가 어색하고 불편해 보이는 고립감, 감정적 긴장과 내면의 외로움, 또는 억압된 분노의 정서를 마네가 고통스럽게 받아들이고 있었음을 보여준다.

마네를 학생으로 받아들인 쿠튀르는 당시 역사화의 대가로 널리 알려진 인물이었다. 그의 대표작 〈퇴폐기의 로마인〉은 도덕적 타락이 제국 멸망의 원인이라는 역사적 교훈을

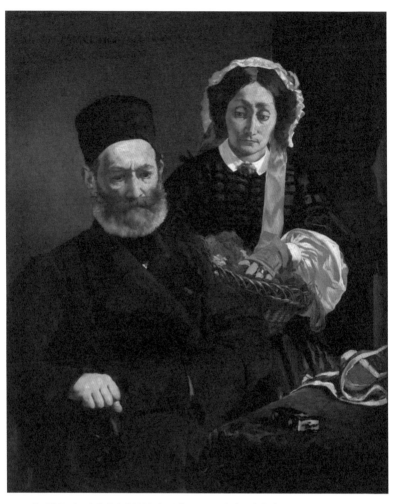

〈그림 2-1〉 마네, 〈마네 부부의 초상〉, 1860, 캔버스에 유채, 110×91cm, 프랑스, 오르세 미술관.

담은 작품으로 현재 오르세 미술관에 남아 있다. 그는 고전 주의에 정통한 아카데미즘 교육자로서도 명성이 높았다. 쿠튀르 화실은 퓌비 드 사반, 몽지노, 아르망 뒤마레스크, 앙리 오페르 등 뛰어난 화가들을 배출하면서 유명세를 타고 있었다. 마네가 들어갈 무렵에는 약 30명 정도의 교습생이 배우고 있었다. 청년 마네는 초창기에는 스승에게 존경을 표하며 순종하는 듯했다. 그러나 얼마 지나지 않아 두 사람은 예술관 및 회화방식을 놓고 잦은 의견 충돌을 일으켰다. 마네는 쿠튀르의 전통적인 교수법에 싫증을 느꼈고, 교습실보다는 루브르 박물관을 찾는 일이 잦아졌다. 여러 거장의 작품을 직접 보면서 모사하는 작업이 더 끌렸다.

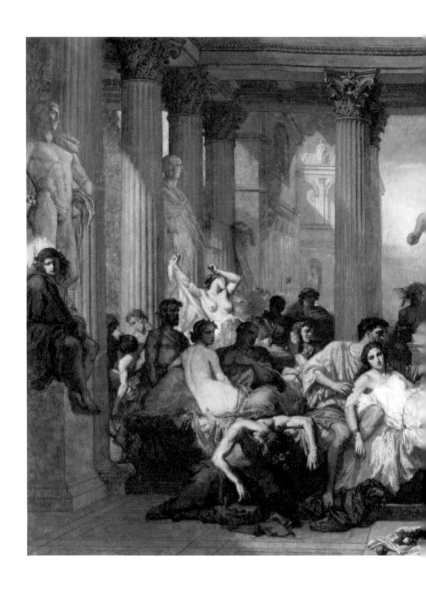

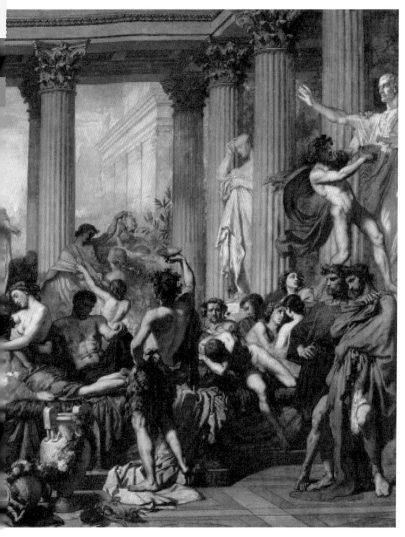

〈그림 2-2〉 토마 쿠튀르, 〈퇴폐기의 로마인〉, 1847, 캔버스에 유채,
472×772cm, 프랑스, 오르세 미술관.

쿠튀르와의 불화

스승과 빈번한 마찰로 교습실 결근을 반복하는 가운데 마네는 결국 쿠튀르 교습실을 나온다. 쿠튀르가 보기에 마네는 '고상한' 고전적 주제에 대한 상상력이 부족한 학도였다. 그러나 마네는 그 '옛날의 로마'가 아닌 '지금의 파리'를 그리고 싶어 했다. 또한 스승처럼 '다른 사람들이 보고 싶어 하는 그림'이 아니라 '자기가 본 대로 그려야 한다'는 생각을 고집했다. 그는 모델, 의상, 인체, 모형, 장식물 등에 집착하는 화가의 그림을 "죽은 그림"이라고 경멸하면서, "눈에 보이는 대로 그리는 것"만이 진실이라고 믿었다.[1] 결국 그는 스승의 뒤를 잇는 안전한 행로에서 벗어나 모험과 도전이 수반되는 험한 길을 택했다. 1856년 마네는 마침내 쿠튀르와 결별한 후 뤼 라부아지에에 화실을 차리며 독립 예술가의 이력을 시작한다.

25세가 된 무명화가는 틈나는 대로 루브르 박물관을 드나들며 틴토렌토, 티치아노, 루벤스, 고야, 벨라스케스 등 대

1 Antonin Proust(1883), 33쪽.

〈그림 2-3〉 마네, 〈스페인 가수〉, 1860, 캔버스에 유채, 147.3×114.3cm,
미국, 메트로폴리탄 미술관.

가들의 화풍을 익히는 데 주력한다. 그는 특히 벨라스케스에 매료되었다. 1859년 드디어 그는 첫 작품 〈압생트를 마시는 남자〉(5장 참조)를 완성한다. 200여 년 전 벨라스케스의 〈메니포스〉의 영향이 뚜렷하게 드러난 이 작품을 살롱전에 출품했다. 술주정뱅이를 회화의 주제로 다룬 실험적 시도였지만 사회윤리를 해쳤다는 비난과 함께 묘사가 치밀하지 못하고 뒷마무리도 부실하다는 낮은 평가를 받는다. 들라크루아만이 옹호했을 뿐 심사위원 다수의 반대로 입선하지 못했다.

낙선의 아픔을 겪은 마네는 이듬해 〈스페인 가수〉를 재차 출품하여 입선한다. 강렬한 인상의 인물을 코믹한 분위기의 가수로 내세운 이 그림은 대담한 붓놀림으로 스페인풍의 사실주의 색채를 강하게 드러냈다는 호평을 받았다. 특히 테오필 고티에는 기고문까지 발표하여 "튜브에서 금방 짜낸 물감, 대담한 붓질, 그리고 사실주의적 색채가 돋보이는 훌륭한 작품이다"[2]라고 칭찬을 아끼지 않았다.

이에 고무된 마네는 2년여에 걸쳐 집중적으로 스페인풍의 그림을 15점이나 그렸다. 〈투우사의 죽음〉, 〈발렌시아의 롤라〉, 〈스페인 발레〉, 〈마호 옷을 입은 청년〉, 〈스페인 옷을 입은 빅토린〉, 〈스페인 복장을 한 젊은 여인〉 등은 이 시기 작품들이다.

2 Antonin Proust(1883), 47쪽.

〈그림 2-4〉 마네, 〈발렌시아의 롤라〉, 1862, 캔버스에 유채, 123.1×92cm, 프랑스, 오르세 미술관.

〈그림 2-5〉 마네, 〈스페인 복장을 한 젊은 여인〉, 1863, 캔버스에 유채,
94.7×113.7cm, 미국, 예일대학교 미술관.

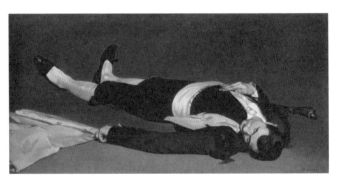

〈그림 2-6〉 마네, 〈투우사의 죽음〉, 1865, 캔버스에 유채, 76×153.3cm,
미국, 워싱턴 내셔널 갤러리.

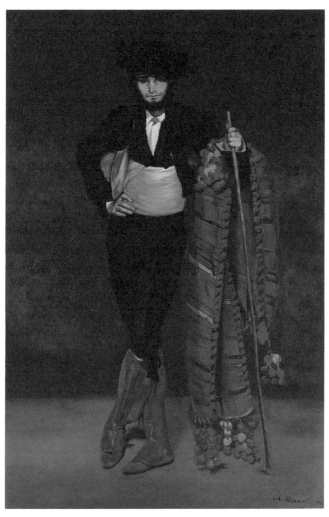

〈그림 2-7〉 마네, 〈마호 옷을 입은 청년〉, 1863, 캔버스에 유채,
188×124.8cm, 미국, 메트로폴리탄 미술관.

1862~1863년은 마네가 화가로서 결정적인 전환점을 맞게 된 시기다. 그는 기법과 주제 양면에서 파격적인 작품들을 완성함으로써 독창적인 화가로 발돋움한다. 그는 〈풀밭에서의 점심〉(3장 참조)과 〈올랭피아〉(3장 참조)를 연이어 그렸다. 당시 큰 논란을 야기한 두 작품은 누드화의 개념을 바꾸어 놓았다. 마네는 먼저 〈풀밭에서의 점심〉을 두 번 그렸는데, 처음에는 작게 그렸다가 두 번째는 실물 크기로 두 배로 키워서 다시 그렸다. 제목도 〈목욕〉에서 〈네 명〉으로 바꿨다가 다시 〈점심〉으로 정해서 1863년 살롱전에 출품했지만 혹평 일색의 비난을 받으며 낙선했다. 〈점심〉은 낙선작들만을 따로 모은 전시장 벽면에 걸려 대중에게 공개되었다. 대중은 비웃었지만 마네는 논란의 중심에 서며 '문제적' 예술가로서 이름을 알리는 계기를 잡는다. 훗날 피카소가 〈점심〉을 보고 "고통은 나중을 위한 것"이라고 중얼거렸듯이, 현대 미술가들은 이 그림을 통해 많은 영감을 받는다. 그중 한 사람인 앙리 마티스는 "마네가 우리 보다 한발 앞서 동양 회화를 받아들인 것 같다"는 평으로 마네를 칭송했다. 〈점심〉의 충격이 채 가시기도 전 연이어 터진 '올랭피아 스캔들'은 그야말로 악명 높은 화가, 마네의 진면목을 고스란히 드러낸 일대의 사건이 된다.

바티뇰 그룹의 리더

〈점심〉과 〈올랭피아〉가 큰 파문을 불러온 후 마네는 '새로운 회화La nouvelle peinture'[3]를 갈구하는 젊은 화가들에게 주목할 만한 스타로 부상했다. 그즈음 마네는 바티뇰 불바드에 위치한 아파트로 거처를 옮기고 인근에 화실을 새로 마련했다. 그리고 집에서 가까운 '카페 게르부아'를 자주 드나들며 젊은 화가들과 친목을 도모했다. 20대 초중반의 화가 지망생들은 틀에 박힌 관습적 교습보다는 자유로운 회화 교육을 받기를 원했다. '아카데미 쉬스'와 '글레르 화실'에서 그림을 배우던 젊은 화가들은 자연스레 게르부아에 모여 마네를 중심으로 새로운 미학체계를 모색하기 위한 열띤 토론을 벌였다.

3 평론가 에드몽 뒤랑트가 1876년 처음 사용한 용어이다. 뒤랑트는 마네를 비롯한 인상주의자들의 그림을 기존의 회화와 구별하여, "현대화된 도시가 의식과 관습, 삶의 리듬에 새롭게 제공해주는 모든 소재를 새로운 스타일로 그리는 회화"를 지칭하기 위해 이 용어를 도입했다. John House(2004), *Impressionism: Paint and Politics*, New Haven, Yale University Press, pp.192~193.

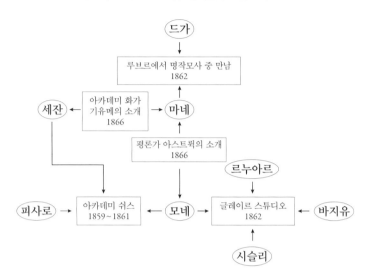

〈표 1〉 바티뇰 그룹 핵심 멤버들의 연결 관계[4]

이들의 연결 관계를 마네를 중심으로 보면(〈표 1〉), 1860년대 초 '아카데미 쉬스'의 피사로, 세잔, 기요맹과 '글레르 화실'의 모네, 르누아르, 바지유, 시슬레 등 7명의 젊은 화가 지망생들이 주축이 되어 그룹을 형성했고, 얼마 뒤 팡탱 라투르, 모리조, 드가 등이 가담했다. 이 모임에는 이들 외에 세잔의 고향 친구이자 자연주의의 신봉자였던 에밀 졸라, 뒤레, 에드몽 뒤랑트, 폴 알레시스 등의 평론가들과 사진가 나다르, 조각가 메트르, 판화가 브라크몽 등 다방면의 예술 가들이 합류했다. 그룹에서 마네, 드가, 피사로, 모네, 르누아

4 Harrison C. White and Cynthia White(1965), *Canvases and Careers*: *Institutional Change in the French Painting World*, New York, Wiley, p.117.

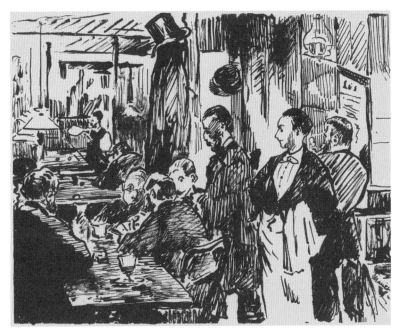

〈그림 2-8〉 마네, 〈카페 게르부아 스케치〉, 1869, 종이에 펜과 잉크,
29.5×39.5cm, 미국, 하버드대학교 포그 미술관.

르 등이 핵심멤버였고, 아일랜드의 조지 무어, 뒤랑티, 콩쿠르 형제, 뷔르티 등 평론가 그룹은 다른 한 축을 이루어 예술 이론을 뒷받침하는 역할을 수행했다. 마네는 당시의 상황을 가늠케 하는 간단한 스케치를 남겼다.

모임에서는 아카데미 주도의 살롱전에 대한 불신과 그 대안 모색이 항상 논의의 주요한 테마였다. 관학미술이 오랜 기간 유지해온 전통적인 미적 기준으로 말미암아 젊은 화가들의 작품은 낙선의 굴레에서 벗어나질 못하였기 때문

에, 아카데미즘과 고전주의에 대한 반발은 이들이 공유하던 공통의 정서였다. 바티뇰 그룹의 목적에 대해 마리아 로저스는 "공인된 미술기관에 대한 혐오를 표출하는 가운데 전통적 회화방식을 따르지 않고 각자 독자적인 길을 가도록 서로를 북돋아주는 데 있었다"[5]고 요약한다.

마네는 동료들에게 전위예술의 선동가로 알려져 이 모임을 주도하면서 그룹의 리더로 부상한다. 마네를 중심으로 한 초창기 인상주의 그룹을 이른바 '바티뇰 그룹'으로 지칭하게 된 것도 이 때문이다. 팡탱 라투르가 1870년 살롱전에 내놓은 〈바티뇰 구의 화실〉은 이 그룹에서 마네의 위상과 역할을 예증한다. 그림에서 캔버스 앞 중심에 앉은 마네는 젊은 동료들에 둘러싸여 무언가의 논의를 주도하는 모습이다. 현재 오르세 미술관에 있는 이 그림에는 화가 본인 팡탱 라투르와 테오도르 뒤레가 빠져 있는 것이 아쉽기는 하지만, 그룹의 주요 멤버들이 대거 등장한다. 왼쪽부터 팔레트를 들고 앉아 있는 마네, 액자 속으로 얼굴이 들어가 보이는 르누아르, 그 옆의 에밀 졸라, 에드몽 메트르, 바지유가 서 있고, 맨 끝에 실루엣처럼 모네가 보인다. 그리고 마네 앞에 모델로 앉은 인물은 평론가 자샤리 아스트뤼크다.

5 Maria Rogers(1970), "The Batignolles Group: Creators of Impressionism", in *The Sociology of Art and Literature*, Mitton C. Albrecht, James H. Barnett & Mason Griff(eds.), New York, Praeger Publishers, p.212.

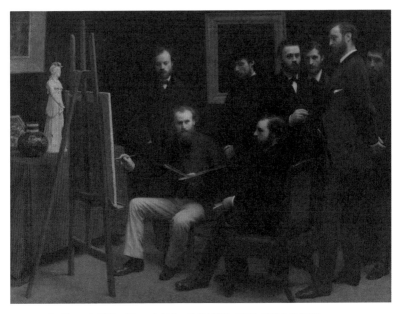

〈그림 2-9〉 팡탱 라투르, 〈바티뇰 구의 화실〉, 1870, 캔버스에 유채,
204×273cm, 파리, 오르세 미술관.

마네는 바티뇰 그룹의 리더로 알려졌지만 우두머리처럼
행세하지도 않았고 이들과 함께 특정한 유파를 결성하지도
않았다. 마네의 친구, 아르망 셀베스트르가 회고한 바에 따
르면, 젊은 예술가들이 마네를 중심으로 모였기는 했지만
"마네는 보스 기질도 없었고 잘난 척도 하지 않았다. 그러기
에 다들 그에게서 많은 것을 배울 수 있었다."[6] 마네에게는
그 무엇보다도 그만의 예술을 추구하는 것이 중요했다.

6 김광우(2002), 『마네의 손과 모네의 눈』, 미술문화, 97쪽.

인상주의와의 관계

바티뇰 그룹의 멤버들은 프로이센과 프랑스 간에 전운이 감돌면서 잦은 회합이 어려워졌다. 급기야 전쟁이 발발하면서 뿔뿔이 흩어졌다. 모네 등 몇몇 사람은 런던 등지로 피신했다. 마네는 드가와 함께 프랑스군에 자원입대하여 보불전쟁에 참전했다. 전쟁의 끔찍한 참상을 겪고 나서도 혼란은 계속되었다. 곧이어 티에르 정부군과 시민혁명군 사이의 내전이 벌어졌다. '파리코뮌' 사태로 수많은 희생자가 발생했다.

내전이 끝나고 나서 젊은 화가들은 하나둘씩 파리로 모여들기 시작했다. 1873년 모네는 몇 년 전 바지유와 공유했던 생각을 실행하기로 결심한다. '새로운 회화'를 추구하는 젊은 화가들을 규합해서 독립 전시회를 지속적으로 열자는 제안이었다. 모네는 피사로에게 자신의 계획을 알렸고 피사로는 적극 동의한다. 모네와 피사로가 주축이 되어 여러 화가들과 이 새로운 집단의 성격을 논의해보지만 합의에는 이르지 못한다. 이들은 단체의 기본회칙만을 정하고 '화가, 조각가, 판화가 등 예술가들의 유한회사'라는 애매한 명칭으

로 출범한다. 르누아르는 경영진의 일원이 되어 뛰어다녔고, 드가는 많은 가입자를 끌어 모으는 역할을 맡았다. 모네, 피사로, 드가, 르누아르 4명이 중심이 된 단체전은 살롱전에서 낙선한 독립 작가들의 반反살롱전 성격을 띠었다. 이른바 '인상주의 운동'의 시작이었다.

드가는 마네에게 달려가 동참할 것을 권했다. 그러나 마네는 드가의 끈질긴 요청에도 불구하고 응하지 않았다. 1874년부터 1882년까지 7차례의 인상주의자 단체전이 있었지만 마네는 이 전시회에 단 한 차례도 자신의 그림을 내놓은 적이 없다. '마네 등의 살롱전 참가기록'(〈표 2〉)을 보면, 인상주의 단체전이 진행되는 동안 모네, 피사로, 드가, 시슬레, 모리조는 살롱전을 외면했지만, 마네는 개인 전시회를 연 1867년과 건강 이상이 발견된 1878년을 빼고는 매년 빠짐없이 출품했다. 마네가 이 단체전에 동참하지 않은 데 대해 모네와 모리조는 크나큰 실망감을 느꼈다. 피사로와 드가는 살롱전만을 고집하는 마네에게 '양지만을 좇는 비겁한 세속주의자'라는 비난을 퍼붓기도 했다.

마네가 바티뇰 그룹 동료들과의 우의에도 불구하고 그룹전에 참여하지 않은 데 대해서는 여러 논란이 있다. 혹자는 그 원인을 마네가 기득권 예술계에 동승하려는 세속적 성공 욕망 때문이라고 지적하기도 한다. 오랜 기간 마네 곁을 지켰던 프루스트가 증언했듯이, 마네가 화가로서의 성공을 목

〈표 2〉 마네 등의 살롱전 참가기록[7]

년도	마네	드가	피사로	세잔	모네	르누아르	시슬리	바지유	모리조
1859	R		A						
1861	AM		R						
1863	SDR		SDR	SDR					
1864	A		A	R		A			A
1865	A	A	A		A	A			A
1866	R	A	A	R	A	R	A	A	A
1867		A	R	R	R	R	R	R	
1868	A	A	A	R	A	A	A	A	A
1869	A	A	A	R	R	A	R	A	
1870	A	A	A		R	A	A	†	A
1872	A					R			A
1873	A					R			A
1874	A	GE	GE	GE	GE	GE	GE		GE
1875	A								
1876	R	GE	GE	R	GE	GE	GE		GE
1877	A	GE	GE	GE	GE	GE	GE		GE
1878				R		A			
1879	A	GE	GE	R	GE	A	R		
1880	A	GE	GE	R	A	A			GE
1881	AM	GE	GE	R		A			GE
1882	AM		GE	A	GE	GE, A	GE		GE
1883	†			R		A			
1884				R					
1885				R					
1886		GE	GE	R					GE

† =사망
R(Rejected)=낙선
A(Accepted)=입선. 출품작 중 한 두 점 입선도 포함됨. 열악한 설치에 따른 모욕
　　　　　　감은 고려되지 않음.
M=공식 살롱전에서의 메달 또는 특선
SDR(Salon des Refusés)=낙선자 전람회
GE=그룹 전시

7　Harrison C. White and Cynthia White(1965), pp.142~143.

말라했던 것은 사실이다.[8] 이 화가는 친구에게 자신이 예술적 성취에 걸맞은 대우를 받지 못하는 상황에 대한 상실감을 여러 차례에 걸쳐 토로했다. 또한 1867년 개인전 팸플릿에서도 모든 화가들에게 동등한 기회조차 주어지지 않는 불공평한 현실을 개탄하며 깊은 좌절감을 표출하기도 했다. 인간이라면 누구나 자신의 노력과 성취에 상응하는 평가와 보상을 꿈꾼다. 마네도 인간인 이상 예외일 수 없었다.

마네는 생전에 세속적 성공을 거머쥔 화가가 아니다. 그는 자신의 작품을 거의 팔지 못했고 일부 판매된 작품도 제값을 받지 못했다. 1872년 유명 딜러 뒤랑 뤼엘이 〈에스파냐 무용수〉와 〈투우사〉 등이 포함된 마네의 유화 23점을 사들였을 때 지불한 액수는 고작 3만 5,000여 프랑에 불과했다.[9] 낮게는 몇백 프랑의 헐값이었고 최고가는 3,000프랑을 밑돌았다. 당시 주류 화단의 정상에 군림했던 왕당파 화가 메소니에나 제롬 같은 이들의 작품이 그리기만 하면 한 점에 수만에서 10여만 프랑의 고가에 팔려나간 것에 비하면 터무니없는 거래였다. 마네는 이 놀랍고도 참담한 광경을 지켜보고도 자신의 그림은 찾는 이가 없이 화실 한 구석에 수북이

8 프루스트는 그의 회고록에서 마네가 예술가로서의 성공을 얼마나 갈망했
 는지에 대해 여러 차례 언급한다. 마네는 레지옹 도뇌르 훈장을 받았을 때
 뒤늦은 보상이었지만 어린이처럼 기뻐하기도 했다. Antonin Proust(1883),
 114쪽.
9 John Rewald(1973),『인상주의』, 정진국 옮김, 까치글방, 2006, 188쪽.

쌓여가는 현실을 견뎌내고 있었다.

마네는 살롱전에서의 경쟁에서도 성공적이지 못했다. 그는 23년에 걸쳐 37점의 작품을 살롱에 출품하여 27점이 받아들여진 기록을 남겼다. 그러나 입선작 대부분은 수천여 점 입선작 중 하나였을 뿐 경제적 성공으로 연결되는 세간의 주목을 받은 경우는 없었다. 말년에 가까워서 〈사자사냥꾼 페르튀제〉가 2등상에 오르고, 동시에 레지옹 도뇌르 서훈의 영예를 받았지만, 앞에서 본 바 "너무나 때늦은 보상"이었다.

따라서 마네의 인상주의 그룹전 불참을 세속적 욕망 차원에서 보려는 시각은 객관적 사실을 도외시한 주장일 수 있다. 당시 마네가 처했던 상황에 기초해서 그 내막을 좀 더 자세히 들여다보면 더욱 그렇다. 무엇보다 마네는 인상주의 그룹의 화가들과는 다른 경로를 통해 이력을 쌓아가는 중이었다. 그는 살롱전을 포기할 정당한 이유가 없었다.[10] 1859년 처음 살롱전에 출품한 이래 잦은 좌절을 겪기는 했지만, 다른 한편 기존체제에 과감히 도전하는 문제적 예술가로서의 이미지를 굳혔다. 또한 살롱전에 참여하면서도 그 시스템을

10 Louis Piérard(1944), 171쪽. 피에라르는 마네가 살롱전을 포기하지 않은 이유에 대해 "마네는 사실 요란한 싸움으로 유명해지면서 살롱에 들어갈 수밖에 없었고, 또 일반적인 관심을 불러일으키면서 자기 작품을 덜 요란하게 조용히 보여줄 수 있다는 기대를 품고, 살롱 출품의 이점을 잃고 싶지 않았을 것"이라고 설명한다.

개혁하기 위해 적극적으로 노력해왔고 그러한 도전을 자신의 임무로 여겼다. 이 때문에 마네는 예술계의 기득권층에게 돌출적이고 거북스러운 존재로 낙인찍혀 있었다.

그가 세속적인 성공만을 추구했다면, 거의 불가능에 가까웠겠지만, 살롱의 전통적 미학 가치에 부합하는 작품을 만들어 적당히 타협할 수 있었는지도 모른다. 그러나 마네는 그 같은 시도를 하지 않았고 그럴 의사도 조금도 없었다. 오히려 그는 연속적으로 살롱의 미학체계를 공격했다. 그에게 살롱전은 도전의 장이었으므로 이를 포기한다면 그것은 곧 예술세계에서의 철수를 의미할 뿐이었다. 이 같은 정황에 근거하면 "모네를 중심으로 한 인상주의자들과 마네가 취한 각기 다른 입장은 살롱과의 서로 다른 관계에서 비롯되었으며, 두 경우 모두 살롱전에 대해 각기 다른 대립적인 반체제적인 전략이었다"[11]는 루스의 설명은 설득력이 있다. 요컨대 마네는 주류 세계가 옹호하는 일반 규칙을 깨는 일을 무엇보다 중요하다고 여겼기 때문에 공식적 미술체계를 상대로 한 독자적 저항 전략을 고수하는 쪽을 택했다.

결과적으로 보면, 오늘날 '인상주의의 아버지'라 불리는 마네는 1874년부터 15년에 걸쳐 8차례 치러진 공동 전시회

11 Jane Mayo Roos(1996), *Early Impressionism and the French State*, Cambridge University Press, pp.190~191.

를 중심으로 한 인상주의 운동에 참여하지 않았다. 또한 회화양식의 측면에서 보더라도 마네는 모네와 같은 전형적인 인상주의자가 아니었다. 친밀하게 지냈던 모네를 찾아 〈배 위에서 그림 그리는 모네〉 등 몇 차례 야외에서 작업한 적은 있지만 대부분 그림은 화실에서 그렸다.[12] 게다가 인상주의 양식의 주된 특징으로 간주되는 외광파적 기법이나 일시적인 순간 포착을 위한 감각적 붓놀림 기술은 마네 회화의 핵심적 요소도 아니다. 이 때문에 에밀 졸라는 마네 회화에 대해 인상주의와 구별하여 자연주의라는 표현을 즐겨 사용했다. 따라서 주제와 기법의 양면을 모두 고려할 때 "사실주의 화가"[13] 또는 "사실주의와 연결되어 있는 자연주의자"[14]로 보는 편이 타당하다.

그럼에도 불구하고 인상주의 그림책이나 문헌에서 마네

12 세륄라즈는 마네가 1870~1883년 시기에 뒤늦게 인상주의 그림을 그렸을 뿐 그 이전 시기의 회화는 인상주의와는 거리가 멀었다고 주장하며 "인상주의에 뒤늦게 가담한 화가"라고 분류한다. Maurice Serullaz(1961), 『인상주의』, 최민 옮김, 열화당, 2000, 113~115쪽.

13 Timothy J. Clark(1984), *The Painting of Modern Life*, Princeton University Press, pp.89~90. 진휘연은 클락의 견해를 따라 "마네는 사실주의의 전통 창조에 매우 중요한 역할을 했으며 작업들도 쿠르베를 능가하는 사회비판적 시각을 지니고 있기에 사실주의 작가라고 칭하는 것이 더 타당하다"고 지적한다. 진휘연(2002), 『오페라거리의 화가들』, 효형출판, 143쪽.

14 Rubin(1999), Bowness(1972), Smith(1995) 등은 마네가 쿠르베로부터의 교훈을 수용한 점, 그리고 보들레르나 말라르메 등과 예술적 교감을 지속한 점을 들어 모더니즘 회화의 출발점으로 보는 데는 입장을 같이하면서도 전형적인 인상주의자로 간주하지는 않는다. 특히 보네스는 마네를 인상주의로부터 분리시키는 입장을 취하고 있다.

가 한자리를 차지하는 까닭은 당대의 여러 평론가들이 인상주의 그룹을 지칭할 때 썼던 "마네를 지도자로 하는 바티뇰의 화가들"이나 "마네를 필두로 하는 인상주의자들"이라는 통상적 서술이 그대로 전승된 데 기인할 것이다. 마네를 인상주의 그룹의 범주 안에 가두어 둔다면 그의 진면목을 다 볼 수 없다. 그는 인상주의 그룹의 지도자 이상의 예술가였다. 마네는 회화의 근본문제에 천착하여 전통적 예술세계에 도전했고 회화의 혁신을 추구한 당대의 아방가르드였다.

아방가르드의 길

마네의 아방가르드성은 '새로운 회화'에 대한 끈질긴 집 념은 물론이고 시대에 저항하는 이단아적인 기질과도 관련 이 깊다. 그는 부친의 완고한 반대에도 직업적 화가의 길을 택했고, 본격적으로 화가 수업을 받던 쿠튀르 화실에서도 전통적 교습의 고루함 때문에 뛰쳐나왔다. 화제작 〈올랭피 아〉로 평단의 비난을 한 몸에 받으면서도 본인만의 예술관 념에서 한 치의 물러섬이 없었다. 마음 한편에서 예술가로 서의 명성과 부를 거머쥐는 세속적 성공의 유혹이 꿈틀거렸 지만 살롱의 관행적 기준을 기분 나쁘게 무시하고 보란 듯 이 위반하기를 거듭했다. 그리고 관학체계의 혁신을 위해 동료들과의 협동작업도 뿌리치고 독자적인 저항으로 일관 했다. 마네는 새로운 것을 얻기 위해 끊임없이 시대와 불화 했던 아방가르드였다.

통상 아방가르드는 신구 사이의 경계를 넘어 선봉에서 혁신과 실험을 추구하는 예술가 또는 예술운동을 의미한다. 따라서 아방가르드 예술은 무엇보다 '시대를 앞서간다'는 특징이 있다. 시대를 앞서가기에 이전의 것을 뛰어넘어 새

로운 것을 향해 간다. 그 새로움은 전통의 권위에 대한 반발 또는 부정을 바탕으로 할 때 창조될 수 있다. 그러한 점에서 아방가르드의 이념은 창조를 위한 파괴를 내세우며 온갖 종류의 권위를 부정하고 절대적 자유만을 신봉한 바쿠닌의 무정부주의 공리와 일맥상통하는 면이 있다.[15] 마네가 보여준 일련의 예술적 행위가 당대의 보편 관념과 충돌하고 대중과의 현격한 유리가 생겨난 원인은 바로 시대를 앞서갔다는 데 있다.

아방가르드 예술은 또한 특정한 역사적 맥락 속에서 출현한다는 특성을 갖는다. 즉 아방가르드는 "예술 안팎에서 발생하는 사회적이고 심리적인 이념적인 사실에 따라 제시되는 어떤 종류의 계시, 과거 예술의 전통은 언젠가는 청산되어야 한다는 필요성, 이전의 예술과 새로운 예술 간의 끊임없는 긴장관계와 대립, 그리고 반사회적인 특징을 나타내는 새로운 현상 등"과 깊은 관련이 있다.[16] 다시 말해서 한 사회가 발전해가는 과정에서 그 사회에서 통용되는 예술형식이 점점 더 정당화될 수 없게 될 때, 그 사회는 예술가와 대중 간의 미적 소통에 직접적인 작용을 했던 통상의 관념들은 무너지게 된다.

15 홍일림(2021), 『국가의 딜레마』, 사무사책방, 172~175쪽.

16 Renato Poggioli(1962), 『아방가르드 예술론』, 박상진 옮김, 문예출판사, 1996, 21~22쪽.

마네는 살롱의 지배적 이념인 아카데미즘의 높은 벽을 계속 두드리며 그 전복을 꾀했다. 클레멘트 그린버그는 마네의 도전을 "서구 부르주아 사회에서 여태껏 보지 못했던 창의적 시도"로 평가하면서, "시기적으로나 지역적으로 유럽에서 과학혁명이 대담한 발전을 이룬 상황과 무관치 않았음"을 강조한다. 마네를 둘러싼 "주변에 혁명적인 관념들이 유포되어 있지 않았다면", 그리고 "혁명적인 정치적 사태로부터 정신적 원조를 받지 못했다면," 그는 "당시 사회를 지배하고 있던 예술적 규준에 맞설 만큼 공격적으로 자신의 주장을 내세울 용기를 갖지 못했을 것"이다.[17] 이 변화하는 사태에 대면하여 마네에게 큰 용기를 갖게끔 한 이는 그 보다 앞서서 아방가르드로서의 모범을 보인 구스타브 쿠르베였다. 쿠르베가 마네에게 미친 영향력에 대해 프리드는 "1860년대 전반기 마네의 걸작들은 쿠르베의 선구자적인 전례가 없었다면 상상도 할 수 없었을 것"[18]이라는 말로 대신한다.

쿠르베는 보들레르가 처음으로 '현대생활의 화가'로 칭송한 인물이다. 그는 알렉산드리아니즘^Alexandrianism의 정체성과 종교적 신비주의를 공박하고 리얼리즘을 현대예술의

17 Clement Greenberg(1961), 『예술과 문화』, 조주연 옮김, 경성대학교 출판부, 2021, 17쪽.
18 Michael Fried(1990), *Courbet's Realism*, The University of Chicago Press, p.200.

새로운 양식으로 올려놓은 사실주의 유파의 창시자이면서,
전근대적 미술체계의 전복을 도모하고 현대세계의 이념과
가치를 고집스럽게 추구한 독립 예술가였다. 화가는 외부세
계의 양태를 직접 눈으로 보고 자신의 스타일대로 그려야
한다는 쿠르베의 주장은 기존 예술계에 대한 신선한 충격이
었다. 더욱이 1850년대 이후 여러 차례에 걸쳐 감행한 도발
적인 퍼포먼스와 감투정신은 젊은 예술가들 사이에서 자주
등장하는 화두가 되었다. 쿠르베는 화가의 역할에 대해, "나
는 보통 화가가 아니라, 우선 하나의 인간이다. 내가 그림을
그리는 것은 '예술을 위한 예술' 따위의 의도가 아니라, 나
자신의 지적 자유를 획득하기 위해서"라고 밝히며, 예술과
'사회적 실천social practice'을 동일시했다.[19]

아방가르드로서 쿠르베의 주된 공헌은 무엇보다 '독립적
예술가'의 상像을 뚜렷하게 세워놓은 데 있다. 1855년 살롱
전 낙선 직후 '사실주의 개인전'에서 선보인 〈화가의 아틀리
에〉[20]는 쿠르베의 예술관을 압축적으로 보여주는 대작이다.

19 Francis Frascina & Niegel Blake(1993), "Modern Practices of Art and
 Modernity", in *Modernity and Modernism: French Painting in the Nineteenth
 Century*, F. Franscina et al.(eds.), New Haven & London, Yale University
 Press, pp.77~80.
20 이 그림에 대한 상세한 해석으로는 다음의 것들을 참조. Linda Nochlin
 (2007), *Courbet*, London, Thames & Hudson Inc., pp.153~205; Michael
 Fried(1992), *Courbet's Realism*, Chicago, The University of Chicago Press,
 pp.148~188; K. Berger(1943), "Courbet in his Century", in *Gazette des
 Beaux-Arts*, vol.ⅩⅩⅣ, New Haven & London, Yale University Press,
 pp.71~77.

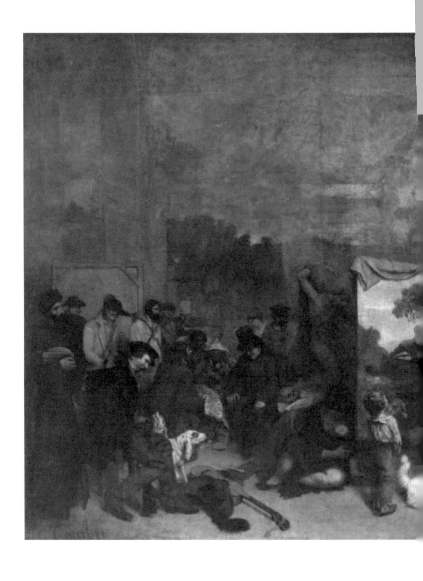

〈그림 2-10〉 쿠르베, 〈화가의 아틀리에〉, 1855, 캔버스에 유채, 361×598cm, 프랑스, 오르세 미술관.

'나의 예술생활 7년을 요약하는 현실적 우의'라는 부제가 붙은 이 그림은 중앙을 중심으로 좌측면과 우측면, 세 부분으로 구성되어 있다. 쿠르베의 고향인 프랑슈콩테의 풍경을 배경으로 화가가 그림 중앙에 위치하여 예술에서 진실을 나타내는 좌우 양측면의 실례實例를 통해 예술가가 무엇을 해야 하는 존재인지에 대해 선명한 메시지를 전해준다.

화면 좌우의 구성은 인간 군상에 대한 사회철학적 대비로 이루어져 있다. 우측면에는 사회주의 사상가 프루동, 평론가 샹플뢰리, 미술 애호가이자 후원자 브뤼야스 부부 등이 등장하고 시인 보들레르는 우측 끝 탁자 위에 앉아 책을 읽고 있다. 반면 좌측에는 가난한 여인과 목사, 창부, 무덤 파는 인부, 상인, 랍비, 사냥꾼 같은 인물 등 일반 대중의 다양한 모습을 모아 놓았다. 쿠르베는 샹플뢰리에게 보낸 편지에서 왼쪽에 있는 이들은 "죽음을 먹고 사는 사람들"이고, 오른쪽에 있는 이들은 "생명을 먹고 사는 사람들"이라고 설명했다.[21] 후자의 사람들은 "나의 대의에 공감하고, 나의 애상을 지지하며, 나의 행동을 지원하는 모든 사람들", 즉 쿠르베 자신과 세계관을 같이하는 이들이다.

그림 중앙에는 전체 화면의 지휘관인 양 화가가 위치해

21 Michael Fried(1992), *Courbet's Realism*, The University of Chicago Press, p.157.

있다. 화가는 고향 마을의 풍경을 그리고 있다. 그 옆에는 누드모델이 선 채로 그림을 주시하고 있고, 천진난만한 한 어린이는 화가 앞에서 감탄하는 표정을 짓고 있다. 아틀리에의 초점은 화가이고, 화가는 세계를 해석하는 자다. 화가는 자신을 주변 세계와 뚜렷이 대조하기 위해서 중심부에는 밝고 선명한 햇빛의 조명을 비추고, 배경과 측면에 있는 인물들은 중간 톤의 어두운 빛에 싸여 있게 명암 대비 기법을 사용했다. 자의식이 무척이나 강했던 쿠르베는 리얼리즘 선언의 주창자로서 마치 예술의 새로운 복음을 전하는 선지자의 자세를 취한 듯하다. 그림을 완성한 후 쿠르베는 "이 작품은 내 아틀리에의 정신적인 면과 물질적인 내용 모두를 다루고 있다. 이 속에는 내 생각을 지지하는 사람들과 현실에 사는 사람들을 섞어 놓았으며, 내 욕망과 열정이 혼재돼 있다. 그것을 회화로 재현해 놓아서 눈으로 보이는 것과 보이지 않는 것에 대해 끊임없는 의문을 제시하려 했다"며 창작 의도를 밝혔다.[22]

이 그림에 대해 여러 이들은 다양한 해석과 찬사를 쏟아냈다. 가령 '푸리에주의적 알레고리'(린다 노클린), '절대적 자유를 추구하는 근대적 예술가의 독립선언문'(앨런 보네스), '19세기 중엽 사회적 차이에 따른 긴장상태에 대한 짙은 은유'(워너 호프만), '노동, 자연, 예술가, 사회문제에 대한 푸르

22 Linda Nochlin(2007), *Courbet*, London, Thames & Hudson Inc., p.155.

동적 중재안'(제임스 루빈), 그리고 '프리메이슨적 상징주의를 담은 체제전복적 주장'(엘렌 투생) 등.[23] 이 가운데 어느 해석에 끌리든 간에 공통적으로 쿠르베가 예술가의 과제와 역할을 주어진 사회적 현실과의 관계 속에서 찾았다는 점을 지적한다.

이 그림을 그리기에 앞서 쿠르베는 "나는 사회주의자이며, 민주주의자, 공화정 옹호자, 그 밖의 모든 혁명의 지지자이지만, 그 무엇보다도 사실주의자이다. 사실주의자는 진실을 사랑하는 자이다"라고 선언하며 자신의 정체성을 밝힌 바 있다.[24] 1855년 살롱이 자신의 출품작 모두를 거부하자 그는 즉각 독립 전시관을 따로 마련하여 최초의 개인전을 열며 권위주의적 관학체계에 대항했다. 1871년에는 파리코뮌에 적극 가담하여 인민의 대표로서 예술가총연맹 위원장을 맡았다. 예술계의 대표자가 된 그는 관학체계의 상징이었던 로마 아카데미, 미술학교, 학사원의 미술부, 살롱 등에서 수여하는 모든 메달제도를 일시 폐지했다. 또한 그는 국가가 하사하는 방식의 레지옹 드뇌르 십자훈장 수여를 거부한다. 3개월의 단명에 끝난 파리코뮌의 실패로 그는 체포, 투옥, 망명의 고난 끝에 쓸쓸하게 생을 마감한다. 결과적으로 성공적인 결실을 보지는 못했지만 구질서에 대한 저항적

23 Michael Fried(1992), p.157.
24 Timothy J. Clark(1973), *Image of the People: Courbet and the 1848 Revolution*, Princeton, Princeton University Press, p.12.

행동주의는 쿠르베가 일관되게 보여준 사회적 태도였으며, 아방가르드의 통로를 개척하고 모더니티의 실체성과 예술 운동의 정신적 이념을 미리 제시하는 선례였다.

마네와 쿠르베는 아주 친밀한 사이는 아니었지만 여러 인연이 있다. 화가지망생 시절 마네는 쿠르베를 찾아가 만난 적이 있다. 1855년 마네는 쿠르베가 만국박람회 옆 건물을 빌려 연 '사실주의 개인전'을 찾아 1프랑의 입장료를 내고 관람했다. 그는 작가에게 그림을 어떻게 그려야 하는지를 물었다. 쿠르베는 이제 막 화가가 되려는 젊은 친구에게 "보이는 대로 그려라"라고 조언했다. 전시된 작품들을 꼼꼼히 살펴본 후 마네는 쿠르베가 뚜렷한 예술관을 갖고 기성 화가들과는 다른 그림을 그리는 특별한 사람임을 알게 되었다.

마네는 쿠르베를 '하나의 고전'으로 받아들였지만 이 사실주의 거장의 화풍을 그대로 따라가지 않았다. 두 화가 사이에는 여러 차이가 있었다. 13년의 나이 차이도 있었고 출신배경이나 기질에서도 너무 달랐다. 쿠르베는 농촌 토박이에 투박하고 저돌적인 스타일이었다면, 마네는 귀족풍의 세련된 파리 사람으로 감각적이면서도 지성까지 겸비한 까다로운 성향의 인물이었다.

화가로서 상이한 이미지는 〈안녕하세요 쿠르베씨〉(4장 참

조)에서의 자아상과 팡탱 라투르가 그린 마네의 초상화(1장 참조)를 대조해보면 여실히 드러난다. 털털한 모습의 쿠르베는 야외 장비를 착용하고 마치 시골의 소작농 같은 자세를 취하고 있는 반면, 마네는 고급스런 커트 드레스와 높은 실크 모자로 한층 멋을 부린 전형적인 신사의 이미지를 보여준다. 사회적 불의를 거침없이 공격하며 상층 부르주아 중심의 주류를 향해 거칠게 달려드는 성향의 쿠르베와는 달리, 마네는 자유로운 세계주의자의 페르소나로 도시 곳곳을 유유히 돌아다니며 은밀한 장면을 캐내는 반항적인 부르주아 유형의 '궁극적인 내부자'에 가까웠다. 알버트 보임은 양자 간의 대비를 통해 쿠르베가 "계급적 구속에 의해 가로막힌 독학자와 자유사상가의 롤 모델"이 되었던 반면, 마네는 세련된 이미지와 미적 전문성을 앞세워 예술가의 사회적 위상을 제고시키는 데 기여했다고 지적한다.[25]

기질에서뿐만 아니라 표현방식에서도 양자의 차이는 극명하게 드러난다. 보임은 쿠르베와 마네 간 표현양식 상의 차이를 사실주의와 자연주의 간의 대비로 압축하면서 그 기저에 놓인 사물을 바라보는 상이한 사고방식과 연결시킨다. 즉 사실주의자는 이데올로기의 기만이 밝혀지면 전체적으로 파악될 수 있는 현상을 뒷받침하는 일관성 있는 물질적

25 Albert Boime(2007), *A Social History of Modern Art: Art in an Age of Civil Struggle 1848~1871*, University Of Chicago Press, pp.633~634.

기반을 전제로 하지만, 자연주의자는 현실에 대한 독립적이고 객관적인 묘사에서는 차이를 드러내지 않지만 그것이 단일하고 정태적인 규정으로 귀결되는 지점에서는 이탈한다는 것이다.[26]

가령 쿠르베의 〈센 강변의 아가씨들〉과 마네의 〈풀밭에서의 점심〉를 비교해보면 두 사람이 서로 다른 예술세계를 추구했음을 알 수 있다. 루이 피에라르가 적절하게 설명했듯이, 〈센 강변의 아가씨들〉이 "우리들의 어머니와 같은 생산적인 대지를 딛고 서 있는 작품"이라고 한다면, 〈풀밭에서의 점심〉은 세련된 감수성 못지않게 지적 탐색이 더해진 창작물이다.[27] 프리드는 양자의 누드화에서의 근본적 차이를 지적하면서 "이들이 처한 상이한 역사적 위치 때문에 상호간에 예술적으로 반응하는 경쟁이 가능했다"고 주장한다.[28]

이 같은 차이 때문인지는 몰라도 쿠르베는 마네의 작품에 그다지 큰 관심을 보이지 않았다. 마네의 〈천사들과 함께 있는 죽은 그리스도〉를 접했을 때도 쿠르베는 "천사를 본 적도 없는 사람이 어떻게 천사를 그릴 수 있는가?"라고 지적했지만, 이때는 이미 마네가 쿠르베와는 다른 성격의 독창적인 세계를 구축한 터라 큰 흔들림은 없었다.

26 Albert Boime(2007), p.634.
27 Louis Piérard(1944), 54~56쪽.
28 Michael Fried(1990), p.201.

하지만 마네가 쿠르베와 다른 양식의 예술을 추구했다 하더라도 그들 사이에는 아방가르드로서의 뚜렷한 공통점이 있다. 이들은, 정도의 차이는 있지만, 주제를 선택하고 다루는 데서 급진적이었다. 자신들의 시대를 그림으로 보여주려는 '파우스트적인 야망'을 갖고 있었기에, 사회의 후미진 장소까지 파고들어 예상치 못하는 곳에서 회화의 소재를 찾았고 거기에 각자의 독특한 취향으로 자신들의 색채와 주장을 담았다. 이를 통해 쿠르베는 "관학의 전통에서 강조된 '유사성, 서열, 특권적 문화, 정치적 명분과 논리' 등을 '차별성, 사회적 계급의 모호성, 민중 문화, 실상과 진실' 등으로 대체시킴으로써"[29] 기성의 예술권력이 헤게모니를 행사하는 위계질서를 정면으로 공격했고, 마네는 그의 뒤를 따랐다. 이들은 공히 회화의 전통적 구성방식이나 규범화된 표현적 의미를 부과하는 기존의 미술 규칙에서 벗어남과 동시에 살롱전의 전통적인 미학 가치를 부정한, 예술계의 무정부주의자였다.[30]

이 같은 선도성 때문에 소심한 예술가들이 코로 등의 전통주의를 좇은 반면 대담한 예술가들은 쿠르베와 마네로부터 깊은 영향을 받았다.[31] 그러나 주류 예술계는 쿠르베와 마네를 한 패로 묶어 골치 아픈 이단아로 취급했다. 시류를 좇

29 진휘연(2002), 133쪽.
30 Nochlin Linda(2007), pp.81~82.
31 John Rewald(1973), 42~46쪽.

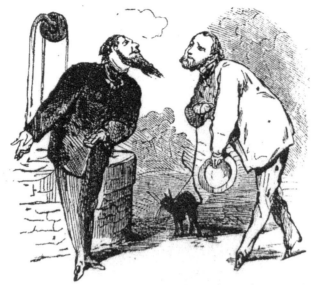

Tableau de M. Manet pour l'année procha ne (peinture de l'avenir). - M. Courbet accueille M. Man dans los chsmps élyséens du réalisme.
Ils vont visiter ensemble l'intérieur du puits de Grenelle, dernier asile de la vérité mo lerne.

⟨그림 2−11⟩ 신문 삽화, 〈쿠르베와 마네의 실루엣 초상〉, 『내년을 위한 마네의 그림, 미래의 회화』, 1865.

는 몇몇 신문은 풍자면을 통해 쿠르베와 마네의 이름과 실루엣 초상을 실어 조롱했다. 1865년 한 신문에 게재된 "내년을 위한 마네의 그림, 미래의 회화" 제하의 그림을 보면(〈그림 2-11〉), "앗시리아 턱수염을 기른 쿠르베가 하수도 입구에 버티고 서서 마네를 끌어들이려는 몸짓을 하고 있다. 마네는 손에 모자를 들고서 〈올랭피아〉에 등장하는 검은 고양이를 데리고 빌붙어볼까 하며 고개를 숙이는 모습이다."[32] 그

림 아래에는 "쿠르베는 사실주의의 거리 샹젤리제에 마네를 초대한다. 두 사람은 함께 현대적 진실의 마지막 비상구 그르넬 하수구 속을 둘러본다"라고 적어놓았다. 이들이 보기에 쿠르베와 마네는 하수구 주변을 얼씬거리는 삼류 장인일 뿐 미래 회화의 물꼬를 트는 선구자가 결코 아니었다. 세속적인 흐름에 따라 움직이는 대중들은 이 아방가르드들을 알아보지 못했다.

아방가르드와 대중은 필연적으로 대립한다. 마네는 일생 내내 대중과 불화했다. 보다 정확히 말하자면, 대중은 시대를 앞서가는 마네 예술을 이해하지 못했고 대체로 외면했다. 그 때문에 마네는 마음고생이 심했다. 마네와 가까웠던 지식인들은 대중의 무지에 치를 떨었다. 보들레르는 살롱전에 밀려드는 대중을 "분별없이 설쳐대는 우중"이라고 개탄하면서, "참된 예술의 자연스러운 수단에 대면하여서도 아름다운 황홀감을 느끼지 못하는 무능력의 존재"로 여겼다.[33] 대중은 근대에 들어 형성된 새로운 유형의 인간군이다. 구스타브 르봉의 세밀한 관찰이 보여주듯이, 대중은 "무리의 흐름에 쉽게 휩쓸리는 동조주의 경향"을 주된 특성으로 한다.[34] 졸라가 보기에도 대중은 비평가들의 놀음에 그대로 휘

32 Jane Mayo Roos(1996), p.55; Louis Piérard(1944), 55~56쪽.
33 Charles Baudelaire(1859), 「1859년의 싸롱 전시회」, 『현대회화의 원리』, 최기득 편역, 미진사, 1989, 52쪽.
34 Gustave Le Bon(1895), 『군중심리학』, 민문홍 옮김, 책세상, 2014.

둘리면서 무지를 드러내는 사람들이었다. 그는 1867년 평론에서 "박약하기 그지없는 비평의 사탕발림에 넘어간 불쌍한 대중의 무리는 오늘은 이 화가의 변덕을 즐기다가 내일이면 저 화가의 허장성세에 쉽게 넘어가 버리기 일쑤"[35]라고 적었다.

그러나 아방가르드의 부상을 가로막는 실제의 적은 따로 존재한다. "아방가르드를 가장 적대시하는 사람들은 세류에 휩쓸리는 일반 대중이 아니라 당대 문화의 파수꾼을 자처하는 문화 관료들, 기존 질서를 쫓는 예술가들과 그 아류들이다."[36] 이들은 이 아방가르드로 인해 스스로를 위협받고 있었기에 그를 철저히 배척하고 무시했다. 졸라는 이 울분을 참지 못하고 이들을 광대에 빗대어 대중과 함께 묶어 싸잡아 비난했다. "대중을 만족시킴으로써 생계를 이어가는 오늘날의 광대들은 마네를 보헤미안이나 부랑자 정도로 취급하고, 대중들 또한 그 광대들이 제공하는 악의에 찬 농담을 진실이라고 믿고 있다."[37] 마네의 아방가르드적 일생은 이들을 상대로 한 기나긴 싸움과정이었고, 동시에 현대적 미의 혁명적 변화를 알아차리지 못했던 우매한 대중과의 지루한 대립관계의 연속이었다. 요약하자면, 마네 예술이 보여준

35 Emile Zola(1987), 「에두아르 마네」, 『현대회화의 원리』, 72쪽.
36 Richard Kostelanetz(1993), 『아방가르드』, 양은희 옮김, 시각과 언어, 1997, 13~15쪽.
37 Emile Zola(1987), 57쪽.

아방가르드 특성은 ① 그 시대를 앞선 예술로서 ② 기존 예술세계의 사람들을 설득하기도 전에 불쾌감을 주는 가운데 ③ 새로운 영역으로 진입하는 과정에서 이미 구축된 규칙들을 위반한 데서 찾을 수 있을 것이다.[38]

38 Richard Kostelanetz(1993), 16쪽.

마네, 그는 새로운 것을 찾아서
끊임없이 매진하는 창조적 시도,
일시적인 환상과 결코 타협하지 않는
놀라운 용기로 현대예술의
방향에 부인할 수 없는 영향을 남겼다.
Antonin Proust

마네 회화에서 단 하나의 공식은
자연스러움 그 자체이다. ……
그는 쿠르베 이후 사물을
새로운 눈으로 보고 새로운 기법으로
빚어낸 최초의 화가이다.
Émile Zola

3장

상상력과 스타일*

* 이 장은 필자의 저서인 『인상주의: 모더니티의 정치사회학』(생각의나무, 2010)
의 3장 1절을 수정·보완하여 다시 쓴 글이다.

많은 이들은 예술적 창조의 비밀이 상상력에 있다고 믿는다. 예술에서건 과학에서건 어떠한 창조적 발견물이나 행위의 배후에는 언제든 숨어 있는 동기나 기발한 상상력이 자리한다. 혹자는 새로움을 낳는 창조적 행위나 그 성취물이 '일상생활로부터의 도피욕구'에서 생겨난다고 말하고, 또 다른 이는 때때로 '필요에 따른 절박함'에서 비롯된다고 주장한다. 발원지가 어떠하든 간에 그 모두는 일종의 '직관의 작용'이다. 상상력이 "선명하게 보이지 않는 것뿐 아니라 존재하지도 않는 것까지도 꿰뚫어 볼 수 있는 매우 정신적인 창안"[1]이라는 정의는 이에 정확히 부합된다.

예술사가 허버트 리드는 예술이 '아이콘 상상력iconic imagination'에서 비롯되었다고 주장한다.[2] 예술은 우리에게 '무엇'인가를 말하려고 하는데, 그 '무엇'은 우주에 관한, 또는 자연이나 인간에 관한, 어떠한 진술이거나 주장이다. 그는 "이미지가 도상icon이라는 조형예술로 나타날 때 언제나

1 P. Meecham and J. Sheldon(2002),『현대미술의 이해』, 이민재·황보화 옮김, 시공아트, 2002, 117쪽.
2 Herbert Read(1955),『도상과 사상』, 김병익 옮김, 열화당, 2002.

인간 의식의 발전에 있어 사상에 선행한다"고 믿는다. 즉 이미지를 통한 조형은 사물과 현상에 대한 분석이나 이를 토대로 한 관념의 재구성보다 훨씬 빠르게 본질을 꿰뚫는다. 리드는 '도상'과 '사상'이라는 두 범주를 연결지어 원시시대로부터 고대를 거쳐 현대에 이르는 미술의 역사를 사유의 역사와 결부시켜 시대적 특징을 뽑아낸다. 즉 인류의 미술사는 '생명력의 표현'(구석기시대), '아름다움의 발견'(신석기시대), '미지의 것에 대한 상징'(청동기~철기시대), '이상으로서의 인간상'(그리스-로마시기), '실재의 환상'(르네상스기), '자아의 발견과 개척'(근대기), 그리고 '구성의 이미지'(현대)로 이어져온 인간 의식의 발전사이기도 하다.

마네는 리드가 말한 '아이콘적 상상력'을 발휘하여 현대미술의 개막을 알렸다. 대표작으로 꼽히는 〈올랭피아〉는 현대의 역사성 속에서 생성된 이미지적 상상력을 캔버스에 구현한 작품이다. 여러 평자들은 〈올랭피아〉가 '구성의 이미지'를 돋보이게 한 새로운 지적 체험이었기에 과거의 역사에서는 발견할 수 없는 새로움, 그 독창성을 높이 샀다. 조르주 바타유를 비롯한 여러 이들이 〈올랭피아〉를 현대회화의 효시라고 평가하는 이유는 서양미술 전통에서 당연시되어온 회화의 규칙을 무시함과 동시에 누드화의 금기사항을 과감히 깨버렸기 때문이다.

원래 누드화는 교양과 성적 기쁨 사이를 오가며 이 상충

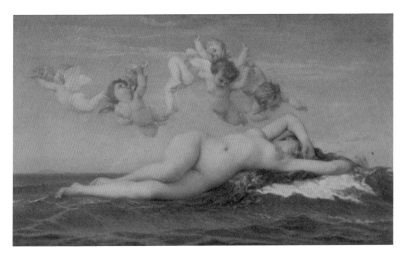

〈그림 3-1〉 카바넬, 〈비너스의 탄생〉, 1863, 캔버스에 유채, 130×225cm, 프랑스, 루브르 미술관.

하는 두 요소를 화해시키기 위해서 그려졌다. 따라서 이 장르에서 누드는 삶, 매력, 성적 구분을 드러내는 일반적이고 추상적인 여성의 나체를 이미지화한다.[3] 19세기 누드화의 규칙은 실제 여성의 신체 노출은 엄격하게 금지되었기에 신화 속의 장면을 끌어들여 누드의 위장미를 표현할 수밖에 없었다. 1863년 살롱전 1등 수상작인 카바넬의 〈비너스의 탄생〉이 대표적인 예다. 이 작품은 누드화의 전통적 규칙이 무엇이었는지를 여실히 보여준다. 카바넬은 현실에 존재하지 않는 신화적인 여체를 통해 이상미를 표현하면서도 여인의 자태와 표정에 에로틱한 관능성을 가미한 누드화로 큰

3 T. J. Clark(1985), pp.127~128.

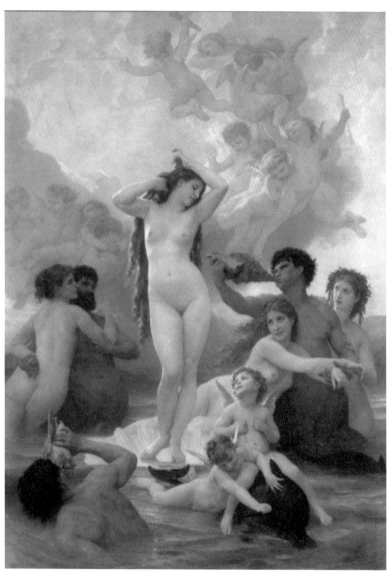

〈그림 3-2〉 부그로, 〈비너스의 탄생〉, 1879, 캔버스에 유채,
201.3×117.8cm, 미국, 조슬린 미술관.

인기를 끌었다. 카바넬풍의 누드는 아카데미 전통의 전형적 표현이었고, 그 시대가 요구하는 예술적 기호였다. 이 그림은 나폴레옹 3세가 구입함으로써 1863년 최고의 작품으로 평가받았다.

카바넬에 이어 16년 후에 같은 제목으로 발표된 부그로의 작품에서도 동일한 양상이 재현된다. 부그로는 관학미술의 엘리트 코스를 밟은 화가였다. 이른 시기에 로마상을 받아 이탈리아 유학을 다녀왔고, 1859년 서른넷의 젊은 나이에 레지옹 도뇌르를 수여받았으며, 1876년에 아카데미 회원으로 입회했다. 그는 고전적인 주제, 안정적인 구도, 원근법의 철저한 적용, 정확한 데생에 기초한 전통적 규칙을 철저히 준수했다. 부그로의 작품은 여체의 전통적 미학을 대변함으로써 상업적으로 큰 성공을 거두고 있었다.

마네도 이를 모를 리 없었지만 애초부터 그 같은 누드를 그릴 생각을 하지 않았다. 그는 1860년대 초 누드화를 그려보기로 마음을 먹고 어떻게 그려야할지를 고민한다. 그는 명작으로 알려진 과거의 누드화는 물론 여전히 그러한 틀로 그려지는 수많은 누드화를 꼼꼼히 살펴보았지만 만족스럽게 느끼지 못했다. 전통적 누드화에서 여체는 환영일 뿐 실재가 아니다. 그는 다른 화가들이 틀에 박힌 비너스를 그릴 때 실제의 여성을 보이는 대로 그리는 것이야말로 진실을 보여주는 하나의 방법이라고 믿었다. 마네는 매일 길거리를

오고가면서 많은 여인을 유심히 살폈다. "엉성하고 빛바랜 모직 숄로 가느다란 어깨를 감싼" 여성도 눈여겨보았고, 센 강변에서 신체를 노출한 채 일광욕을 즐기는 여인들을 세심하게 관찰했다. 마네는 여러 이미지를 떠올리며 생각을 거듭한 끝에 1862년에서 1863년에 걸쳐 과거에는 볼 수 없었던 새로운 양식의 누드화 2편, 〈풀밭에서의 점심〉과 〈올랭피아〉를 완성한다.

'올랭피아 스캔들'

1863년 작 〈올랭피아〉는 전통형의 올랭피아를 현실에서 마주칠 법한 현대 여성의 알몸으로 바꾼 파격적인 시도였다. 케네스 클라크가 "르네상스 이후로 실존 여성을 현실적인 배경 앞에 놓고 그린 누드로는 거의 최초의 작품"[4]으로 평가했듯이, 당시로서는 접해본 적이 없는 그림이었다. 평론가들의 반응은 냉담했다. 1865년 살롱전 전시회에 대한 80여 편의 글 중 60여 편이 〈올랭피아〉를 언급하였는데, 거의 모든 평론은 비방과 조롱 일색이었다. "도저히 인간이라고는 할 수 없는 형상", "시체를 구경하는 심정", "끔찍한 시체를 연상케하는 부패한 듯한 몸뚱아리" 등등.[5] 당시 유명한 삽화가 베르탈의 캐리커처(〈그림 3-3〉)는 마네가 얼마만큼의 수모를 당했는지를 보여준다. 그는 원숭이 꼴을 한 젊은 여자와 꼬리를 치켜세운 고양이를 엮어 '마네트manette'라는 조어까지 만들며 마네를 조롱했다.[6]

4 Jeffrey Meyers(2005), 66쪽.
5 Françoise Cachin(1994), 145쪽.
6 Ross King(2006), 『파리의 심판』, 황주영 옮김, 다빈치, 2007, 207쪽.

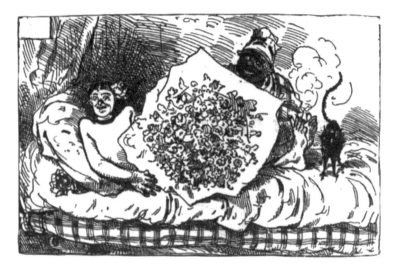

〈그림 3-3〉 베르탈, 〈가구제작자의 아내〉, 1865.

　어떤 평론가는 "마네의 작품은 어떤 심사에서든 전원 일
치로 거절당할 수 있는 요소들을 모두 갖추고 있다"[7]는 말로
평단의 반응을 요약했다. 그를 비난하는 이들 중에는 심지
어 보들레르가 칭송한 시인 테오필 고티에도 있었다. 고티
에는 마네의 〈스페인 가수〉에 대해서 칭찬을 아끼지 않던 인
물이었지만, 이 작품을 보고는 "어떠한 관점으로도 설명이
안 되는 엉성한", "무슨 수를 써서라도 주목받고 싶어하는
의지 말고는 아무것도 없는" 졸작이라고 혹평했다.[8] 훗날 마
네의 열렬한 지지자가 된 쉐스노 조차도 "우스꽝스럽기 짝

7　Jeffrey Meyers(2005), 50쪽.
8　John Rewald(1973), 92쪽.

이 없는 창조물"이라고 비웃었던 걸 보면, '올랭피아 스캔들'은 마네에게 적지 않은 충격을 안겨준 실망스러운 사태임이 분명했다.

〈풀밭〉에 이어 빅토르 뮈랑을 다시 모델로 삼은 〈올랭피아〉는 주인공의 누드와 그녀를 둘러싼 배경화면의 여러 장치들로 구성되어 있다. 뮈랑은 그다지 고급스러워 보이지 않는 침대에 비스듬히 누워 전신의 알몸을 드러낸다. 왼손은 음부를 가리며 오른 팔은 상체 하단으로 자연스레 내려놓았다. 그녀 머리 위의 난초장식, 목걸이, 오른 팔의 팔찌, 반쯤 벗은 샌들, 둔부에서 하체를 받치는 누런 천 등은 주인공이 나체 상태임을 강조하기 위한 보조 장치다. 흑인 하녀는 누가 보낸 것인지 모를 꽃다발을 들고 나부에게 무언가의 메시지를 전한 듯한데 별 반응이 없는 올랭피아의 무심한 태도에 의아해하는 모습을 취하고 있다. 올랭피아는 자신을 찾아올 고객이 누구이든 상관없다는 듯 태연하게 정면을 응시한다. 하녀 오른편에는 검은 고양이 한 마리가 꼬리를 치켜세운 채 반짝 눈을 뜨고 그녀를 바라본다.

실물 크기의 이 그림을 실제로 접하게 되면 대부분 감상자는 웬 여성이 왜 알몸을 드러내는지에 대해 의아함과 동시에 당혹감을 느끼게 된다. 게다가 여체는 그다지 아름다워 보이지도 않는다. 또한 알몸을 드러내놓고도 아무렇지도 않다는 듯 침착한 눈빛이다. 여성의 상태는 정상적인 것

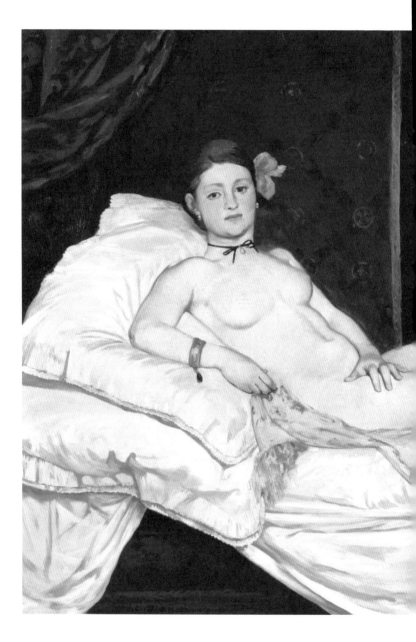

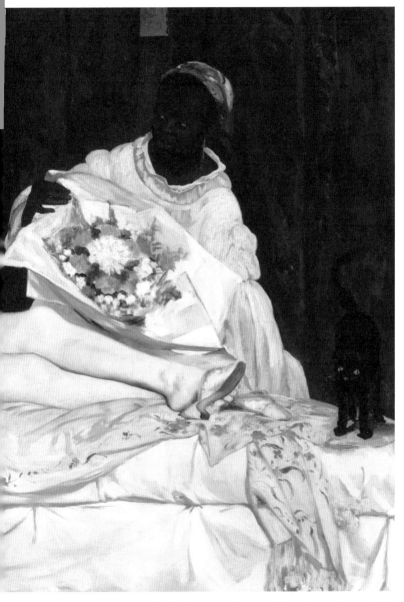

〈그림 3-4〉 마네, 〈올랭피아〉, 1863, 캔버스에 유채, 130.5×190cm, 프랑스, 오르세 미술관.

같지 않아 보인다. 여기에 나부 손의 위치, 흑인 하녀의 표정, 꽃다발, 꼬리를 치켜세운 검은 고양이 등과 연관지어 보면 낯선 느낌과 함께 궁금증이 한층 더해진다. 누드를 그렸음에도 불구하고 누드화 같지 않은 이 그림을 통해 화가는 무엇을 의도하는가? 나중에 마네로부터 작업과정을 자세히 전해들은 졸라는 마네가 여성의 알몸을 "색다른 배경에 반하는 창백한 큰 덩어리"로 만들어 놓고 관람자로 하여금 혼란스러움에 빠지도록 유도했다고 주장했다. 졸라의 이 같은 주장에는 "현대성이란 질적인 변화를 의미하는 특성으로 현대의 회화는 현대의 관객을 필요로 한다"는 논점이 함축되어 있다.[9]

9 Briony Fer(1993), "Introducntion", *Modernity and Modernism*, Franscina, F. et al., 1993, p.29.

〈올랭피아〉에 대한 다양한 시각

〈올랭피아〉는 보는 이에 따라 감상의 느낌이 다를 수 있기에 다양한 주석이 붙는 작품이다. 우선 제임스 루빈이나 폴 스미스의 비평에서처럼, 올랭피아의 사회사적 맥락을 강조하는 해석이 그 하나다. 이들은 우선 마네가 서양의 고전적 신화 속에서나 볼 수 있는 가상의 여체가 아니라 1860년대 파리 생활에서 마주치는 구체적인 한 여성의 몸을 그렸다는 사실에 주목한다. 이 여성은 현대판 올랭피아, 매춘부이다. 마네는 매춘부를 도시생활의 일상 속으로 끌어들였다. 그러나 매춘부의 육체를 "어물전에 진열된 생선처럼" 그려놓아 남성의 성적 욕망에 찬물을 끼얹는다. 더구나 이 발가벗은 몸의 여성은 마치 아무 일도 없다는 듯 그녀를 성적 대상으로 바라보는 자들을 향해 불복종의 시선을 과시한다. 뻔뻔스러울 정도로 노골적인 그녀의 시선은 남성이 여성을 지배한다는 환상은 적어도 그녀에게는 낡은 수법에 불과하다고 주장하는 듯하다.[10] 마네는 여체의 알몸에서 성적 유혹을 지우는 대신 매춘이라는 상업적 거래에서 여성의 주도권

10 James H. Rubin (1999), 『인상주의』, 김석희 옮김, 한길아트, 2001, 68쪽.

을 부각하고 있다.

마네는 기존의 누드화와는 달리 여성의 몸을 성적 욕망
의 매혹적인 대상으로 꾸미려 하지 않았다. 여체미의 고전
적 표현양식을 세속적으로 탈바꿈시키는 과정을 통해 여성
의 알몸에서 신화성을 제거하면서 성적 측면보다는 사회학
적·심리학적 측면에 더 집중했다. 스미스는 좀 더 과한 해석
을 덧붙여 〈올랭피아〉는 "성과 돈이 서로 어떻게 추하게 관
계를 맺는지를 가장 독특하고 잔인하게 폭로하고 있다"면서
이 그림의 묘미를 구체적인 현실을 진지하게 비꼬는 데서
찾을 수 있다고 주장한다.[11] 이런 눈으로 보면 마네는 누드
의 고전미나 여체에 대한 성적 욕망을 기대하는 관람자들에
게 실망을 주는 것은 물론이고, 그림 앞에 서 있는 행위 자체
를 불편하게 만들었다. 이로써 전통적으로 '올랭피아'라는
관념에 내재된 상징적 의미는 파괴된다.

〈올랭피아〉를 19세기 사회변동 과정과 연관지어 보다 급
진적인 시각에서 바라보는 이들도 있다. 가령 예술사회학
자 위트킨은 〈올랭피아〉에 근대성에 내재된 부작용, 가치 전
복이라는 사회적 의미를 부여한다.[12] 즉 마르크스와 뒤르켐,

11 Paul Smith(1995), 『인상주의』, 이주연 옮김, 예경, 2002, 50쪽.
12 R. Witkin(1997), "Constructing a Sociology for an icon of Aesthetic
 Modernity: Olympia Revisited", *Sociological Theory*, Vol.15, No.2, pp.101~
 125.

베버 등 사회학의 선구자들이 경고했던 방식으로, 마네 역시 도덕적 가치의 퇴락을 읽고 그 이미지화를 시도했다는 설명이다. 이에 따르면, 마네는 19세기 파리의 남성 중심적 부르주아 세계에 대해 '내부자insider'의 눈으로 사회적 실재에 대해 솔직하게 논평한 셈이다.

티모시 클락은 한걸음 더 나아가 〈올랭피아〉가 여성의 몸과 돈이 교환되는 관계를 들추어냄으로써 매춘을 계급문화적 차원에서 다루고 있다고 주장한다. 이 화면을 통해 추정할 수 있는 "매춘부와 고객 사이의 관계는 무엇보다도 사회 계층의 문제와 관련이 있다."[13] 마네는 여체에 대한 부르주아 사회의 위선적인 모습을 보여주기 위해 모더니즘 테크닉을 사용하여 특정한 사회계급적 유형으로서 창부를 등장시켰다. 클락은 올랭피아의 벗은 몸이 그녀의 계급적 위치를 표시하는 상징적 기호라고 주장한다. 이어 그는 〈올랭피아〉가 파격적인 주제의식만큼이나 그 기법에서도 당혹스러움을 던져준다고 부연한다. 마네가 여체, 흑인, 꽃다발, 고양이의 형상화를 위해 캔버스에 뿌려놓은 흰색, 검은색, 빨간색, 그리고 노란색은 요란한 혼란을 일으킨다. "이 모든 이질적인 색채와 그 떠들썩한 조합은 관람객의 주의를 사로잡고 한동안 멍하게 만드는" 효과를 낳는다.[14] 마네는 특정한

13 Timothy J. Clark(1985), p.144. 태너 또한 클락과 유사한 시각을 취한다.
 Jeremy Tanner(2003), *The Sociology of Art: A Reader*, Routledge, p.20.
14 Timothy J. Clark(1984), pp.97~98.

기교나 주제에 한정되지 않은 채 현란한 화법으로 둘 모두를 결합시킴으로써 모던 페인팅의 실험을 성공적으로 수행했다.

또 다른 해석은 전통적 회화형식과 규칙의 전복에 초점을 맞추어 예술사적으로 획기적인 의의를 부여하는 바타유의 견해이다. 그는 〈올랭피아〉의 내재적 의미를 누드, 성, 욕망, 매춘, 부르주아 등의 용어로 설명하는 것만으로는 부족하다고 느낀다. 이런 류의 평가는 폴 발레리가 선행한 적이 있다. 발레리는 "벌거벗고 차가운 올랭피아", "한 흑인 하녀가 모시는 이 진부한 사랑의 괴물", "사교계의 비참한 비밀의 위력이자 공공연한 현존", "완벽하게 빚어진 외설", "대도시의 매춘 풍습과 노동 속에 숨겨져 있는 원시적 야만성과 제의적 동물성" 같은 수사를 동원해서 이 그림에 화려한 겉옷을 입혔다.[15] 그러나 바타유가 보기에 발레리류의 비평으로는 이 그림의 본질에 다가가지 못한다.

바타유는 〈올랭피아〉의 역사적 의의를 '규칙의 위반' 또는 '금기의 파괴'에서 찾는다. '올랭피아 스캔들'에서 "파리의 대중과 마네가 이토록 심하게 반목했던 이유는 통상 정당하게 여겨졌던 감정에 대해 마네가 본질적으로 문제를 제

15 Georges Bataille(1979), 『라스코 혹은 예술의 탄생/마네』, 차지연 옮김, 워크룸, 2017, 268쪽.

기했기 때문이다."[16] 즉 마네는 미술에 대해 공유했던 통상의 관념에서 벗어났고 이 때문에 대중은 분노했다. 마네는 〈올랭피아〉에서 누드를 다루고 있지만 누드라는 주제를 지웠다. 바타유는 이 "그림이 의미하는 것은 텍스트가 아니라 그 지워짐"이라고 말한다.[17] 마네는 〈막시밀리안 황제의 처형〉에서 그랬던 것처럼, 〈올랭피아〉에서도 주제를 파괴함으로써, 서양회화가 전통적으로 지켜온 규준을 전복했다. 이 점이야말로 〈올랭피아〉가 "라스코 동굴 이래 지켜온 미술의 규칙을 위반한 최초의 작품"이자 현대회화를 탄생시킨 기념비적 걸작으로 우뚝 서게 된 이유이다. 바타유는 〈올랭피아〉가 서양회화의 흐름을 그 이전과 이후로 바꿔놓은 변곡점이 되었다고 주장한다.

16 Georges Bataille(1979), 259쪽.
17 Georges Bataille(1979), 269쪽.

마네 스타일

〈올랭피아〉는 예술적 상상력이 극적으로 발휘된 작품이지만 그 상상력은 매개물을 통해 구체화될 수 있다. 〈올랭피아〉는 출처가 있는 그림이다. 아베 요시오가 잘 지적했듯이, 마네의 독창성은 "과거에 대한 무매개적無媒介的인 단절이 아니라 전통에 대한 관계방식의 탐구 속에서 성립되었으며," 그로부터 역으로 전통에 대한 강력한 부정의 계기를 만들 수 있었다.[18] 마네가 이 그림을 그리기 위해 어떠한 원재료를 참고하고 원용했는지를 살펴보면 그 특유의 회화 스타일을 발견할 수 있고, 또 다른 주석을 덧붙일 수 있다. 프리드가 자세하게 밝혔듯이, 마네는 〈올랭피아〉를 그리기 앞서 이전의 화가들이 그린 많은 누드화를 꼼꼼히 살펴보았다.[19] 거기에는 이탈리아의 거장 티치아노가 300여 년 전에 그린 〈우르비노의 비너스〉와 고전주의의 대가 앵그르의 〈그랑드 오달리스크〉가 포함되어 있었다. 또한 그가 좋아했던 고야

18 阿部良雄(1999), 『군중 속의 예술가: 보들레르와 19세기 프랑스회화』, 정명희 옮김, 고려대학교출판부, 2006, 240쪽.

19 Michael Fried(1996), *Manet's Modernism: or, The Face of Painting in the 1860s*, The University of Chicago Press, pp.58~62.

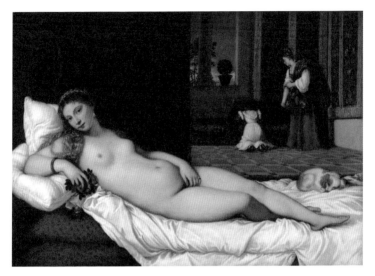

〈그림 3-5〉 티치아노, 〈우르비노의 비너스〉, 1537~1538, 캔버스에 유채,
119×165cm, 이탈리아, 우피치 미술관.

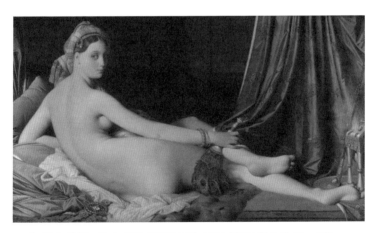

〈그림 3-6〉 앵그르, 〈그랑드 오달리스크〉, 1814, 캔버스에 유채, 91×162cm,
프랑스, 루브르 박물관.

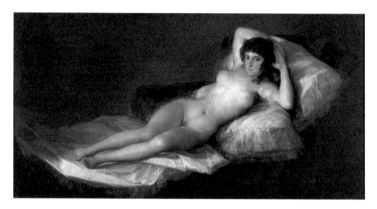

〈그림 3-7〉 고야, 〈벌거벗은 마하〉, 1797~1800, 캔버스에 유채,
97×190cm, 스페인, 프라도 미술관.

〈그림 3-8〉 베누빌, 〈오달리스크〉, 1844, 캔버스에 유채, 122×162cm,
프랑스, 낭시 미술관.

의 〈벌거벗은 마하〉와 코로의 〈로마의 오달리스크 마리에 타〉, 그리고 흑인 하녀를 주인공으로 삼은 베누빌의 〈오달리스크〉도 눈여겨본 작품이었다.

마네는 또한 누드의 포즈를 정하기 위해 아쉴 드베리아의 누드 석판화(〈그림 3-9〉)를 참조했다. 드베리아는 로코코 정신을 복원하면서 초기 낭만주의를 구현한 화가로 특히 삽화와 석판화에서 명성이 높았던 인물이다. 마네는 드베리아의 주제에서 올랭피아의 개념을 정한 다음 그림의 기본구도를 티치아노의 〈우르비노의 비너스〉에서 빌려온다. 이 구도는 티치아노에 앞서 조르조네가 선보인 것으로, 알몸의 여인은 침대에 비스듬히 누운 채로 정면을 응시하는 자태를 취한다. 이 구도 위에서 마네는 〈우르비노의 비너스〉의 주인공 "우르비노 공작의 애첩을 차갑고 도도한 파리의 직업여성으로 대체시키는" 변형을 가한다. 또한 여체에 빛을 비추는 키아로스쿠로Chiaroscuro 기법을 폐기하고 누드를 평면성의 물체로 만듦으로써 이전의 누드화가 인위적으로 조성한 성적 신비감을 제거한다. 그런 다음 여체를 둘러싼 주변 환경을 그가 의도하는 바대로 변화시켰다. 〈우르비노의 비너스〉에서 중심에서 멀리 떨어진 하녀의 위치를 주인공 뒤로 근접시킨다. 흑인으로 바꾼 하녀의 착상은 아마도 베누빌의 〈오달리스크〉에서 얻었을지 모른다. 이어 애첩의 발밑에 잠든 강아지 대신 검은 고양이를 끼워 넣어 매춘을 연상케 하는 상황을 조성했다.

〈그림 3-9〉 아쉴 드베리아, 마세드완을 위한 우아한 테마, 1820, 석판화.

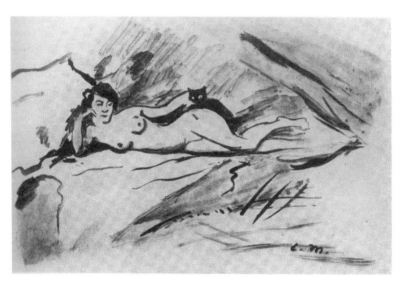

〈그림 3-10〉 마네, 올랭피아를 위한 초기 수채 드로잉, 1863.

〈올랭피아〉는 이처럼 과거의 유용한 재료들에서 모방과 차용의 기술을 구사하여 창작된 작품이다. 가브리엘 타르드는 '모방'을 사회 형성 및 발전의 본질로 파악한 바 있다.[20] 모방은 특정한 행위나 현상의 유행을 확산시키는 속에서 새로운 발명을 낳기도 하는, 사회적 변화를 이끄는 원동력이다. 마네는 모방의 기술을 창작에 자주 사용했다. 〈올랭피아〉 바로 직전에 그린 〈풀밭에서의 점심〉에서도 이 기술을 구사했다. 마네는 그림의 중심부에 위치한 주인공들의 포즈를 마르칸토니오 라이몬디의 판화 〈파리스의 심판〉(〈그림 3-12〉)에서 그대로 빌려왔다. 그런 다음 조르조네의 〈전원음악회〉(〈그림 3-11〉) 주제를 현대판으로 개조한다. 조르조네가 형상화한 '시간을 초월한 뮤즈'는 자연스러운 표정의 현대 여성의 알몸으로 번안된다. 요컨대 조르조네의 주제를 라이몬디의 구도로 재구성한 다음 내용상으로는 '모더니티'로 각색하는 방식이다.

과거의 재료에서 착상을 구하면서도 그 내용과 의미를 제거한 위에 자기만의 색채를 입혀 새것을 만들어내는 방식은 마네 특유의 회화기법이다. 마네의 스타일은 마치 마르크스가 헤겔이나 리카르도의 주제를 변조하여 자신만의 언어로 거대담론을 구성하는 방식과 흡사하다. 마네 역시 과거 거장들의 작품들을 자신의 방식대로 '종합화'하려는 의

20 Gabriel Tarde(1895), 『모방의 법칙』, 이상률 옮김, 문예출판사, 2012.

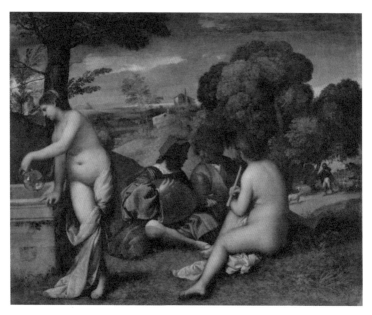

〈그림 3-11〉 티치아노, 〈전원음악회〉, 1508~1509, 캔버스에 유채,
110×138cm, 프랑스, 루브르 박물관.

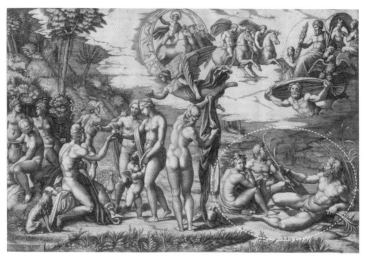

〈그림 3-12〉 라이몬디, 〈파리스의 심판〉, 1514~1518, 동판화,
29.8×44.2cm, 영국, 대영 박물관.

도를 갖고 있었던 것 같다.[21] 종합화는 곧 옛 주제의 변주이면서 동시에 새 주제의 창안으로 귀결된다. 마네는 〈올랭피아〉와 〈풀밭에서의 점심〉 외에 여러 작품들에도 이 같은 방식을 적용했다. 〈막시밀리안 황제의 처형〉의 원재료는 고야의 〈1808년 5월 3일〉이었고, 〈발코니〉는 고야의 〈발코니〉에서 구도를 빌려와 원근법을 무시한 평평한 그림으로 개조했다. 또한 〈늙은 음악가〉는 르냉의 〈마을 파이프 연주자〉에서 캐릭터를 따왔고, 말년의 대작 〈폴리 베르제르의 술집〉은 도미에의 〈맥주홀의 여신〉에서 영감을 받아 복잡한 구도의 문제작으로 만들었다. 그리고 주인공의 캐릭터를 만드는 데서는 17~18세기 프랑스적 전통을 적절히 활용했다.[22] 〈늙은 음악가〉나 〈철학자〉 등에서 보듯이, 그는 특히 와토와 르냉에 전거한 차용을 선호했다.

이처럼 마네에게 과거의 것으로부터의 모방, 차용, 착안, 변조의 기술은 예술적 상상력을 증폭할 수 있는 주요한 수단이었다. 마네는 이 목적에 대해 1867년 개인전 팸플릿 서문에서 3인칭 화법으로 설명한 바 있다.[23] 당대 비평가들은 "마네가 전통적인 화법, 외관, 필법, 형태를 외면했다고 문제삼는다. 그들에게는 오직 양식만이 중요하다." 하지만 "마

21 Michael Fried(1984), pp.526~528.
22 Michael Fried(1996), pp.21~186.
23 Edouard Manet(1867), 「1867년 개인전 팸플릿 서문」, Françoise Cachin (1994), 141~142쪽.

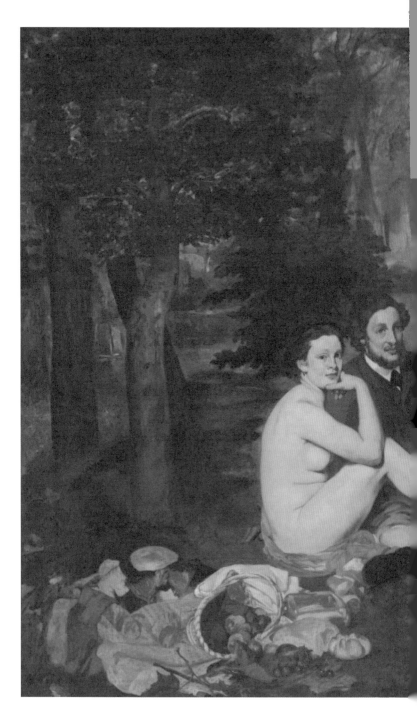

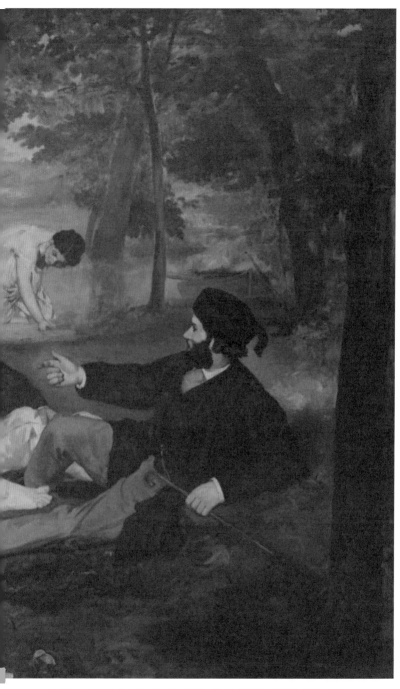

〈그림 3-13〉 마네, 〈풀밭에서의 점심〉, 1863, 캔버스에 유채, 208×264.5cm,
프랑스, 오르세 미술관.

네는 자신의 재능 속에서 존재를 확인하려고 했을 뿐 과거의 미술을 부정하지 않는다. 그는 다른 사람이 아닌 자기 자신이 되고 싶었을 뿐이다." 요컨대 마네는 전통에의 탐구와 존중이 자기 고유한 스타일을 만들기 위함이라고 말하고 있다. 프리드는 옛 거장들의 작품에서 차용하는 마네의 기법에 대해, 보들레르가 말한 '의도하지 않은 기억'과 연관지어, 과거의 전통이나 기억을 되살려 현재를 의미있게 묘사하는 데 유용했다는 점을 강조한다.[24] 자크 블랑슈는 이를 쉽게 풀어 "마네는 누구보다도 많이 모작을 했고, 누구보다도 독창적이었다"는 역설적인 표현으로 마네 스타일의 고유성을 강조한다.[25]

24 Michael Fried(1984), "Painting Memories: On the Containment of the Past in Baudelaire and Manet", *Critical Inquiry*, March, pp.510~542.

25 Jacques-Emile Blanche(1919), 『화가이야기』, Françoise Cachin(1994), 161쪽에서 재인용.

〈올랭피아〉 패러디

〈올랭피아〉는 마네 사후 그의 대표작으로 공인된다. 1890
년 모네는 지인들과 함께 〈올랭피아〉를 구입해서 국가에 기
증하는 운동을 펼친다. 모네는 교육부 장관 팔리에르에게 보
낸 서신을 통해 마네가 "프랑스 예술운동의 선구자"였음을
강조하며 "화가 정신과 통찰력의 스승인 마네의 위대한 승
리의 기록물"로서 〈올랭피아〉를 루브르 박물관에서 보관할
것을 요청한다.[26] 루브르 행까지는 못 미쳤지만 이들의 적극
적인 노력으로 뤽상부르 박물관에 영구 기증된다.

〈올랭피아〉는 후대 작가들에 의해 수없이 패러디된 작품
으로도 유명하다. 〈올랭피아〉를 의미있게 재구성한 최초의
작품은 세잔에 의해서 만들어졌다. 마네에 대한 경쟁심이
무척이나 많았던 세잔은 두 번이나 〈올랭피아〉를 패러디했
다. 원작이 발표된 지 11년이 지난 1874년 세잔은 제1차 인
상주의 그룹전에 〈현대판 올랭피아〉를 선보였다.

26 Françoise Cachin(1994), 147쪽.

〈그림 3-14〉 세잔, 〈현대판 올랭피아〉, 1873~1874, 캔버스에 유채,
46×55.5cm, 프랑스, 오르세 미술관.

 세잔은 사치스럽게 전시된 고급 창녀를 구매자가 쳐다보
는 것처럼 그렸다. 원작과의 큰 차이는 매춘부를 진열상품
처럼 여기며 관찰자로서 자화상을 포함시켰다는 점이다. 원
작보다 파리의 사회상을 보다 노골적으로 반영했다는 평가
를 받았다. 세잔은 마네가 연출한 사실주의와는 대조적인,
아주 강렬한 감각으로 자의식적인 불안과 욕망을 과시하는
개인적인 예술을 보여준다. 이 그림을 통해 세잔은 마네의
변형으로부터 거부되어온 '아름다운 누드'의 환상을 지워
버렸다.

〈그림 3-15〉 피카소, 〈올랭피아 패러디〉, 1968.

　세잔 이후로도 많은 예술가들은 원작을 모사하여 각기
다른 버전으로 패러디했다. 마네가 생전에 때로는 아이러니
의 표출로 때로는 존경을 표하기 위해 거장들의 작품을 의
도적으로 유용했던 바로 그 방식대로, 후대의 예술가들은
〈올랭피아〉 패러디를 표현기법 상의 주요한 전략으로 활용
했다.[27] 세잔에게서 힘을 얻어 입체주의의 얼개를 완성한 피
카소는 〈올랭피아〉를 흉측스럽게 패러디하여 상업화했다.
뚱뚱한 올랭피아로 변형된 여인은 오른쪽 다리를 왼쪽 허벅

27　H. H. Arnason(2003), *History of Modern Art*, Prentice Hall, p.26.

115

〈그림 3-16〉 래리 리버스, 〈나는 흑인 올랭피아가 좋다〉, 1970, 혼합재료, 102.7×195×85cm, 프랑스, 퐁피두센터.

지에 올려놓고 손가락으로는 자신의 음부를 가리키고 있다. 왼편에는 복수의 남성 관찰자가 구경꾼으로 등장하고 오른편에는 이 광경에 경악하는 여성의 형상과 이 사태 자체를 외면하는 수녀가 그려져 있다. 피카소는 자본주의 시대의 매춘에 대한 상반된 관점, 탐닉과 혐오, 경악과 외면을 한 화면에 담았다.

1950년대 뉴욕화파의 대표적 화가 래리 리버스의 패러디도 관심을 끌었다. 그는 사실주의 미술에서부터 상업광고에 걸쳐 다양한 이미지를 활용하여 흥미로운 주제를 다루면서

〈그림 3-17〉 멜 라모스, 〈마네의 올랭피아〉, 1974, 석판화, 50.8×67.3cm, 미국, 데이비드 로렌스 갤러리.

팝아트의 대부로서 이름을 날린 작가이다. 리버스의 〈나는 흑인 올랭피아가 좋다〉는 일정한 두께가 있는 재료를 채색한 후 여러 겹을 겹쳐 입체감을 돋보이게 하는 '릴리프 페인팅relief painting 방식'으로 제작된 작품이다. 여기에서 올랭피아는 흑백 두 명의 여성이다. 흑인 여성이 앞쪽이고 백인 여성은 뒤편이다. 또한 흑인 하녀도 단순히 보조자나 배경인물이 아닌 연분홍색의 옷을 입고 꽃다발을 들고 있는 제3의 인물로 묘사된다. 리버스는 세 인물을 자본주의적 물화 상황 속에 집어넣으면서도 각각에 자아 존재감을 가진 인간으로서의 지위를 부여하려는 의도를 전하려고 했다.

〈그림 3-18〉 스워드 존슨, 〈대립적 취약성〉, 1863.

이외에 자본주의 광고의 성^性 상품화 및 우상파괴를 주로
다루었던 팝 아티스트 멜 라모스는 원작의 이미지를 그대로
살려 한 장의 도색사진 같은 미국판 올랭피아를 제작했다.
나체의 미녀는 성을 소비했을 때의 감각적인 느낌이 마치
초콜릿을 소비했을 때의 만족감과 같은 양 유쾌한 표정으로
관객을 맞이한다.

한편 미국의 설치미술가이자 조각가 스워드 존슨은 올랭
피아를 실물 보다 5~6배 큰 대형 조각으로 제작하여 야외에
펼쳐놓았다. 작가는 〈대립적 취약성〉이라는 제목을 붙였는
데, 아마도 보는 관객이 이 올랭피아 앞에서 작은 난장이가
되는 광경을 예견한 것 같다. 올랭피아는 늠름한 자태를 취

한 채 어느새 여신처럼 군림하는 존재로 나타난다.

올랭피아는 포스트모던의 물결 속에서도 여전히 인기있는 소재다. 오늘날에도 올랭피아는 상업적으로 화려한 부활을 위해 또는 과장과 허세의 상징물로 혹은 정치의 소재로 틈틈이 불려나온다. 그 동기나 용도가 어떠하든 19세기 중엽 파리 매춘부의 여체를 중심으로 엮어진 마네의 스토리텔링이 아직도 충격적이면서도 흥미롭게 느껴지기 때문이다. '흉측한' 올랭피아에서 '압도적인' 올랭피아에 이르기까지 다채로운 변형은 오리지널 올랭피아에 새로운 생명력을 불어넣는다. 그 모든 시도는 동시에 마네 예술의 독창성에 대한 경의의 표현이기도 하다.

4장

형식의 문제

마네의 회화 스타일은 '올랭피아 스캔들'이 단적으로 보여주듯이 당대에는 그다지 높은 평가를 받지 못했다. 하지만 몇몇 지식인은 마네가 심상치 않은 도전을 감행하고 있음을 감지하고 있었다. 특히 졸라는 마네의 '새로운 회화' 양식에서 큰 변화의 조짐을 발견한다. 그는 마네가 "역사적 사실이나 자신의 영혼 따위를 작품에 주입하려 들지 않고", "관례적인 구성방법에 아무런 가치도 두고 있지 않다"는 점을 강조했다.[1] 마네는 "추상적 관념이나 역사적인 일화를 묘사해야 한다는 고정관념을 기꺼이 거부함"으로써 절대미라는 통상의 기준을 깨뜨렸다.

졸라가 보기에 마네의 스타일은 낡은 패러다임의 해체이자 신종 패러다임의 등장이었다. 예술사가 아르놀트 하우저는 "스타일이 하나의 집합 개념이 아니므로 기존의 어떤 것들의 합산이나 추상화를 통해서 얻어지지 않는다"고 주장한 바 있다.[2] 새로운 스타일은 낡은 것을 파괴한다. 스타일의 혁

1 Emile Zola(1867), 「에두아르 마네」, 『현대회화의 원리』, 65쪽.
2 Arnold Hauser(1974), 『예술의 사회학』, 최성만 옮김, 한길사, 1996, 105쪽.

신은 비단 예술영역에서만 볼 수 있는 고유한 현상이 아니다. 과학철학자 토마스 쿤에 따르면, 과학혁명은 신구 패러다임 간의 대체기에 발생한다. 갈릴레이, 뉴턴, 다윈, 아인슈타인, 크릭과 왓슨 등은 새로운 패러다임을 통해 과학적 세계관을 변화시켰다. 칼 만하임이 지적했듯이, 스타일의 혁신은 과학이든 사상이든 예술이든 어느 영역에서건 "일정한 시기, 일정한 장소에서 생겨나고 성장하는 역사성을 갖는다."[3] 예술에서 "스타일은 언제나 역사적 맥락 안에서 그것을 구성하는 작품들 속에서 표현된다."

3 Karl Mannheim(1929), 『이데올로기와 유토피아』, 임석진 옮김, 지학사, 1975, 112쪽.

형식주의 비평의 계보

졸라는 마네의 스타일이 회화의 전통적 형식을 바꾸고 있음을 가장 먼저 인지한 지식인이다. 그는 1867년에 발표한 「회화의 새로운 방식: 에두아르드 마네」라는 글에서 마네 그림을 볼 때는 '그려진 방식'에 주의를 기울여야 한다고 말하면서 거기에는 '관람자에게 부과하는 조건'이 내포되었다고 주장했다.[4] 마네의 평평한 그림에는 "모든 것이 단순화되어 있어서" 거기서 관람자가 무엇인가를 알고자 한다면 몇 발자국 뒤로 물러서서 볼 필요가 있다. 그러면 "각각의 사물이 어떠한 관계를 맺고 있는지 정확히 알 수 있다"는 것이다.

예컨대 〈올랭피아〉는 "색채로 이루어진 판판한 큰 덩어리"로 "그녀의 머리는 배경으로부터 놀랄 만한 부조로 튀어나오고, 부케는 경이롭게도 찬란하고 신선하게 드러난다." 〈풀밭에서의 점심〉에서도 핵심은 "단순히 풀밭 위에서 소풍을 즐기는 이야기식의 내용이 아니다." 여기에서 "주시해야

4 Emile Zola(1867), 62~64쪽.

할 요소는 과감하고도 섬세한 색의 변화, 넓게 채색된 견고한 전경, 그리고 미려하고 밝은 배경으로 구성된 전체 분위기, 널찍하니 빛나게 묘사된 인체의 확실성, 유연하면서도 강렬하게 사용된 물감, 그리고 배경에 보이듯 초록색 잎사귀 속에서 가물거리는 흰색의 섬세함이다."[5] 졸라는 이 같은 놀라운 변화가 "그림 전체의 색조가 갖는 미묘함을 정확히 파악하고 물체와 인물을 단순화된 덩어리로 환원할 수 있는 능력"에서 나온다고 설명했다.

졸라는 이처럼 마네의 회화에서 캔버스 위에 칠해진 물감의 물질적 사실성과 표면 처리의 단순성, 그리고 그에 따른 시각적 효과 등을 주요한 특징으로 뽑아낸다. 이런 점에서 졸라는 마네의 그림에서 내용적 의미의 측면을 희생시키는 대신 회화의 형식적인 면에 주목한 최초의 비평가였다.[6] 형식주의 비평의 근본 가설인 '시각적인 대상의 자율성 autonomy'이라는 개념은 이미 졸라로부터 시작되고 있었다.

졸라에 이어 모리스 드니는 형식주의 비평을 더욱 진전시켰다. 나비파 화가이자 비평가인 그는 "미술작품에서 진실이란 그 자체의 목적과 수단을 가진 일관성"이라고 주장했다.[7] 드니는 졸라가 인지한 '시각적인 대상의 자율성'을

5 Emile Zola(1867), 71쪽.
6 Briony Fer(1993), p.20.
7 W. W. Tatarkiewicz(1980), *A History of Six Ideas: An Essay in Aesthetics*,

'자연의 주관적인 왜곡', 즉 '예술가 개인이 재현하고자 하는 요구에 따른 시각적인 경험의 변형'이라고 풀이했다. 그는 「신전통주의의 정의」라는 글에서 화가가 말을 그리든 누드를 그리든 아니면 어떤 일화의 상징을 그리든 간에 회화는 "어떤 질서에 따라 짜여진 색채들로 뒤덮인 평면 표면"이라고 말하면서 시각적인 것의 물질성을 강조하는 회화 형식주의를 선언한다.[8]

마네 회화에 대한 형식주의적 해석은 일련의 비평가들에 의해 하나의 미학적 계보를 형성해왔다. 드러커는 형식주의가 미술작품이 대상으로서 지니는 물질적 자율성을 바탕으로 작품의 시각적 자율성 또는 자기충족성 문제에 천착하여 발전·심화되어온 과정을 설명한다.[9] 졸라와 드니에서 시발된 형식주의는 미국의 대표적인 비평가 그린버그와 프리드는 물론 바타유와 푸코에게로 이어졌다. 이들에 따르면, 미술작품은 인물, 이야기, 자연이나 이념의 재현보다는 그림의 형식적 특성들, 즉 구성, 재료, 형상, 선, 색채 등에 초점을 맞춰 평가해야 한다. 요컨대 그림의 내용이나 소재보다는 형식적인 속성이 우선이다.

 p.307.
8 Maurice Denis(1890), "Definition of Neo-traditionalism", in *Art in Theory: 1815~1900*, ed. Charles Harrison and Paul Wood, Blackwell Publishers, 1998, p.863.
9 Johanna Drucker, *Theorizing Modernism: Visual Art and the Critical Tradition*, Columbia University Press, 1994.

현대미술의 탄생

마네를 포스트 예술의 시대를 개막한 선구자로 처음으로 올려 세운 이는 바타유이다. 그는 예술사의 양 극단, '선사시대의 예술'과 '포스트–역사적 예술'을 대비하면서 마네의 예술을 그 분기점으로 삼는다. 마네의 작품은 선사시대의 예술을 상징하는 라스코 동굴의 예술에 극적으로 대비되는 포스트–역사적 예술의 표본이다. 그에 따르면 예술은 본래 생산 활동과 무관한 비생산의 유희를 통해 탄생했다. 즉 예술은 노동, 도구, 생산수단 등과 구별되는 소비, 놀이, 비생산에서 배태된 산물이다. 예술은 '비지非知non-savoir', 지식 찌꺼기의 세계에 기원을 두고 있다. 마네가 예술사에 한 획을 긋는 선구자인 까닭은, 오랜 기간 예술이 인간적인 부분에 가려 예술 자체의 본질을 드러내지 못한 장막의 역사를 헤치고 나와 예술 본연의 모습을 되찾아 놓았기 때문이다.

바타유에 따르면, 마네는 권력·담론·관습의 강요에 종속된 예술을 거부했다. 그는 군주와 교회에의 예속이나 아카데미 규칙의 강압을 뚫고 나왔음은 물론 특정한 지식이 요구되는 박식한 회화와도 결별했다. 마네의 그림은 어떤 특

별한 의미나 알레고리를 담고 있지 않다. 그는 회화와 시 사이의 관계도 단절하고 담론의 기능에서 해방된 '무의미의 예술'을 선보였다. 그러기에 마네의 그림은 가독적이지 않고 가시적이다. 즉 마네는 "이야기를 하는 회화언어를 점과 색채와 운동만이 존재하는 벌거벗은 회화언어"로 바꾸어 놓았다. 바타유는 1867년 작 〈막시밀리안 황제의 처형〉(6장 참조)을 일례로 들며, 고야가 회화의 표현력을 절정으로 끌어올린 〈1808년 5월 3일의 학살〉과 대비한다. '처형'과 '학살'이라는 동일한 주제임에도 불구하고 마네는 회화의 주제를 희석시키고 정서를 제거한다. 총을 쏘는 군인들은 무표정하고 총을 맞는 대상은 무덤덤하다. 이 그림은 "가장 말이 없는 그림"이다. 특히 총알을 장전 중인 군인의 무관심한 표정은 이 사태의 담론에 해당하는 그 어떤 것도 회화에서 표현하지 않으려는 마네의 의중을 나타냈다. 바타유가 보기에, 마네는 "다른 의미작용 없이 오직 예술로서의 회화"를 추구한 화가이다.

마네는 우리에게 "화가는 사물을 그대로를 보거나 그대로를 보게 만드는 사람"이라는 사실을 알려주었다. 바타유는 마네로부터 비롯된 새로운 회화로의 이행은 "실재적이거나 상황적인 광경으로서의 회화라는 껍질을 벗겨낸 새로운 회화, 이른바 "점들, 색채들, 움직임"으로서의 회화의 시작이었다고 주장한다.[10] 이로써 라스코에서 탄생한 '최초의 예술'은 마네의 〈올랭피아〉를 기점으로 '현대예술'로 전환된

다. "자율적인 예술의 언어와 담론에서 발생한 회화의 현대적 변화"는 마네에 기원을 두고 있다. 바타유는 마네 회화에서 '사회적 금기의 파괴'와 '주제의 거부'라는 측면을 강조하면서 그를 "우리 눈앞에 현대회화를 펼쳐 보이게 한 사람"으로 재조명했다.

10 Georges Bataille(1979), 247쪽.

푸코의 마네

바타유로부터 큰 영향을 받은 미셸 푸코 또한 마네 회화에 대한 형식주의적 해석에 힘을 보탰다. 그는 1971년 튀니지 강연에서 그림의 주제나 내용은 일절 언급하지 않고 마네 그림의 형식적 측면에만 집중한 나름의 견해를 펼쳤다. 그는 먼저 예술비평의 프로페셔널이 아니라 문외한인 점에 양해를 구했다. 그리고 "마네를 전반적으로 논의하지도 않고 또한 마네의 회화에서 가장 중요하거나 가장 잘 알려진 측면을 논의하지 않겠다"는 단서도 달았다. 그는 마네의 그림 13점만을 분석대상으로 캔버스 공간의 성격, 조명의 문제, 그리고 감상자의 자리 등 세 측면에 집중하여 회화형식의 혁신성을 강조한다.

푸코에 따르면, 마네는 "그림을 재현하는 공간 안에서 물질적 속성을 과감하게 이용하고 작동시킨 화가이다."[11] 르네상스 이래 서양회화는 이차원의 평면에 그려진 재현임에도

11 Michel Foucault(1970), 「마네의 회화」, 『마네의 회화』, 오트르망 옮김, 그린비, 2016, 24쪽.

불구하고 원근법과 인위적인 조명장치를 통해 물질적 소재라는 본래적 속성을 감추고 가시적으로는 삼차원적 형상인 양 보이게 하는 방식이야말로 미술이 도달해야 할 최고점이라고 여겨왔다. 그러나 마네는 서구회화의 전통이 그때까지 숨기고 피해 가려 했던 "캔버스의 물질적 속성들, 특성들 혹은 한계들"을 그대로 노출시켰다. 회화 속의 3차원적 환영을 없애고 캔버스의 물질성을 곧바로 보여주는 '오브제로서의 그림peinture-object'을 그린 것이다.

푸코는 〈튈르리 공원의 음악회〉(〈그림 5-12〉)를 첫 번째 예로 든다. 캔버스는 뒤쪽 인물들의 머리 선으로 표현되는 수평축과 작은 삼각형 모양의 빛으로 지시되는 거대한 수직축의 구성을 통해 화면 전체를 평면화한다. 〈오페라극장의 가면무도회〉(〈그림 5-13〉)에서도 수평-수직 축의 같은 구성과 뒷면의 공간을 폐쇄함으로써 입체 효과를 소거한다. 인물들에 대한 묘사를 보면 입체감은커녕 오히려 앞으로 튀어나오는 일종의 돌출현상이 일어난다. "캔버스에는 여러 종류의 덩어리, 볼륨과 표면의 덩어리들만이 있을 뿐이다."[12]

푸코는 〈보르도의 항구〉, 〈온실에서〉, 〈철로〉 등 7~8편의 그림도 수평-수직의 단순 구도 사례로 들면서 "마네가 캔버스의 물질적 속성과 어떻게 유희하고 있는지"를 보여주었다

12 Michel Foucault (1970), 30쪽.

고 주장한다. 가령 〈보르도의 항구〉는 촘촘히 정박한 배들이 시야를 가득 메우고 위로 솟은 마스트의 수직선과 돛의 횡선이 줄지어 교차한다. 이 미세한 격자 무늬는 화면을 3차원적으로 교란시키는 사선이나 대각선의 전통적 구도에서와는 달리 씨줄과 날줄의 교차로 짜여진 평면의 공간임을 보여준다.

푸코가 제기한 두 번째 초점은 조명의 문제이다. 과거 회화에서는 일반적으로 조명은 어딘가에 위치했다. 즉 허구적으로 만들어진 조명이 등장인물 등 그림의 주요 부분에 빛을 뿌려 명암을 강조하는 것이 관례적인 기법이었다. 그 전형적인 예는 카라바조 등 내적 조명을 극적으로 활용한 전통 화가들에서 두드러지는데, 거기서 빛은 일련의 체계를 가짐으로써 조명의 완벽한 형식성을 보여준다. 그러나 마네는 내부 조명을 제거하고 정면에 있는 실제 조명으로 대체하는 새로운 기법을 선보였다. 그림의 3차원적 입체감이 환영이었듯이 그림 속의 빛 또한 인위적인 속임수였음을 폭로한 것이다.

푸코는 그 첫 번째 예로 1866년 작 〈피리 부는 소년〉을 든다.[13] 이 그림에서는 "어떤 조명도 캔버스 위나 아래, 외부에서 들어오지 않는다." "소년의 얼굴에는 어떠한 기복도 표현

13 Michel Foucault(1970), 50쪽.

〈그림 4-1〉 마네, 〈보르도 항구〉, 1871, 캔버스에 유채, 63×100cm,
파일헨펠트 미술관.

되지 않고 눈썹과 눈의 패임을 보여주기 위해 코 양옆에 약간의 패임이 표현될 뿐이다." 이 그림에서는 빛의 존재를 암시하는 유일한 그림자가 나타나는데, 소년의 오른쪽 손바닥에 옅은 검정으로 칠해진 부분이 그것이다. 이 그림자는 조명이 절대적으로 정면에서 들어온다는 사실을 알려준다. 즉 유일한 조명은 캔버스가 열린 창 앞에 노출되었을 경우에 캔버스를 비추는 실제의 빛이다.

마네가 처음부터 내부 조명을 제거하는 기술을 사용한 것은 아니다. 1862년 작 〈풀밭에서의 점심〉(3장 참조)에는 두 개의 조명체계가 존재한다. 풀밭의 선을 중심으로 그림을 두 부분으로 분할해서 보면, 그림 왼쪽 위에서 비치는 빛의 원천이 되는 전통적인 조명이 있다. 이 빛은 목욕하는 여인의 등을 비추면서 여인의 얼굴은 약간 그늘진 형상을 만들어낸다. "이 조명은 전통적인 조명으로, 입체감을 허용하며 내부의 빛으로 구성된 조명이다."[14] 그러나 그림 앞쪽의 세 등장인물로 눈길을 돌리면 뒤쪽의 조명과는 다른 새로운 빛이 비추고 있음을 알 수 있다. 이 빛은 벌거벗은 여성의 몸을 정면에서 때린다. 이 조명은 앞의 〈피리 부는 소년〉에서와 같이 정면에서 들어오는 빛이다. 여기에는 어떠한 입체감도 굴곡도 없다. 이처럼 〈풀밭에서의 점심〉에서는 두 남자의 신체에 의해서 차단된 '외부의 조명'과 두 덤불에 의해 강조된

14 Michel Foucault(1970), 52쪽.

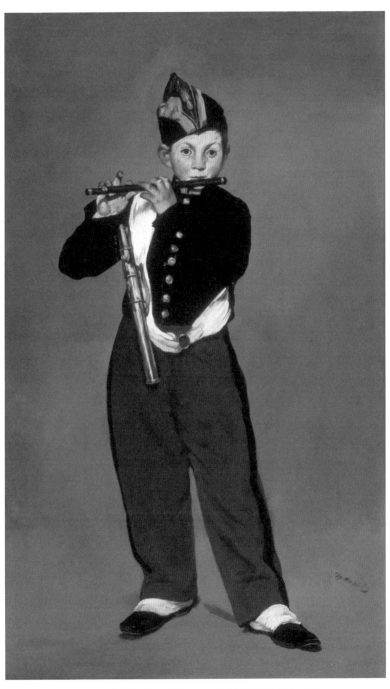

〈그림 4-2〉 마네, 〈피리 부는 소년〉, 1866, 캔버스에 유채, 161×97cm,
프랑스, 오르세 미술관.

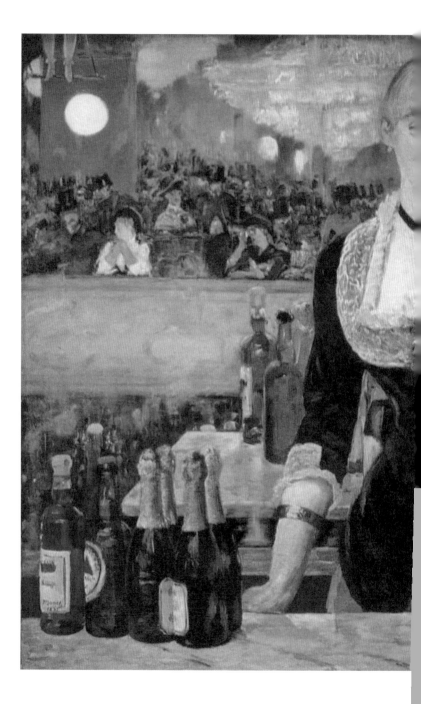

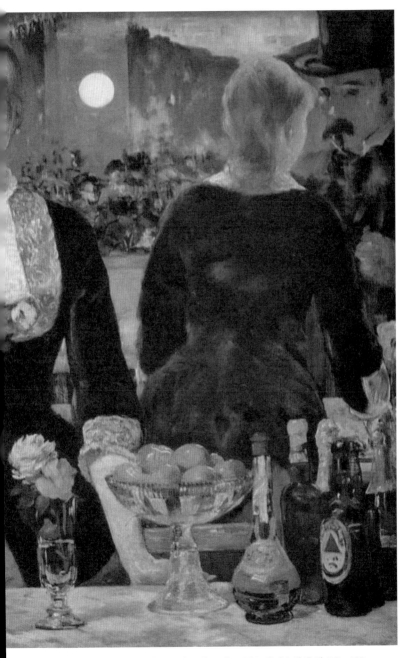

〈그림 4-3〉 마네, 〈폴리 베르제르 바〉, 1882, 캔버스에 유채, 96×130cm,
영국, 코톨드 인스티튜트 갤러리.

'내부의 조명', 2개의 조명이 캔버스 안에 병치되어 있다. 이 병치는, 마네가 의도한 것인지 아닌지를 알 수는 없으나, 그림에 부조화를 야기하며 캔버스 내의 이질성을 부여한다.

〈풀밭에서의 점심〉 이후 〈올랭피아〉부터 마네는 하나의 빛을 사용했다. 그림 밖에서 정면으로 들어온 빛은 여인의 몸체를 환하게 만든다. 그것은 곧 우리의 시선이기도 하다. 1867년 작 〈발코니〉에서도 마네는 동일한 조명기법을 활용했다. 푸코는 "조명을 다루는 마네의 새로운 방식이 묘사한 것의 물질성을 연출하는 두 번째 방법"이라고 주장한다.

푸코가 마지막으로 꼽은 마네 회화의 혁신적 요소는 그림을 바라보는 '감상자의 자리'를 정확히 정할 수 없다는 애매함과 관련이 있다. 그는 이 문제를 다루기 위해 〈폴리 베르제르 바〉, 한 그림에 집중한다. 이 작품은 지금까지도 해석상의 논란을 낳고 있는 문제작이다.[15] 특히 등장인물 간의 대화 장면을 담은 거울의 존재를 어떻게 볼 것인지를 두고 견해가 엇갈린다. 푸코도 거울이 그림의 뒷부분 전체를 점유하고 있다는 면에서 전통적인 회화와 큰 차이를 드러낸다

15 Thierry de Duve(2004), 「"아, 마네 말입니까……": 마네는 어떻게 〈폴리-베르제르 바〉를 구성했는가」, 『마네의 회화』, 158~159쪽. 뒤브는 〈폴리-베르제르 바〉에 관한 주요한 연구의 목록을 제시하면서 논쟁의 쟁점을 간추리고 있다. 이 글은 뒤브의 1998년 논문의 수정본이다. Thierry De Duve(1998), "How Manet's A Bar at the Folies-Bergere Is Constructed", *Critical Inquiry*, vol.25, No.1, pp.136~168.

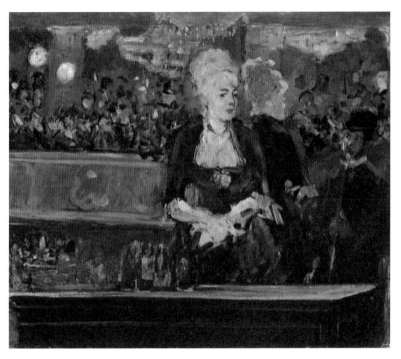

〈그림 4-4〉 마네, 〈'폴리 베르제르의 술집'의 습작〉, 1881~1882,
캔버스에 유채, 47×56cm.

는 점에는 동의한다. 마네는 거울의 하단 테두리를 금색 띠
로 처리해 평평한 표면으로 만들고 벽을 세워 공간을 폐쇄
했다. 그리고 여기서도 조명은 정면에서 여종업원의 얼굴을
비추는 빛으로 처리한다.

　문제의 장면은 그녀가 남성 고객을 대면하는 거울 속 모
습이다. 그림을 정면에서 보면 그녀의 얼굴을 바로 보게 되
지만 거울 속에 나타난 뒷모습은 다른 시점, 즉 그림 왼쪽에
서 보아야 시각상 합당하지 않은가 하는 의문이 생긴다. 그

렇다면 감상자가 이 그림을 보기 위해서는 자리를 이동해야 한다. 화가 또한 먼저 정면에서 화면의 왼쪽을 그리고 난 후, 오른쪽의 대화 장면은 자리를 이동해서 그려야 그림을 완성할 수 있다. 푸코가 보기에 마네는 결과적으로 양립 불가능한 두 지점을 한 그림에 담았다. 이로 인해 이 그림을 볼 때 묘한 매력에도 불구하고 동시에 뭔가 거북스러운 느낌을 지울 수 없다. 푸코는 "감상자가 위치해야 하는 안정적이고 정해진 장소의 배제가 바로 이 그림의 근본적인 속성"이라고 말한다.[16]

마네는 이 그림을 완성하기 전 절반 크기로 습작(〈그림 4-4〉)을 먼저 그려보면서 그림의 구도를 어떻게 잡을지를 고민했다. 습작은 완성작과는 다른 구도이며, 여종업원의 모델도 다르다. 평면 거울을 사용했기에 그림에 실물로 드러나지 않은 고객은 거울에 비친 모습과 대칭되는 오른쪽 끝단에 위치해 있을 것이다. 따라서 감상자는 여종업원의 시선이 마주하면서 거울에 약간 비치는 고객의 위치에 있게 된다. 그러나 마네는 완성작에서 이 구도를 폐기하고 감상자에게 혼란을 초래할 수 있는 구도로 바꾸었다. 이 바뀐 구도로 인해 예상되는 고객의 위치와 거울에 비친 모습은 대칭되지 않는다. "화가가 이 그림을 그리기 위해서 어디에 위치했는지", 그리고 "감상자가 화면 속의 광경을 보기 위해

16 Michel Foucault(1970), 70쪽.

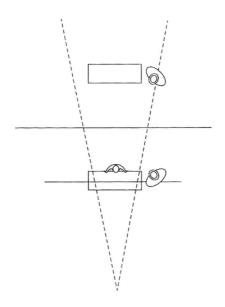

〈그림 4–5〉 다이어그램 a, 〈폴리 베르제르 바〉 전경의 평면도, 평행하는 거울의 경우.

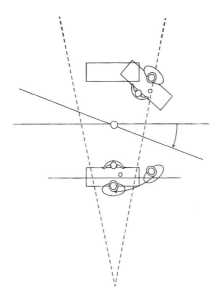

〈그림 4–6〉 다이어그램 b, 〈폴리 베르제르 바〉 전경의 평면도, 비스듬한 거울의 경우.

어디에 위치해야 하는지" 알 수 없다는 푸코의 주장은 바로 이 점에 기인한다.

그러나 푸코의 제자로서 미술사가인 뒤브는 광학법칙에 기초한 세밀한 논증을 통해 푸코의 주장에 문제가 있음을 지적한다.[17] 여기서의 논점은 여종업원의 뒷모습과 고객의 얼굴을 비추는 뒤편 거울이 어떻게 놓여 있는지의 여부와 관련이 있다. 모리스 메를로 퐁티에 따르면, 거울은 "단순한 사물을 볼거리로 바꾸고 볼거리를 단순한 사물로 바꾸는가 하면, 나를 타자로 바꾸고 타자를 나로 바꾸어주는 보편적인 마술도구다."[18] 거울의 물리적 존재양태를 어떻게 변형시키는가에 따라 때론 단조로운 복사에 그치기도 하고 때론 난해한 장면을 만들어내는 마술적 기능을 보여주기도 한다.

뒤브에 따르면, 푸코의 오류는 "화가에게는 하나의 자리밖에 없지만 거울은 그림의 면과 평행하기도 하고 사선적이기도 하다"는 사실을 간과한 데서 발생한다. 이 오류는 그가 벨라스케스의 〈메니나스〉 분석에서 시녀들의 구성과 관련하여 저지른 오류와 동일한 성격의 것이다. 푸코는 거울이 사선적일 수 있다는 경우를 상정했지만, 그림 하단의 대리석면과 거울의 황금색 테두리가 평행하다는 이유로 이 가정

17 Thierry de Duve(2004), 160~177쪽.
18 Jeffrey Meyers(2005), 119쪽에서 재인용.

〈그림 4-7〉 스톱, 〈폴리 베르제르에서 위안을 구하는 세일즈맨〉, 1882.

을 폐기했다.[19] 그의 오류는 바로 비스듬한 거울의 가능성을 배제한 데서 비롯되었다.

뒤브의 논증에 따르면, 감상자와 화가의 위치 이동에 관한 푸코의 추론은 〈다이어그램 a〉에서처럼 거울이 그림의 면과 평행할 경우에만 성립할 수 있다. 그러나 〈다이어그램 b〉에서처럼 사선적이라면 그는 틀린 주장을 하게 되는 것이다. 마네의 완성작이 발표된 직후 풍자화가 스톱이 그림에

19 Michel Foucault(1970), 68쪽.

드러나지 않은 고객을 끼워넣은 캐리커처(〈그림 4-7〉)를 보면 뒤브의 논증에 힘을 실어준다. 또한 이 그림을 놓고 행해진 코톨드 미술관의 X선 조사결과 또한 뒤브의 '비스듬하거나 회전하는 거울' 가설의 타당성을 뒷받침해준다.[20] 뒤브는 여러 증거에 입각한 분석을 통해 푸코가 거울이 회전할 수 있다는 사실을 놓친 채 화가가 이동해서 그림을 그렸다는 그릇된 해석에 빠져들었다고 결론짓는다. 뒤브의 논증에 동의한다면, 푸코의 오류는 화가의 '짓궂은 트릭'에 속아 넘어간 데 따른 결과다.

어쨌든 푸코는 마네 회화의 혁신적 요소를 "그림 앞에서 움직이는 감상자의 위치, 정면에서 또는 항상적으로 중첩되어 비치는 실제적인 빛, 입체감의 제거, 이리하여 실제적이고 물질적이며 물리적인 것 내에서 출현하는 캔버스, 그리고 캔버스 내에 재현되는 것 속에서 작용하는 속성들"로 압축한다. 물론 "마네는 캔버스 내에서 다양한 모습들을 재현하였기 때문에 '비재현적인 회화'를 발명한 사람은 아니다."[21] 하지만 현대회화를 가능케 하는 하나의 조건, 즉 재현된 것 안에서 캔버스의 물질적 요소를 작동시킴으로써, '타블로-오브제le tableau-objet로서의 회화'로 선회한 최초의 화가였다는 게 '푸코의 마네'의 요지다.

20 Thierry de Duve(2004), 171~175쪽.
21 Michel Foucault(1970), 71쪽.

푸코의 강연은 그의 명성만큼이나 큰 주목을 받았다. 그는 1966년 『말과 사물』 1장에서 벨라스케스의 〈메니나스〉 분석에서 시작하여, 1968년 〈이것은 파이프가 아니다〉에서 르네 마그리트를 다룬 데 이어, 1971년 마네 회화를 조명하기까지 세 차례에 걸쳐 미술 비평을 했다. 앞의 두 비평은 다소 복잡하고 난해했다. 가령 〈메니나스〉 분석에서 "이 그림에는 고전적 재현의 재현, 그것이 열어놓은 공간의 정의 같은 것이 있다"[22]고 말하는가 하면, 〈이것이 파이프가 아니다〉에서는 "마그리트는 지표 없는 용적과 구도 없는 공간의 불안정 속에서 비확언적인 순수 상사체相似體들과 말의 언표들을 놀이하게 한다"[23]고 적어놓았다.

　이처럼 쉽게 이해하기 어려운 푸코의 서술은 미술을 자신의 철학과 결부시키는 데서 비롯된 듯하다. 다분히 관념적인 서술을 통해 그는 벨라스케스의 순수재현, 즉 "화가와 모델이 사라진 재현"이 17세기 고전주의 시대 '에피스테메 epistémé'의 한 발현이고, 마그리트의 칼리그람calligramme이 20세기의 순수언표를 확증한다는 주장을 이끌어낸다. 그러나 그가 마그리트에게 상사相似와 유사類似 간의 차이를 물었을 때 마그리트가 별 차이가 없다고 응답한 데서 볼 수 있듯이, 푸코의 주된 관심은 작가의 창작 의도에 천착하여 작품

22　Michel Foucault(1966), 『말과 사물』, 이규현 옮김, 민음사, 2012, 43쪽.
23　Michel Foucault(1973), 『이것은 파이프가 아니다』, 김현 옮김, 고려대학교 출판문화원, 2010, 50쪽.

의 미학적 가치를 발견하는 데 보다는 '자신의 사유틀에 부합되는' 자료를 발굴하고 '철학적 정당화를 뒷받침하는' 해석을 덧붙히는 데 놓여 있다. 다시 말해서 르네상스에서부터 벨라스케스, 고야, 마네, 칸딘스키, 그리고 마그리트에 이르기까지 그가 관심을 보인 특정한 작품들은 르네상스기의 '유사', 고전주의 시대의 '재현 또는 표상', 근현대의 '주체 또는 역사' 등의 불연속적 에피스테메로 구분되는 '지식의 고고학' 지층 내에서 유의미한 '아카이브Achives'로 고려되고 있다. 이 점은 푸코의 미술비평이 갖는 특징인 동시에 제약이다.

벨라스케스나 마그리트에 대한 비평에 비하면 마네에 관한 강연은 상대적으로 간결한 편이긴 하지만, 그만의 경향성을 여전히 드러난다. 이 같은 경향의 비평은 미술작품을 이해하는 데서 '단순한 것'을 지나치게 '복잡한 것'으로 만듦으로써, '그냥 보면 알 수 있는 것'을 작품 내에 '마치 깊이 숨겨진 신비스러운 어떤 것'이 있는 양 호도할 수 있는 위험을 내포한다. 예술작품은 보는 이에 따라 다른 감상을 느낄 수 있는 만큼 '푸코의 마네'는 여타의 다양한 비평들과 함께 개성있는 철학자의 시선으로 본 마네 회화에 대한 '하나의 견해'로 참고하는 편이 바람직할 것이다.

그린버그의 모더니즘

 형식주의 비평에서 빼놓을 수 없는 인물은 미국의 비평가 클레멘트 그린버그이다. '모더니즘Modernism'으로 불려지는 그의 관점은 '예술을 위한 예술', 예술적 자율성을 모토로 한다. 1960년에 발표한 「모더니즘 회화」라는 글에서 그는 '예술 그 자체에 관심을 집중하는 예술'을 요청한다.[24] 그는 "예술에 내재된 핵심 동력은 질Quality의 추구에 있고 예술의 처음과 끝은 질"[25]이라고 말한다. 그에 따르면, 모더니즘은 환원 불가능한 본질의 규명을 추구하는 미술의 자기비판을 통해 형성되었다. 모더니즘은 칸트로부터 출발한 자기비판적 경향의 심화에 기원을 두고 있다. 미술의 역사는 미술 외적인 어떠한 요소도 배제한 채 미술 자체에 내재하는 역동성에 의해 발전되어온 단선적 진화의 과정이다.

 그린버그는 회화의 자율성 또는 순수성이란 회화에 대한 자기 규정, 즉 회화가 무엇인지에 대한 본질을 파악하는 데

24 Clement Greenberg(1960), 「모더니즘 회화」, 『예술과 문화』, 조주연 옮김, 경성대학교출판부, 2019, 344~354쪽.

25 Clement Greenberg(1961), 『예술과 문화』, 160쪽.

서 나온다고 주장한다. 회화에서 지고의 규준은 회화의 매체적 본질을 추구하는 데 있다. 화가는 예술을 만드는 실질적인 요소로서 회화의 매체적 특성에 집중함으로써만 예술작품을 완성할 수 있다. 그는 회화예술의 독점적이고 유일한 특징을 평면성으로 규정한다. "2차원적 평면성은 다른 장르와 공유하지 않는 회화예술의 유일한 조건"이며, 캔버스의 형태는 닫힌 사각형이라는 점에서 단 하나의 제약적인 규칙을 뜻한다.[26]

그는 모더니스트 회화의 고유한 본성을 평면성을 지향하는 데서 찾기 때문에 현대의 모든 성공적인 회화는 공통적으로 그림의 표면에만 집중함으로써 가능했다고 주장한다. 마네의 그림이 최초의 모더니즘 회화인 이유는 바로 회화 매체의 본질인 평면성, 그려진 화면 자체를 떳떳하게 주장했기 때문이다. 마네는 주제에 대한 "뻔뻔스러운 무관심"과 평면적인 색채 모델링으로 그 본질에 도달했다.[27] 마네는 2차원적 평면에 소재를 포함시킨 다음 바로 그 소재를 제거함으로써 소재의 영역 안에서 다시 소재를 공격하는 방식을

26 Clement Greenberg(1960), 345~346쪽. 그린버그는 현대회화에서 매체가 다양화됨에 따라 매체 본성의 범위를 "그림 면의 침해할 수 없는 평면성, 캔버스·패널·종이의 불가피한 형태, 유채 안료의 가촉성, 수채와 잉크의 흐름성" 등으로 넓힌다. Clement Greenberg(1946), "Henri Rousseau and Modern Art", John O'Brian(ed.), *Clement Greenberg: The Collected Essays and Criticism*, The University of Chicago Press, 1986, p.94.
27 Clement Greenberg(1940),「더 새로운 라오콘을 위하여」,『예술과 문화』, 333쪽.

통하여 "회화의 문제란 무엇보다 매체의 문제"임을 상기시키고 관람자를 그림 안으로 끌어들였다.

이로써 마네의 그림에서 시작되어 주제를 다루지 않는 현대 추상미술이 하나의 경향으로 나타나게 되었다. 마네의 평면적 회화가 원근법에 의존한 깊은 공간의 허구나 모델링에 의한 입체적 형태의 3차원적 환영을 폐기한 이후 미적 목적의 범위에 가해진 제한은 사라졌다. 또한 작품 내의 통일성이나 완전한 마무리에 대한 기존의 관념이 폐기됨으로써 과거 회화 속에 집어넣기 어렵다고 여겨졌던 요소마저도 현대미술의 주요한 특성으로 자리잡게 되었다.[28] 그린버그는 이처럼 현대미술이 마네 회화의 형식적 급진성에 내재된 풍부한 잠재력을 원천으로 발전하게 되었다고 주장하면서 마네를 모더니즘 회화의 시조로 조명한다.

28 Clement Greenberg(1961), 150쪽.

'반연극적 전통'의 붕괴

미국의 비평가 마이클 프리드는 그린버그의 형식주의 계보를 잇는 인물이지만, '캔버스의 평면성'을 지나치게 강조하는 그린버그의 '모더니즘 관점'을 그대로 따르지 않는다. 또한 바타유나 푸코와도 강조점에서 차이가 있다.[29] 프리드는 마네 회화에서 '그려진 것의 자의성'에 대해서 이들과는 다른 설명방식을 취한다. 그는 근대 프랑스 회화 전통 속에서 회화형식의 변형이 어떻게 진행되었는지를 살피면서 마네 회화의 급진성을 논증하고자 한다. 이를 위해서 그는 '연극성Theatricality'과 '몰입Absorption'이라는 두 개의 용어를 대칭적인 개념 도구로 사용하여 마네가 프랑스적 회화 전통에서 이탈하게 된 맥락을 설명한다.[30]

프리드는 마네 예술의 혁명성을 드러내 보이기 위해 18세기 계몽주의 사상가 디드로의 예술론으로 거슬러 올라간

29 Carole Talon-Uugon(2004), 「마네 혹은 감상자의 혼란」, 『마네의 회화』, 오트르망 옮김, 그린비, 2016, 126쪽.

30 Michael Fried(1980), *Absorption and Theatricality: Painting and Beholder in the Age of Diderot*, The University of Chicago Press.

다. 디드로에 의하면 회화는 연극성을 노골적으로 띠어서는 안 된다. 그림에 연극적 요소를 개입시키는 작업은 작품이 감상자를 위해 그려졌음을 나타내는데, 그렇게 되면 회화가 자연스러움이나 진실성을 결여하게 된다. 따라서 디드로는 감상자에게 보여지기 위해 그려지는 회화의 기법을 사용하지 않아야 한다고 역설했다. 그러기 위해서 회화는 감상자와의 직접 대면을 회피하면서도 감상자를 화면에 '몰입'시킨다는 까다로운 조건을 충족시켜야 한다. 즉 감상자의 부재라는 허구의 조건을 상정해야 감상자의 감동이 가능해진다는 주장이다. 그것은 마치 연극 배우가 관객 앞에서 연기함에도 불구하고 무대와 관객 사이에 가상된 벽, 이른바 '제4의 벽'이 있는 것처럼 상상하고 연기해야 훌륭한 연기가 되는 것과 동일한 이치라는 것이다. 즉 '제4의 벽'은 연기와 관객이 서로의 존재를 인식하지 않아도 되는 효과를 제공한다. 이 같은 디드로의 주장에는 감상자가 현실과 허구를 혼동하게끔 만들 때 미학적 목적을 달성할 수 있다는 전제가 깔려 있다.

프리드는 디드로로부터 비롯된 이른바 '반연극적 전통 Antitheatrical Tradition'이 화가들에게 두 가지 방식의 회화를 추구하게 만들었다고 주장한다. 즉 회화에서 연극성의 개념을 제거함으로써 '감상자의 현전presence'을 아예 닫아버리거나 아니면 '전원화pastoral' 방식으로 감상자를 그림 속으로 끌어들이는 것이다. 프리드는 전자의 예로 샤르댕의 〈몰두하

〈그림 4-8〉샤르댕, 〈몰두하는 철학자〉, 1734, 캔버스에 유채, 138×105cm, 프랑스, 루브르 박물관.

는 철학자〉와 그뢰즈의 〈아들의 효심〉 등을 제시한다. 〈몰두하는 철학자〉에서 화면 속의 주인공은 책을 읽는 데 골몰한 나머지 감상자가 들어설 자리를 없애버린다는 것이다. 감상자는 그림의 인물을 보면서 자신의 존재를 잊음으로써 감상자의 부재라는 허구가 성립한다. 디드로가 그토록 찬양했던 샤르뎅은 〈몰두하는 철학자〉 외에 〈자수놓는 여인〉, 〈소년과 팽이〉 등 '몰입' 상태를 보여주는 여러 그림을 그렸다.

전자의 몰입성 회화가 마치 그림 앞에는 아무도 없는 양 감상자의 존재를 철저히 배제하고 회화 공간을 닫아버리는 것이라면, 두 번째 방식인 전원화는 감상자를 그림 속으로 들어가게 만듦으로써 자신의 존재를 잊게 만드는 것이다. 프리드가 제시한 예 중의 하나는 쿠르베의 〈안녕하세요, 쿠르베씨〉이다. 쿠르베는 1854년 5월 패트런 알프레드 브뤼야스가 살던 남프랑스 몽펠리에로 여행하며 머무는 동안 화가의 일상에서 흔히 있을 법한 광경을 그렸다.

붉은 머리의 브뤼야스는 모자를 벗고 환영의 제스처를 보여주는데, 비록 꼿꼿하게 서 있긴 해도 그의 눈은 겸손하게 아래로 향하고 있다. 브뤼야스의 뒤에 있는 하인은 공손하게 머리를 굽혀 쿠르베에게 인사를 하고 있다. 이 조우에서 화가는 독립 예술가의 위상을 마음껏 뽐내듯 다소 거만하게 턱을 치켜들며 자신의 패트런을 쳐다본다. 프리드는 화가가 작품의 첫 번째 감상자인 화가 본인을 그림 내부에

〈그림 4-9〉 쿠르베, 〈안녕하세요 쿠르베씨〉, 1854, 캔버스에 유채,
129×149cm, 프랑스, 파브르 미술관.

옮겨놓음으로써 회화에 잠재된 연극적 요소를 제거했다고
설명한다.

프리드에 따르면, 프랑스 회화의 '반연극적 전통'은 18세
기 중엽부터 위기에 봉착한다.[31] 반연극적 요소가 역으로 연
극성의 극치를 야기하는 역설을 낳았기 때문이다. 가령 연

31 Michael Fried(1996), p.404.

극성을 인위적으로 감추기 위한 기법으로서 '몰입' 또한 또다른 인위성을 야기하는 가장假裝에 불과하다는 사실을 인식하게 된 것이다. 프리드는 팡탱 라투르, 르그로, 휘슬러 등의 그림에서는 반연극성의 규칙이 고갈되고 '회화적 강도'라는 새로운 욕망이 출현했다고 주장한다. 이는 이전 화가들의 전통적 기법에 숨겨진 기만이 해체되고 있음을 말해준다. 화가는 그림이 보여주기 위해 존재한다는 엄연한 사실을 더는 부정하려 하지 않는다.

그 선봉에 선 인물이 마네이다. 마네는 그 누구보다도 디드로의 기획을 전복시킴으로써 반연극적 전통을 변혁한 인물이다. 마네는 중학생 시절 디드로의 『회화에 대한 소고』를 읽은 적이 있다. 마네는 디드로의 글에서 "그림 속의 인물이 입은 옷이 보잘것없을 때 그 의상을 바꾸어 그려야 한다"는 구절을 접하고는 "이건 진짜 멍청한 얘기다. 그림은 그 순간 눈에 보이는 것을 충실하게 그려야 한다"며 부정적 반응을 보였다.[32]

마네는 디드로의 주문에 따르지 않고 인위적으로 몰입을 유도하는 모티브를 회피하거나 무시했다. 그는 '감상자의 부재'라는 허구를 받아들이지 않았다. 마네의 그림은 '반연극적 전통'에서 몰입으로 종결되는 방식을 거부했음은 물

32 Antonin Proust (1883), 17쪽.

론이고 종종 뒷마무리가 부족해 보이는 상태에서 작업을 끝냄으로써 물체성의 한계를 그대로 드러내기도 했다. 대신에 그림 앞에 감상자가 있음을 인정하고 그들을 그림 속으로 끌어들이는 기술을 구사했다.

마네는 회화와 감상자 간에 존재했던 분리, 거리두기, 상호대면 등의 관계를 재구성하는 형태가 아니라, '그림은 보여지기 위해 만들어진다'는 회화의 '본래적 관습primordial convention'을 되찾는 방식을 택했다.[33] 그러기에 마네의 회화는 허구적 가정이나 인위적 조작 없이 어떤 경우에는 반연극적이면서도 동시에 보여주기 위해 연극적일 수밖에 없는 '보이는 대로 그린 회화'에 도달할 수 있었다.

'감상자의 부재'라는 허구의 포기는 곧 '감상자의 현전'을 인정함을 의미한다. 프리드는 마네가 〈올랭피아〉의 여인, 〈막시밀리안 황제의 처형〉에서 오른쪽에 서 있는 병사, 〈죽은 그리스도와 천사〉에서의 천사들을 정면에 배치함으로써 감상자의 현전을 요구한다고 지적한다. 감상자인 '나'는 캔버스 정면으로 보이는 얼굴인 '너'를 대면하게 된다. 마네는 '너'가 '나'를 부르듯 화면과 감상자를 일대일 관계로 만듦으로써 회화가 "보여주기 위한" 창작물임을 솔직하게 고백한다.[34]

33 Michael Fried(1996), p.404.

나아가 등장인물이 정면으로 향하는 모든 시선을 무표정하거나 공허하게 처리함으로써 그 시선의 내용이 무엇인지에 대한 기대를 저버린다. 이 때문에 마네는 동시대인들로부터 회화의 인간적 내용이 희생당했다거나 인물들에 대한 묘사가 성의 없다는 등의 비난을 받았다. 그러나 에밀 졸라는 바로 이 점이야말로 모더니즘의 미학적 중립성에 부합됨을 강조했다.

　감상자는 마네 회화에서 주제를 담은 '재현이 닫혀 있는 울타리'를 기대했지만 마네는 회화가 실재의 한 단편이 아니라 보여주기 위해 만들어진 인공물일 뿐임을 보여주었다. 마네는 예술이 인간정신의 표현인 한 화가의 임무는 감상자의 눈을 통해 그의 영혼에 닿게 하는 데 있다는 엄연한 사실에 새로운 각성을 불러일으킨 장본인이다.

　결론적으로 프리드는 마네의 모더니즘을 모든 장르를 아우르는 회화의 보편성, 디드로의 '반연극적 전통'을 무시하고 관람자의 현전을 요구하는 새로운 회화방식, 그림의 평면성과 시각성의 부각, 그림 자체 내 내재적 가치로서의 예술적 자기충족성 등으로 요약하면서, 마네의 회화적 자의식으로부터 모더니즘 회화의 자기비판적 프로젝트가 시작되었다고 주장한다.[35]

34　Michael Fried(1996), pp.24, 339.
35　Michael Fried(1996), pp.403~416.

형식주의 비평의 제한성

 미술작품을 평가하는 데서 스타일이나 형식의 측면에 주안점을 둘 것인지 아니면 작품에 담긴 내용이나 주제에 치중하여 볼 것인지의 여부는 언제나 논쟁거리가 된다. 마네의 경우에도 그렇다. 앞에서 본 바 졸라, 그린버그, 푸코 등의 형식주의 비평은 회화 자체의 형식과 기법을 도해하는 데 중점을 둔다. 졸라는 〈올랭피아〉의 경우 관람자가 작품이 그려진 방식에 주목하면서 현대성의 미학적 가치를 발견할 것을 요청했다. 그는 〈올랭피아〉의 형식적·기법적 특성을 캔버스 표면 처리의 단순성으로 파악했다. 바타유가 마네를 전통적인 회화방식을 전복한 혁신자로 추켜세운 이유는 그림에서 주제는 구실에 불과할 뿐이고 예술 자체의 속성을 그대로 노출시켰기 때문이다. 푸코 역시 마네의 그림이 지시적^{指示的} 회화에 대한 기대를 불투명하게 하거나 거부하는 '재현의 새로운 형식'임에 주목했다. 이들의 강조점은 조금씩 다르지만, 마네가 "있는 그대로를 보여주면서도 동시에 본 그대로와는 다른 어떤 것을 느끼게 하는" 새로운 양식의 회화를 제시했다는 점에는 의견을 같이한다.[36]

형식주의 비평은 회화의 전문적인 지식과 경험에 근거하여 마네 회화에서 고유한 형식적 특성을 찾아내는 작업을 통해 그 공적을 쌓아왔다. 이 결실로 감상자는 보다 세밀하게 그림을 감상할 수 있는 유용한 지침을 제공받는다. 그러나 다른 한편으로 회화형식의 분석에 치중함으로써 그림과 주제나 내용적 측면에 대해서는 소홀히 다루게 되는 허점도 발생한다. 즉 형식주의 비평은 화가가 그림에 투영하는 주제나 그와 연관된 의식적 노력을 누락하거나 화가가 주제를 통해 던져주는 메시지를 놓치기 쉽다는 빈틈이 있다.

가령 졸라의 비평에서 어딘가 허술한 구석이 느껴지는 이유는 마네 회화에서 사회와 연관된 충격적인 주제를 그 스타일만큼 진지하게 논하지 않았기 때문이다. 또한 그린버그의 모더니즘적 비평은 예술작품의 형식이 매우 빠르게 변형되는 데 직간접적 영향을 미치는 사회적 측면의 중요성을 간과했다는 비판도 적절한 지적이다.[37]

마네 회화의 혁신성을 '반연극적 전통' 전후의 맥락 안에서 설명하려는 프리드의 비평에서도 여러 문제점이 발견된다. 가령 '연극성'과 '몰입'을 대칭적 개념 도구로 사용하는

36 Carole Talon-Uugon(2004), p.111.
37 Nigel Blake and Francis Frascina(1993), "Modern Practices of Art and Modernity", *Modernity and Modernism: French Painting in the Nineteenth Century*, p.138.

독특한 설명방식에도 불구하고 두 용어가 어떻게 상호 대칭
성에 부합되는지는 의문이다. 또한 마네 회화가 '관람자를
위한 회화'임을 강조하기 위한 나머지 연극적이면서도 반연
극적이기도 하다는 모호한 귀결은 해석상의 논리적 혼란을
초래한다.[38]

 예술비평이 성립하기 위해서는 작품과 관련된 객관적인
사실을 토대로 작품에 담긴 미학적 의미를 찾아내고 그 예
술적 가치를 평가해야 하는데, 형식 분석에만 치우칠 경우
비평의 기능을 온전하게 보여주기 어렵다는 지적을 받는다.
가령 그린버그 비평이 "미술에서 정서, 감정, 또는 예술가의
개성 뿐만 아니라 관람자가 받는 다양한 반응이나 심리적
인 효과도 무시하는" 경향이 있다는 지적이 그러하다.[39] 이
와 관련하여 게오르그 루카치는 「모더니즘의 이념」이라는
글에서 모더니즘 비평이 형식적인 기준에만 골몰한 나머지
기법의 중요성을 지나치게 과장함으로써 소재의 사회적·예
술적 의의에 관한 미적 판단을 하지 않는다고 비판한 바 있
다.[40] 피터 버거 역시 '예술의 자율성'에 관한 모더니즘적 논

38 정헌이는 "마네가 근본적으로 사실주의자이며 그의 작품은 본질적으로 연
 극적이라는 프리드의 견해"에서 이론적 모순성을 의심한다. 정헌이(1996),
 「마이클 프리드의 미술비평과 이론」, 『서양미술사학회논문집』 8집, 80쪽.
39 김영나(1996), 「클레멘트 그린버그의 미술이론과 비평」, 『서양미술사학회
 논문집』 8집, 66쪽 ; Timothy J. Clark(1982), "Clement Greenberg's Theory
 of Art", *Critical Inquiry*, IX-I, pp.139~156.
40 최태만(2008), 『미술과 사회적 상상력』, 국민대학교 출판부, 193쪽에서 재
 인용.

제가 이념적으로 한쪽으로 치우칠 수 있는 위험성을 지적한다.[41] 모더니즘은 필연적으로 '예술을 위한 예술'이라는 이념의 극대화로 귀결되는데, 그럴 경우에 예술작품을 사회적 삶의 다양한 방식으로부터 분리하는 우를 범하게 된다는 것이다. 예술의 '자율성' 논제는 예술이 인간 활동의 다른 영역과는 구별되는 상대적 독립성을 갖는다는 측면에서는 참의 요소를 내포하지만, 예술 또한 사회적 삶의 한 방식이라는 측면에서는 그 역으로 반박될 수 있다. 형식주의 비평에서 간과하는 마네 회화의 주제와 내용은 형식만큼이나 또는 그 이상으로 중요하다.

예술은 그 자체의 본질을 내재함과 동시에 예술 밖의 요소들에 영향을 받는다. 예술작품에는 화가의 사적 배경이나 경험에서 비롯되는 미적 취향이나 예술가 개인이 형성하는 사회적 관계 및 작품에 영향을 미친 사회적 요인 등이 반영되어 있다. 또한 어떠한 예술작품이든 화가 개인의 창작 동기와 의도, 사물에 대한 자기 인식, 그리고 사회적 관계의 상호작용 및 연관성을 갖지 않는 경우는 없다. 예컨대 바타유 등의 평자들이 '주제의 소거 또는 거부'가 마네 회화를 특징짓는 주요한 하나의 요소라고 주장하지만, 엄밀히 말하면 주제가 없는 그림은 거의 없다. 마네의 경우 당대에 보편

41 Peter Bürger(1984), *Theory of the Avant-Garde*, University of Minnesota Press, p.46.

적으로 수용되었던 전통적인 주제에 관심이 없었을 뿐이다. 마네의 여러 대표작들은 뚜렷한 주제의식을 보여주고 있으며, 거기에는 사회의식과 정치색을 드러내는 예민한 주제도 포함되어 있다.[42] 따라서 마네를 '군중 속의 예술가'나 '현대생활의 화가'로 조명하는 작업은 형식주의 비평이 다루지 못한 영역을 밝히면서 마네 회화에 대한 흥미롭고 유용한 사실과 함께 상호보완적인 시각을 제공할 수 있는 해석방법이 될 것이다.

42 마네 회화에서 주제의 측면을 중심적으로 다룬 대표적인 연구로는 다음의 것들을 참조. Richard Herbert(1988), *Impressionism: Art, Leisure and Parisian Society*, New Haven, Yale University Press; T. J. Clark(1985), *The Painting of Modern Life: Paris in the Art of Manet and His Followers*, Princeton University Press; Philip Nord(2000), *Impressionists and Politics: Art and Democracy in 19th century*, London, Routledge; Albert Boime(2007), *A Social History of Modern Art: Art in an Age of Civil Struggle 1848~1871*, University of Chicago Press.

예술에서 스타일은
언제나 역사적 맥락 안에서
그것을 구성하는
작품들 속에서 표현된다.
Karl Mannheim

5장

주제의 화가

마네는 그림의 형식에서 만큼이나 주제와 내용의 면에서도 혁신적인 변화를 몰고 온 화가이다. 51년의 생을 마감할 때까지 그에게 생활의 터전이자 예술활동의 주무대였던 파리는 다양한 예술적 재료를 제공하는 보고寶庫였다. 마네는 산업화와 도시화에 따른 사회적 변화의 양상들, 이를테면 부르주아의 일상, 스펙터클한 도시의 풍경, 사교와 여가, 전통적 가치관의 붕괴에 따른 도덕적 퇴락 현상, 종교의 세속화 움직임, 변두리 삶을 살아가는 빈민과 낙오자들의 모습 등을 화면에 꼼꼼히 담았다. 마네는 "나의 사고에 영향을 준 '파리의 진면목'을 보여주는 작품들, 이 도시의 표정을 예증하는 여러 가지 작품들 속에 살아 움직이는 사람들의 모습을 담고 싶다"는 작가 의지를 표명하면서, 그러한 그림에 "굳이 이름을 붙이자면 '오늘날 대중들의 삶'을 표현하는 회화"라고 설명했다.[1] 예술은 사회, 군중, 시대, 상황 속에서 만들어진다. 마네는 시대 흐름을 예리하게 읽고 기록한 '군중 속의 예술가'였다.

1 Françoise Cachin(1994), 96~97쪽.

하우저가 주장하듯이 예술과 사회는 불가분한 관계를 맺고 있다. 예술은 한편으로 아무리 예술가의 주관적인 세계의 표현이라 하더라도 그가 처해 있는 사회적·역사적 상황을 반영한다. 또한 사회적 현실의 객관적 모방에 불과해 보이는 예술작품 속에도 예술가의 주관적 체취와 손길이 담겨 있다. 예술작품 안에 담겨진 주관과 객관 사이의 변증법적 관계는 예술적 창조의 본질을 이룬다. 따라서 "진정한 예술적 주체는 자기 자신의 감정, 사고방식, 감수성 및 형식의 착상을 자신의 세계관의 수단으로서 체험하며, 또한 세계를 자기 체험의 불가결한 토대로서 파악한다."[2]

하우저의 '예술과 사회 간의 연관성' 명제는 예술이 단지 특정 시대 사회상의 반영물이라는 조야한 결정론에 머무는 게 아니라, 예술과 사회 간의 밀접한 상호작용을 다방면으로 들여다봄으로써 예술을 보다 깊이 이해하려는 해석방법의 토대가 된다. 예술은 예술 자체 내적인 요소뿐만 아니라 예술 외적인 복합적 요소가 밀접하게 결합함으로써 성립할 수 있다. 예술가의 모든 활동은 해당 시기에 주어진 사회적 조건 속에서 이루어지며, 예술작품은 창작, 홍보, 유통, 보급 등 복합적 과정을 통해 알려지고 평가를 받게 된다. 예술은 그 자체의 고유한 자율성을 갖는 작업이지만 동시에

2 Arnold Hauser(1974), 『예술과 사회』, 이진우 옮김, 계명대학교출판부, 2000, 135쪽.

'사회적 실천'의 한 양식으로도 기능한다. '주제의 화가'로
서 마네는 이를 보여준 본보기적 인물이다.

보들레르, 졸라, 말라르메

'예술과 사회 간의 연관성' 명제를 예술작품의 제작 및 전파 과정에 적용해보면, 예술에 들씌워진 신비적 요소는 제거되고 '예술의 사회적 생산' 측면이 뚜렷이 부각된다. 하워드 베커에 따르면, "예술세계는 예술작품을 생산하는 작업에 행위자로서 참여한 모든 사람들로 구성된다."[3] 예술작품은 특출한 소질이나 뛰어난 기술을 가진 예술가 개인의 창조물만은 아니다. 베커는 예술작품은 외부세계로 알려지게 되는 데 관여한 모든 사람의 공동 생산물로 이해해야 한다고 주장한다. '예술의 사회적 생산' 과정에서 화가는 재료상, 모델, 패트런, 비평가, 딜러, 컬렉터 등과 협업관계를 맺는다.

마네의 경우 '예술의 사회적 생산'에서 주요한 역할을 담당한 이들은 지식인과 비평가 그룹이었다. 보들레르를 위시한 여러 지식인은 마네와 예술적 세계관을 공유하며 작

3 Howard Becker(1982), *Art World*, Berkeley and London, University of California Press, pp.34~35.

품의 미적 가치를 이론적으로 뒷받침했다. 또한 이데올로그로서 마네 작품의 독창성을 옹호하고 전파하는 홍보자역을 자임했다. 특히 졸라와 말라르메는 기성의 미술권력으로부터 뭇매를 맞는 고독한 예술가에게 동정심과 경의를 표하며 창작의지를 북돋아주는 대변자로서의 역할을 톡톡히 담당했다.

전문적인 비평가의 출현은 신문이나 잡지 등을 통한 교양의 보편적 보급에 의해 '공중le public'이 형성되고 여론 표출의 장으로서 '공론장public sphere'이 활성화된 데 따른 자연스러운 현상이다.[4] 19세기 프랑스의 경우 특히 정치적 변화와 맞물려 이들의 이념적 성향이 두드러지게 나타나는 특징을 보였다. 18세기까지 비평은 부유한 아마추어, 성직자, 화가, 문필인 등이 그들의 예술적 기호와 취향을 표현하는 수단이었지만, 19세기에 들어 공화주의, 사회주의, 자유주의 사상으로 무장한 지식인 그룹은 예술비평을 사회적 변화에 조응하는 공적 담론의 영역으로 확장시켰다.[5] 스로운

4 홍일립(2021), 302~308쪽.

5 Harrison C. White and Cynthia White(1965), p.124. 1860년대 후반 이후 각
종 신문잡지의 창간은 비평가들의 활동에 날개를 달아주었다. 공화주의 성
향의《라브니르 나시오날L'Avenir national》,《르 시에클Le Siecle》, 공화당원이자
프리메이슨 멤버였던 유젠 펠레탕이 편집을 맡았던《라 트리뷴La Tribune》,
메이슨 당원 루이 울바가 창간한《라 크로쉬La Cloche》, 1848년 혁명 참가자
드레클루즈의《르 레베이Le Réveil》, 공화당 입법부의 대리인 에르네 피카르
의《레렉테르 리브르L'Electeur libre》, 빅토르 위고家가 1869년에 설립한《르
라펠Le Rappel》, 로슈포르가 인수한 공격적인 공화주의적 주간지《라 랑테른

이 19세기 프랑스의 저명한 미술비평가 94명을 대상으로 조사한 바에 따르면, 그들 대부분은 언론인, 역사가, 정치학자, 철학자, 소설가, 시인, 미술가, 행정부 관리 등 지적 영역과 관련된 전문인으로서, 두 개 또는 그 이상의 직업을 갖고 활동하고 있었다.[6] 과거 소수의 교양 있는 귀족 등이 독점하던 예술 평론 및 전문적 감식 작업도 다수의 미학 전문가들에 의해 하나의 전문영역으로 자리를 잡게 된다. 이들은 예술의 본질에 대한 탐구를 심화시키고 예술의 자율성을 옹호함과 동시에 대중에게 독립적인 예술가의 존재를 알리면서 예술세계의 판도를 바꾸어가기 시작한다.

마네는 누구보다도 지적 탐구를 갈구한 화가였다. 그는 당대 내로라하는 지식인들과 긴밀하게 교류하며 새로운 예술이론에 열성적으로 호응했다. 그와 특별하게 가까웠던 보들레르, 졸라, 말라르메를 위시하여 쥘 샹플리에, 쥘 앙트안 카스타냐리, 테오도르 뒤레, 에드몽 뒤랑트 등은 예술과 사회의 경계를 넘나들며 마네의 전위예술을 옹호했다. 특

La Lanterne》등은 제2제정 말기에 창간된 공화주의적 매체들이었다. Philip Nord(2000), p.23. 마네의 절친 테오도르 뒤레는《라 트리뷴》의 매니저였고, 인상주의 독립전의 옹호자 뷔르티는《르 라펠》에서 일했다. 1849년 폭동에 가담했던 테오빌 토레는 살롱전을 비난하는 장문의 비평문을《앙데팡당 Indépendance》에 실었고, 카스타냐리는《르 시에클》에서 사실주의와 인상주의를 옹호했다. 이처럼 비평가들의 등장은 새로 생겨난 신문 매체들과 결합되어 있으며, 신예 평론가 대부분은 공화주의 지지자였다.

6 Consult J. Sloane(1951), *French Painting Between the Past and the Present*, Princeton, Princeton University Press, Appendix.

히 카스타냐리는 예술을 사회의식의 표현으로 인식한 대표적 이론가였다. 리얼리즘의 옹호자였던 그는 진정한 예술가는 실제세계에 대한 독창적 인식을 바탕으로 경험의 물질적 기원에 대해 충실하게 표현할 수 있어야 한다고 주장했다.[7] 예술가는 사회 속에 존재하고, 예술작품은 예술가의 사회의식을 드러내는 반영물이다. 지식인 비평가 그룹은 사회적·정치적 변화 속에서 아방가르드 예술의 당위성을 역설하며 새로운 시민계층을 그들의 논거 속으로 끌어들였다. 이들의 예술비평은 독립적인 예술가의 활동을 뒷받침하는 동시에 일반 대중이 예술을 이해하고 예술적 취향과 기호를 형성하는 데 유용한 지침으로 작용했다.

화가 초년생 마네에게 큰 영향을 미친 첫 번째 인물은 보들레르였다. 앙토냉 프루스트는 "1860년경 마네와 보들레르가 무척이나 가까운 사이가 된 이유는 전적으로 마네가 보들레르에 미치는 영향력 때문이었다"고 주장했지만,[8] 둘 사이의 서간 등 많은 자료들은 보들레르가 마네에게 '무엇을 그려야 하는지'에 대해 주요한 지침을 제시한 지적 멘토 역할을 했음을 알려준다. 보들레르는 '현대생활의 화가'론을 제창한 이론가였다. 그는 〈1845년 살롱평〉에서 화가

7 Linda Nochlin(2007), pp.117~118. 비평가이자 리버럴리스트 정치가였던 카스타냐리는 쿠르베를 헌신적으로 옹호했고, 인상주의자들의 단체전을 지지했다.

8 Antonin Proust(1883), 23쪽.

들에게 '현대생활의 영웅주의'를 실천할 것을 권유한다. 예술적 걸작을 창조하기 위해서는 근대성의 변혁과 모순을 극복하려는 영웅적인 체질이 필요하다는 것이다. 그는 "현실생활에서 그 서사적인 면을 끌어낼 줄 알며, 넥타이를 매고 구두를 신은 우리가 얼마나 위대하고 얼마나 시적인가를 색채와 데생으로 보여주고 이해시켜줄 수 있는 사람이야말로 진정한 화가."[9]라고 주장하며 화가들에게 현대적인 주제를 선택하라고 충고한다.

이어 〈1846년 살롱전 에세이〉에서 "파리의 삶에는 시적이고 경이로운 소재가 넘쳐난다"고 말하면서 현대적인 주제를 예시한다. 예컨대 "사람들의 옷차림의 획일적인 칙칙함, 이 칙칙함에 반발하는 '멋쟁이'의 출현, 매춘 및 각종 범죄 사례들, 아스팔트 위를 누비며 도시를 거니는 새로운 유형의 사람들, 군중의 익명성에 대한 추구, 계급적으로 주변부에 위치한 소외된 사람들과 이들의 망명지" 등등.[10] 보들레르가 예시한 주제들은 근대화가 몰고 온 사회적 변화 및 그에 대한 비판의식이 반영되어 있었다.

1863년에 출간된 『현대생활의 화가』에서는 널리 알려

9 Charles Baudelaire(1845), 「1845년 살롱평」, Francis Frscina & Charles Harrison(1983), *Modern art and Modernism: A Critical Anthology*, 『현대회화의 원리』, 최기득 편역, 미진사, 1989, 109쪽.
10 Francis Frascina(1993), p.55.

진 '모더니티'[11] 개념을 제시한다. 그는 "전통은 이제 다 사라졌으므로 그 장례식을 기쁜 마음으로 준비해야 한다"면서 '새로운' 시대의 개막을 알린다. 새로운 시대에는 새로운 예술이 필요하다. 예술에서 미는 영원하고 불변적인 요소와 상대적이고 상황적인 요소 등 이중적으로 구성되어 있어, 그 양을 결정하기가 매우 어렵다. 예술의 이원성은 인간의 이원성에 기인한 숙명적인 결과로서, 이 중 상대적이고 상황적인 요소들은 번갈아가며 혹은 일체가 되어, 이를테면 시대나 유행, 윤리나 열정으로 표출된다. "일시적인 것, 속절없는 것, 우발적인 것으로서의 예술이 반을 차지하며, 예술의 나머지 반은 영원하고 불변하는 것이다."[12] 현재를 재현하는 데서 얻는 즐거움은 현재를 감싸는 그 아름다움

11 '모더니티'는 예술, 문화, 인문, 사회, 과학 등 거의 모든 학문 분과에 걸쳐 논쟁적인 용어로 되어 있고 단일한 정의가 없는 모호한 개념이다. 모더니티는 종종 계몽주의나 현대적 감성과 동의어로 사용되기도 하고, 르네상스 이후 발흥한 부르주아 계층의 가치관에 다름 아닌 것으로 이해되기도 한다. 이와 관련된 논의로는 다음을 참조. Robert B. Pippin(1991), *Modernism as a Philosophical Problem*, Cambridge, Basil Blackwell; Anthony Giddens(1990), *The Consequences of Modernity*, Cambridge: Polity Press, pp.70~78; Jürgen Habermas(1980), "Modernity: an Incomplete Project", *Anti-Aesthetic: Essays on Postmodern Culture*, Hal Foster(ed.) Port Townsend, Wash: Bay Press, 1983. 또한 '모더니티'를 우리말로 '근대성' 또는 '현대성'으로 옮길 때 구별에 관해서는 다음을 참조. 오세영(1995), 「근대성과 현대성」, 『예술문화연구』 5집, 211~236쪽; 조주연(2003), 「유럽 모더니즘의 수용과 변질」, 『서양미술사학회논문집』 19집, 35~36쪽. 모더니티 개념에 관한 논란은 이 글의 주제가 아니므로 의미있게 다루지 않으며, 용어 사용자의 뜻과 의도를 전하는 범위를 넘지 않는다. 우리 말로는 맥락 상의 의미에 따라 '근대성' 또는 '현대성'으로 혼용한다.

12 Charles Baudelaire(1863), 『현대생활의 화가』, 박기현 옮김, 인문서재, 2013, 12~13쪽.

에서뿐만 아니라 현재라는 본질적인 특성으로부터 나온다. 현재 상태에서 아직 수립되지 않은 '새로운 것'이 모더니티이다. 보들레르의 모더니티 개념은 인간의 사회적 존재양태에 따라 의식 또한 변한다고 본 마르크스의 역사성 인식과 맥을 같이한다.[13] 요컨대 "일시적인 것, 속절없는 것, 우발적인 것", 즉 일시성이나 우연성에서 파악된 감각적 실재가 모더니티의 가장 중요한 특성이다.

보들레르가 모더니티 관념을 유포한 데는 예술이 사회로부터 분리될 때 아름다움이 공허해지거나 추상화될 수 있다는 경고가 담겨 있다. 쉽게 말해서 화가는 고리타분하게 관습처럼 이어져온 신화적 이야기나 과거 역사 속에서 허우적거릴 것이 아니라 '바로 지금'의 실상을 묘사해야 한다는 것이다. 보들레르의 생각은 마네와 그를 따르는 젊은 화가들에게 예술이 지향해야 할 사상 감정으로 수용되었다. 마네는 보들레르와 수시로 교감하면서 비판적 사회의식을 어떻게 표현할 것인지에 대해 고민했다.[14] 그리고 부르주아 일상에서 나타나는 다양성은 물론 그 후면에서 벌어지는 탈선과 위선을 노출시키는 여러 도발적인 작품을

13 Karl Marx(1848), 「공산당선언」, 『칼 맑스-프리드리히 엥겔스 저작선집 1』, 최인호 외 옮김, 박종철출판사, 2003, 418쪽.
14 Francis Frascina(1993), p.102. 이에 관한 보다 자세한 논의로는 다음을 참조. J. A. Hiddlestone(1992), "Baudelaire, Manet and Modernity", *The Modern Language*, Review 87; 조희원(2014), 「"현대적 삶의 화가", 마네: 보들레르의 현대회화론을 중심으로」, 『미학』 제77집.

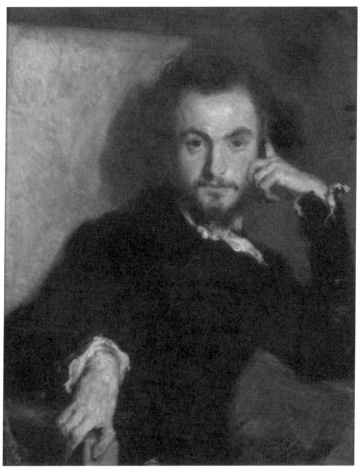

〈그림 5-1〉 에밀 드루아, 〈샤를 보들레르〉, 1844, 캔버스에 유채, 80×65cm,
프랑스, 베르사이유와 트리아농 궁.

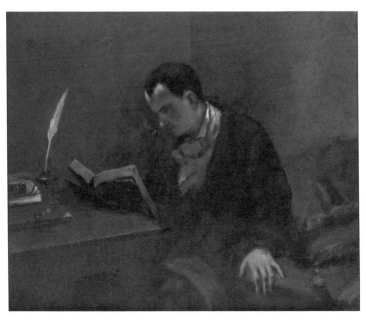

〈그림 5-2〉쿠르베, 〈보들레르의 초상〉, 1847, 캔버스에 유채, 54×61cm,
프랑스, 파브르 미술관.

통해 화답했다. 마네는 모더니티 관념을 당대 사회를 그려
내는 바탕 언어로 삼으면서 그 위에 그만의 조형감각을 더
해 현대성의 양상을 읽어내는 작업을 지속했다.

　마네는 보들레르 생전에는 그의 초상화를 그리지 않았
다. 아마도 가까운 친구 쿠르베가 방랑예술가상의 초상화
를 이미 그렸기 때문이기도 하거니와 당디즘 동료 에밀 드
루아가 1844년 낭만파 문학청년으로 그린 초상이 있었기
때문인지 모른다. 대신 마네는 보들레르가 검은 비너스라
고 부른 잔 뒤발을 모델로 그린 〈누워 있는 보들레르의 정

부〉를 통해 간접적으로 보들레르에게 경의를 표했다.

보들레르가 사망한 직후 마네는 그를 기리며 5점의 동판화를 제작했다.[15] 그중 3점은 나다르가 찍은 사진을 바탕으로 제작했다. 여기서 보들레르는 앞머리가 벗겨진 채 머리칼을 늘어뜨리고 검은 넥타이를 느슨하게 맨 채 수척한 모습이다. 나머지 두 점은 보들레르의 옆모습으로 띠 장식이 있는 높은 모자 밑으로 머리칼을 휘날리고 있다. 쿠르베가 불평했듯이 보들레르는 그릴 때마다 다른 인상을 풍기는 특이한 인물이었다. 네 점의 초상화를 비교해보면 제작된 때의 나이차를 감안해서 보더라도 과연 같은 사람의 초상인지 알아보기 어려울 정도로 보들레르의 모습은 변화무쌍하다.

1868년 보들레르가 48세의 나이로 사망한 후 청년 지식인 졸라는 보들레르의 빈자리를 떠맡는다. 졸라는 마네를 1866년 몽소 평원에 위치한 허름한 작업실에서 처음 만났다. 이후 그는 이론적 동지이자 든든한 지원군으로서 마네와 일심동체처럼 움직였다. 보들레르가 보헤미안적 심미안과 현대생활의 영웅주의를 앞세웠다면, 졸라는 자연주의 세계관에 입각한 비평으로 마네 예술을 옹호했다. 그에 따르면, "인간정신은 자연이라는 거대한 존재 앞에서 어떤 상

15 Jeffrey Meyers(2005), 70~71쪽.

〈그림 5-3〉 마네, 〈모자를 쓴 샤를 보들레르의 초상화〉, 1862~1867, 동판화, 24.3×18.4cm, 미국, 메트로폴리탄 미술관.

〈그림 5-4〉 마네, 〈샤를 보들레르의 초상화〉, 1865~1868, 동판화, 25.9×21.5cm, 프랑스, 외젠 들라크루아 미술관.

황, 어떤 조건, 어떤 순간에 있어서도 사물과 인간을 갱신하고자 하는 절박한 의지로 발현되며, 이 의지는 항상 예술이라는 수단에 의존해왔다."[16] 그러한 의미에서 "하나의 예술작품은 한 개인의 기질을 통해 관찰된 자연의 한 조각"이다. 마네는 이 진실을 깨닫고 독자적으로 자연을 해석하는 능력을 가졌기에 자신이 경험한 사실을 본 그대로 캔버스에 정직하게 옮겨놓을 수 있었다. 그럼으로써 자연에 대한 인간 의식의 새로운 지평을 열며 자연에 새로운 정신성을 불어넣었다.

졸라는 또한 예술에서 주관적인 척도의 중요성을 강조하며 마네 회화의 핵심이 결코 '절대미'를 추구하지 않는다는 데 있다고 주장한다. 예술은 "인간의 육체와 정신, 문화와 세계의 모습에 대해 이야기를 들려주는 수단"이므로, 그 척도가 되는 '미'는 "우리들과 함께 있을 뿐 인간과 격리되어 존재하지 않는다."[17] '미'는 이제 인간생활 속에서 변화하기 때문에, 더 이상 리얼리티를 고정시키는 방식으로는 구현될 수 없다. 마네는 "오랜 관례처럼 내려오는 '미'라는 이름의 터무니없는 공통분모가 더 이상 존재하지 않음"을 보여주었다. 졸라는 독보적인 개성을 가진 이 화가를 "특유의 미적 양식으로 그림에 박진감 넘치는 생명력을 불어넣

16 Emile Zola(1867), 59쪽.
17 Emile Zola(1867), 59~60쪽.

으면서 완전히 새로운 시각방식을 제시한" 선구자로 조명했다.

마네는 졸라의 열렬한 지지에 답하며 그의 초상을 정성스럽게 그렸다. 이 작품으로 마네는 1868년 살롱전에서 입선한다. 그림 한가운데 단정하게 옷을 차려입은 졸라가 왼팔에 책을 끼고 진지한 표정으로 앉아 있다. 한눈에 보기에도 이 젊은 비평가는 속이 가득 찬 견고한 인물임을 느끼게 만든다. 그러나 졸라를 둘러싼 배경화면을 보면 이 그림이 단순한 초상화가 아님을 알 수 있다. 그림의 주인공은 졸라이지만 마네는 그 주위에 여러 장치를 설치하여 자신의 회화철학을 노출시키고 있다. 우선 졸라 앞 책상 위에는 여러 권의 책이 놓여 있는데 가장 눈에 뜨이는 책 제목에 마네의 이름이 적혀 있다. 졸라의 마네 평론집인 듯 보이는 이 책의 제목은 화가의 서명을 대신한다. 그리고 졸라의 손에는 마네가 즐겨 보던 블랑의 〈그림의 역사〉가 들려 있다. 이를 통해 마네는 자신의 회화가 역사적 맥락 속에서 창작되었음을 알려준다.

한편 그림 왼쪽 상단에는 마네의 대표작 〈올랭피아〉를 비롯해서 3점의 액자가 걸려 있다. 나머지 2점은 마네 회화의 참고문헌 구실을 한다. 먼저 고야의 동판화 〈작은 기사들〉은 자신의 회화에서 고야가 중요한 출처 중 하나임을 암시한다. 그 옆에는 일본의 목판화가 구니아키 2세가 스모

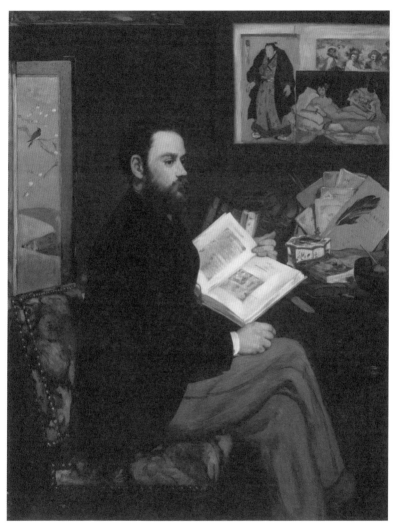

〈그림 5-5〉 마네, 〈에밀 졸라의 초상〉, 1868, 캔버스에 유채, 146.5×114cm,
프랑스, 오르세 미술관.

선수를 묘사한 판화가 붙어 있는데, 마네도 당시 유행하던 자포니즘Japonism에서 평평한 그림의 유사성을 찾고 있었음을 보여준다. 그리고 왼쪽 벽면에는 의자의 색채와 조화를 이루는 동양화 화조도를 걸어놓아 그의 탐구범위가 서양에 국한되지 않고 있음을 넌지시 과시한 듯하다.

졸라의 초상화 속에서 마네는 배경화면의 다양한 도구의 병치並置를 통해 졸라의 얼굴보다는 자신의 예술세계를 돋보이게 하는 교묘한 기획을 의도했다. 이러한 기획은 아카데미즘의 고전적 주제에 대한 사실주의적 공격을 가하는 하나의 방편일 수 있다.[18] 또한 그림 곳곳에 자신을 언급함으로써 화가 자신이 작품의 주체이자 창조자임을 강조한다. 마네는 이 작품을 통해 창작이 기계적인 복사가 아니라 다양한 출처에 입각한 예술적 상상력의 산물임을 주장하고 있다. 이처럼 특정한 주제를 다루는 가운데 화가의 존재를 돌출시키는 기법은 현대미술에서 자주 사용되는데, 마네는 그 교본을 보여준 셈이다.

스테판 말라르메 또한 졸라만큼이나 마네와 절친했던 지식인이다. 그는 졸라에 비해 수년 늦은 1873년부터 마네와 친교를 맺었다. 이 상징주의 시인은 〈목신의 오후〉의 작가로서 명성을 쌓은 뒤 여러 분야의 지식인 모임인 〈화요

18 H. H. Arnason(2003), p.26.

186

회〉를 이끌던 인물이다. 마네보다 10살 연하였던 말라르메는 마네의 회화는 물론 인간적인 매력에도 끌린 것 같다. 말라르메의 전기작가 몽도로가『말라르메의 삶』에 적은 바에 의하면, 그들은 10년 동안 거의 매일 만나 얘기를 나눌 정도로 가까웠다. 둘의 공동 관심사는 "과장에 대한 혐오, 감각과 감정의 집약, 순수한 색채 탐구"에 있었다.[19] 시인은 "교묘하고 상상적인 사고"로 임했고, 화가는 "예민하고 냉소적인 응답"으로 토론을 이어갔다. 두 사람의 진지한 토론은 서로에게 예술적 창조의 빛을 비추는 효과로 나타났다.

말라르메는 여러 평론을 통해 마네를 '새로운 예술'의 선구자이자 인상주의의 지도자로 조명하면서 마네 예술을 '아름다움에 대한 선전포고'라고 칭송하며 널리 알리는 데 앞장섰다. 그는 마네 회화의 주된 특징을 "추상적이고 애매모호한 꿈을 근거 없이 묘사하는 대신 화면에 생생한 리얼리티를 부여함으로써 진실을 노출시키는 기법"에서 찾았다. 런던의《아트 먼슬리 리뷰》에 실린「인상주의자들과 에두아르 마네」라는 글에서 그는 마네가 염두에 두었던 회화의 목표와 범위는 회화의 근본적 계기를 추궁하면서 자연과의 관계 속으로 다시 환원되어야 한다는 데 있다고 적었다.[20] 이어서 "민주적인 시대를 위한 민주적인 미술"이 탄생

19 Louis Piérard(1944), 182쪽.
20 Stephane Mallarmé(1876),「인상주의와 에두아르 마네」,『현대회화의 원리』, 94~95쪽.

되었고, 그 대부분 공은 의당 마네에게 돌아가야 한다고 주장했다. 그럼에도 불구하고 마네가 그 진가를 인정받지 못하는 원인에 대해 말라르메는 "대중의 고질적 어리석음, 심사위원의 부당함, 열등한 자들의 시기, 부당한 음모, 질투하는 자들의 끈질긴 분노, 경솔하면서도 수다스러운 잡지들의 합창, 교활한 자들 때문에 위대한 사람들에게 쉽게 등돌린 나라의 불운한 경박성" 때문이라고 지적하며 아쉬움을 감추지 않았다.[21] 말라르메는 당시에 이미 마네의 예술을 문화의 전환점으로 인식하고 있었다.

마네는 말라르메의 전폭적인 지지에 깊은 고마움을 표한다. 마네는 감사의 표현으로 1875년 에드가 알렌 포우의 『까마귀』의 말라르메 불어 번역본에 삽화를 그렸고, 이듬해에는 말라르메의 시집 『목신의 오후』에 4점의 삽화를 그려넣었다. 그리고 같은 해 〈말라르메의 초상화〉도 그렸다. 이 그림은 〈에밀 졸라의 초상화〉에 비하면 비교적 단순하다. 하지만 표현방식에서는 차이가 난다. 사실주의풍의 졸라 초상에 비하면 표현주의에 가까운 편이다. 말라르메는 마네의 화실에서 자연스럽고 편안한 자세를 취했고 마네는 작은 캔버스에 그의 모습을 담았다. 쿠션에 등을 기댄 시인은 한 손은 코트 주머니에, 다른 한 손은 서류 뭉치 위에 놓고 있다. 아마도 근래 쓴 글이거나 기사인 듯하다. 오른손가

21 Louis Piérard(1944), 182쪽.

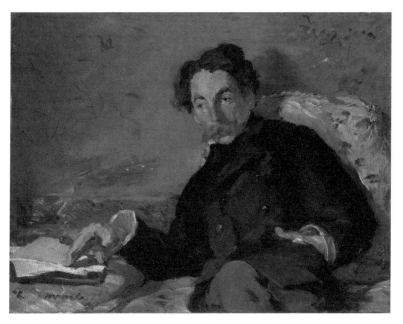

〈그림 5-6〉 마네, 〈말라르메의 초상〉, 1876, 캔버스에 유채, 27.5×36cm,
프랑스, 오르세 미술관.

락 사이에 끼어 있는 시가에서 담배연기가 피어오르고 있
다. "위대한 두 영혼 사이의 애정을 드러내는 작품"으로 평
가받는 이 그림에서 마네는 말라르메의 시적 성향에 어울
리는 몽환적 분위기의 시인상을 살려놓았다.

이들 외에 마네의 오랜 친구 자샤리 아스트뤼크, 1849년
6월 폭동에 가담했던 급진적 공화주의자 뒤레, 드가와 가까
웠던 에드몽 뒤랑트, 1877년 3차 인상주의 그룹전의 대변
인 역을 맡았던 조르주 리비에르 등도 마네의 작업을 지지
했던 평론가들이다. 아스트뤼크는 마네를 당대의 가장 위

대한 개성적인 예술가라고 확신했고, 뒤레는 정치적 사건이 발생할 때마다 마네와 깊은 공화주의적 유대감으로 사태에 어떻게 대응할지를 같이 논의하는 정치적 동료이기도 했다.

　마네는 그림만을 잘 그리는 단순한 장인 류의 화가가 아니었다. 그는 소년 시절부터 디드로 등 계몽주의 사상가들의 예술이론을 접하면서 어떤 예술을 할 것인지를 고민한 많은 흔적이 있다. 성인이 되어서는 여러 분야의 지식인들과 교류하며 예술을 넘어 사회와 역사에 대한 지적 시야를 넓히는 노력을 게을리하지 않았다. 그는 "자기인식이 미치지 못한 고급스러운 부분을 작품의 필수적 요소로 만들려는 욕구에 충만했고," 그런 점에서 "의식 자체를 예술의 주제로 승격시킨 최초의 화가"였다는 평가를 받는다.[22] 그가 민감한 사회문제에 예리한 붓질을 가한 '현대생활의 화가'로 불리는 데는 폭넓은 지적 탐험이 든든한 받침으로 자리한다.

22　Francis Frascina(1993), p.201.

'현대생활의 화가'

마네가 태어나서 죽을 때까지 산 곳, 파리는 그의 생애 기간 동안 수차례에 걸쳐 변화를 거듭했다. 무엇보다 파리는 급격한 산업화로 인해 인구가 급증했다. 1801년 약 55만 명에서 1851년 약 100만 명으로 50년 동안 2배가 늘었고, 1876년에는 200만 명을 넘는 대도시로 변모한다. 70여 년 사이 4배에 가까운 인구 증가는 도시화 과정에서 농촌지역 으로부터 이농이민자들이 파리로 몰려든 데 따른 결과이다. 또한 1853년 세느 지사로 임명된 오스만 남작은 도시 주변 18개 소읍을 파리에 편입시킴으로써 도시의 공간을 한층 넓게 확대시켰다.[23] 벤야민이 '오스망 프로젝트'라고 명명한 파리 개조사업은 주변 소읍 편입에 따른 공간의 확장 외에도 대로 건설 및 기존 도로망의 확대 정비, 상하수도망의 건설과 녹지공간 확대, 공공건물의 신축 및 확충 등 그야말로 파리를 확 바꿔버리려는 야심찬 기획이었다. 이에 따라 파리는 중세도시에서 현대도시로 변모했다.

23 David Harvey(2003), 『모더니티의 수도, 파리』, 김병화 옮김, 생각의나무, 2005, 139~151쪽.

〈표 1〉 파리의 인구변화: 1831~1891년[24]

 훗날 발터 벤야민은 파리의 대수술을 향수 어린 '파리의
원풍경'을 파괴하는 끔찍한 재앙이었다고 한탄했지만,[25] 당
시 권력층의 입장에서는 프랑스 혁명 이래 폭동과 소요의
중심이 된 공간을 통제가 용이한 구도로 재편하려는 정치
적 고려하에서 진행되었다. 데이비드 하비는 이를 "내란으
로부터 도시를 지키자"는 한마디로 요약한다. 오스만은 나
폴레옹 3세의 뜻을 받들어 부르주아지들에게 이중의 공포
였던 전염병과 도시폭동을 예방할 목적으로 도시의 물리적
바탕을 절개하고 개조하기 시작했다. 소위 '위험한 계급'이
파리 시내에서 바리케이트를 치고 폭동을 일으키는 행위를
공간 구조적으로 어렵게 만듦으로써 계급에 의한 공간사용
의 구분을 명확히 하려는 것이었다. 이 과정을 통하여 하층
민들을 도심으로부터 멀리 내쫓았고, 이에 저항하려는 자

24 David Harvey(2003), 141쪽.
25 Walter Benjamin(1988),『파리의 원풍경』, 조형준 옮김, 새물결, 2008.

들은 물론이고 그들의 불건전한 가옥과 지저분한 산업을 도심에서 추방하는 작업을 동시에 병행했다. 나폴레옹 3세는 이 프로젝트를 고대 전성기의 로마에 비길 만한 서구 수도의 창조와 새로운 제국의 위용을 과시하는 경사로 여기며 불도저처럼 밀어붙인다.

이렇게 변모된 파리는 어느새 동서와 남북으로 대로가 뚫리고 신시가지가 만들어지면서 고급호텔과 백화점 등의 화려한 건물들이 즐비하게 들어서는 현대적 대도시로 탈바꿈한다. 도미에는 오스망화로 번잡해진 파리를 익살스럽게 삽화로 그렸다. 한 배불뚝이 부르주아는 시계를 들여다보고 있고, 그의 아내와 아이는 어떻게 집에 갈지를 궁금해한다. "교통수단이 늘어났으니, 서둘러야 하는 사람들에게 얼마나 다행한 일인가"라는 문구를 적어 넣어 이동이 자유로워진 파리의 일상을 보여주고 있다.

마네에게 도심과 외곽의 음영으로 갈린 파리의 변화상이 회화의 내용을 제공하는 중요한 원천이었음은 너무나 당연하다. 도시가 가져다주는 새로움은 다채로운 취미생활과 여가를 즐길 수 있는 놀이공간이 크게 늘어난 데서도 알수 있다. 특히 철도의 확장은 파리지앵이 타 지역으로 자유롭게 여행할 수 있게 하는 계기로 작용했다. 대대적인 산업화의 결과 프랑스 철도망은 1850년대 몇 가닥에 불과했던 것이 1870년에는 약 1만 7,400킬로미터에 달하는 복잡한

〈그림 5-7〉 도미에, 〈새로운 파리〉, 1862, 석판화.

〈그림 5–8〉 프랑스 철로망의 변화: a) 1850년, b) 1870년.

그물망으로 확장되었다. 이로 인해 여유로운 중상계급은 다양한 형태의 여가와 문화생활을 즐길 수 있었다.

마네는 두 모녀를 등장시켜 철도와 기차가 보편화된 시민생활의 일상을 묘사했다. 생-라자르역을 배경으로 한 〈철로〉에서 한 여인은 책을 손에 든 채 정면을 응시한다. 그녀의 아이로 보이는 어린 소녀는 기차가 뿜어내는 구름 같은 수증기 더미를 바라보는 뒷모습만을 보여준다. 푸코가 "캔버스의 면을 한정하는 수직적인 것과 수평적인 것"의 구도를 전형적인 특징으로 본 이 그림에서 마네는 두 등장인물의 정면과 후면을 대비시키는 구성으로 파리 시민의 한가로운 일상풍경을 묘사한다. 이 그림은 뮈랑이 모델이 된 마지막 작품이다. 뮈랑은 인자한 엄마 역을 맡아 〈올랭피아〉에서의 교만한 눈빛과는 다른 은은한 분위기를 전한다.

〈그림 5-9〉 마네, 〈생-라자르역(철로)〉, 1873, 캔버스에 유채, 93.3×114.5cm, 미국, 워싱턴 내셔널 갤러리.

　부르주아의 여가문화는 대도시의 스펙터클 속에서 펼쳐졌다. 스펙터클은 자본주의적 생산양식이 지배하는 사회에서 "이벤트, 오락, 광고, 매체, 그리고 의사소통 기술의 무한정한 분출"로 나타난다.[26] 기 드보르에 따르면, 도시적인 삶은 스펙터클의 거대한 조합물로서, 물신적 이미지들의 집합인 동시에 이미지들에 의해 매개된 사람들 간의 사

26　Guy Debord(1983), 『스펙터클의 사회』, 이경숙 옮김, 현실문화연구, 1996, 188쪽.

〈그림 5-10〉 마네, 〈1867년의 파리 만국박람회〉, 1867, 캔버스에 유채,
108×196cm, 노르웨이, 오슬로 국립갤러리.

〈그림 5-11〉 피노&사가레, 트로카데로 꼭대기에서 바라본
1867년 만국 박람회와 파리의 전경, 1867, 채색 석판화, 40.9×56.1cm,
프랑스, 유럽 지중해문명 박물관.

회적 관계이다. "스펙터클은 자본주의 경제가 살아 있는 인간을 완전히 예속시키는 것과 동일한 결과를 낳는다."[27] 제2제정이 과시한 궁정행사와 군대행진, 기념물 제막식에서 음악회와 오페라, 화려한 백화점과 아케이드의 쇼윈도로까지 확장된 파리의 스펙터클은 대자본의 지배와 자본주의적 상품화가 빚어내는 웅장한 시위처럼 다가왔다. 이를테면 만국박람회는 산업과 기술진보에 따른 보편적 성과였지만 "외적으로는 국민적 부를 과시하기 위한 쇼윈도"이자 "상품이라는 물신에 대한 순례장소"가 되었다. 근대적 테크놀로지에 대한 찬양과 물신숭배가 대도시를 지배하는 상황에서는 문화적으로 조성된 공적 공간 또한 상품화 과정 및 자본주의적 인간관계와 분리될 수 없었다.

마네는 도시적 스펙터클이 빚어내는 양상을 다양하게 표현했다. 1862년 작 〈튈르리 공원의 음악회〉도 그중 하나이다. 나무숲으로 조성된 공원에서 수많은 남녀가 각기 차려 입은 연미 복장으로 뒤엉켜 담소를 나누면서 음악을 즐기는 광경이다. 마네는 정면에서 비추는 조명을 통해 중앙의 두 여인과 두 여자 아이의 놀이 모습 등 앞부분만 밝게 그렸고 나머지 부분은 윤곽이 희미한 채 모호하게 처리했다. 그리고 그림 속에 자신을 포함하여 여러 친구들을 그려 넣었다. 마네는 왼쪽 끝에 서 있고 그 방향에서 세 번째 앉

27 Guy Debord(1983), 15쪽.

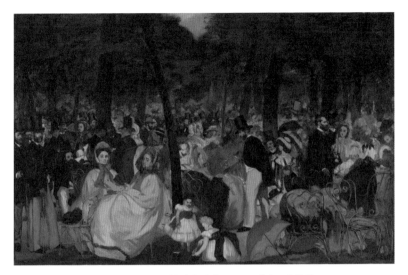

〈그림 5-12〉 마네, 〈튈르리 공원의 음악회〉, 1862, 캔버스에 유채,
118×76cm, 영국, 런던 내셔널 갤러리.

은 이는 자샤리 아스트뤼크, 네 번째 앉아 있는 여자 뒤에
서 있는 사람은 보들레르이다. 보들레르가 말한 '현대생활
의 한 풍경' 속에 그를 끼워넣음으로써 둘 간에 공유한 인
식을 실천하고 있음을 간접적인 방식으로 알린다.

마네는 10여 년 뒤에 발표한 〈오페라극장의 가면무도회〉
에서도 파리시민의 놀이문화 현장을 묘사한다. 마네는 여
러 차례 찾은 경험이 있는 르 펠레티에 거리의 오페라극장
을 직접 가서 초벌 스케치를 한 후에 화실에 돌아와서 그림
을 완성했다. 1873년 작인 이 작품은 파티용 중절모를 쓴
남자들과 가면으로 얼굴을 가린 여성들이 짝을 지어 춤추
는 광경을 그리고 있다. 사교파티는 젊은 남녀들이 교감을

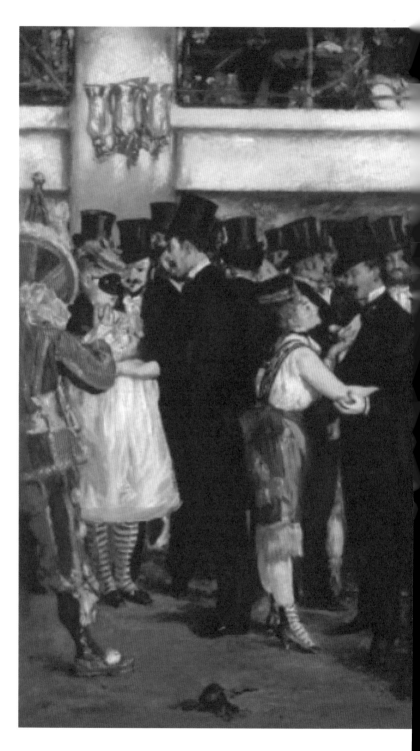

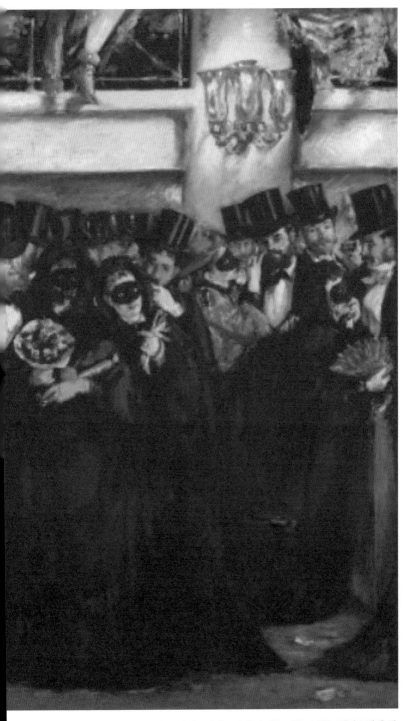

〈그림 5-13〉 마네, 〈오페라극장의 가면무도회〉, 1883, 캔버스에 유채,
59×72cm, 미국, 워싱턴 내셔널 갤러리.

나누며 유흥을 즐기는 현대적 삶의 한 단면이다. 마네는 뒷면을 밝은 색의 수직-수평 기둥으로 막아 공간을 폐쇄하는 '타피스리tapisserie 효과'를 높였다. 또한 남자들이 쓴 모자의 검은 수평적 배열을 통해 뒷면의 밝은 톤과의 뚜렷한 색채 대비를 강조했다. 여기서도 마네는 무도를 즐기는 호색가 무리 속에 친구들의 모습을 끼워넣었다. 친구 뒤레, 수집가 에크트, 마네와 가까웠던 작곡가인 엠마뉘엘 샤브리에 부부, 그리고 몇몇 화가 등을 그림에 등장시켜 사교장의 분위기를 한층 띄웠다.

도시는 사적 네트워크를 활성화하는 재미있는 공간도 제공한다. 파리의 부르주아들에게 극장은 그런 장소의 하나였다. 극장의 특별석은 사업상의 협상을 부드럽게 마무리 짓거나 또는 예술과 문학, 스포츠와 정치에 관해 토론을 즐기기에 적합한 장소였다. 또한 부유한 사업가들 사이에서는 정치적·경제적 성공담이나 연애사를 서로 자랑하는 만남의 공간으로도 자주 애용되었다. 마네가 자세하게 묘사하지 않은 그 공간에서 벌어지는 은밀함을 동료 화가들이 보충했다.

미국 출신의 여류 인상주의자 메리 커셋은 공연장 내부의 장면을 재미있게 묘사했다. 곱게 차려입은 한 여인은 망원경으로 공연을 관람하는데, 그 측면에서는 다른 남자가 공연보다는 그 여인을 망원경으로 훔쳐보는 데 빠져 있다.

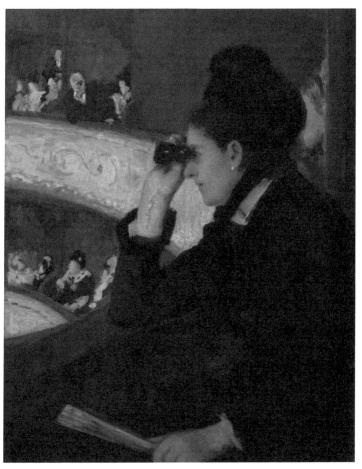

〈그림 5-14〉 메리 커셋, 〈오페라를 보고 있는 검은 옷의 여인〉, 1878,
캔버스에 유채, 78.74×63.5cm, 미국, 보스톤 미술관.

〈그림 5-15〉 장 루이 포랭, 〈오페라극장의 복도〉, 1885, 캔버스에 유채, 57×48cm, 개인소장.

이 같은 화면구성은 대도시의 극장에서 이루어지는 사교적 네트워크의 생성방식에 대한 독특한 회화적 표현이다. 그 다음에 일어나는 장면은 인상주의 그룹전에도 참가한 바 있는 풍자화가 장 루이 포랭이 이어간다. 그는 극장 내 후면 복도에서 벌어지는 한 장면을 클로즈업한다. 좌측의 신사는 한 숙녀를 끌어안으며 뭔가를 도모하려는 태세이고, 우측의 남녀는 둘만의 사적 대화를 나누고 있다. 부르주아가 공유하는 공동의 유희공간에서 펼쳐지는 은밀한 사적 관계는 타인과 접촉하면서 자신의 욕구를 직접 표현할 수 있는 세계의 일부이고 또한 상호작용이 이루어지지만 내적 비밀이 지켜져야 하는 개인의 영역이다. 여기에서 도시는 "인간의 필요, 욕구, 욕망, 능력, 힘에 맞추어 제작된 인공적 구조물"이 된다.[28] 도시 속의 여가는 소비를 전제로 한 사적 활동이므로, 소비력의 크기에 따라 스펙터클을 즐기는 방식이나 인간관계를 형성하는 통로가 달라진다.

28 David Harvey(2003), 155쪽.

진보의 이면

휘황찬란한 도시는 어떤 이들에게는 자본과 상품의 풍요가 넘쳐흐르고 여가와 유흥으로 마냥 즐겁기만 한 놀이의 공간이지만, 또 다른 부류의 인간들에게는 하루하루를 지탱하기가 버거운 전쟁터가 된다. 도시 내에서 벌어지는 계급적 양분성에 대해 엥겔스는 『영국 노동자계급의 상태』에서 도시공간의 사용과 거주지역의 위치가 계급에 따라 철저하게 분리되었음을 지적한 바 있다.[29] 파리 부르주아의 일상에는 여유와 유쾌함이 묻어나지만, 열악한 처지에 놓인 이주민, 노동자, 빈민 등 가진 것이 없는 이들에게는 생존의 구차함과 절박함에 내몰리는 일상이 되풀이된다. 몇몇 풍자화가는 계급적으로 구별되는 일상의 양상을 두 개의 다른 모습으로 대비시켰다.

도미에와 주르댕의 사실주의적 묘사는 서로 다른 두 계급의 여가생활이 어떻게 다른지를 보여준다. 도미에는 1등

29 Friedrich Engels(1845), *The Condition of the Working Class in England*, Academy Chicago Publishers, 1992

〈그림 5-16〉 도미에, 〈1등 열차〉, 1864, 종이에 수채화·잉크·목탄,
20.5×30cm, 미국, 월터 박물관.

〈그림 5-17〉 도미에, 〈3등 열차〉, 1860~1863, 캔버스에 유채, 65×90cm,
영국, 메트로폴리탄 미술관.

〈그림 5-18〉 주르댕, 〈공휴일〉, 1878.6.15, *L'Illustration*지에 실린 목판화.

〈그림 5-19〉 주르댕, 〈월요일〉, 1878.6.15, *L'Illustration*지에 실린 목판화.

열차에 탄 승객들의 여유로운 모습과는 대조적으로 3등 열차 승객들의 고단함을 계급적 차이에 따른 결과라고 말하고 있다. 주르댕이 묘사한 여가생활에 있어서도 프티부르주아와 노동자 간에는 쉬는 요일, 마시는 음료, 차려입은 복장, 즐기는 장소, 그리고 앉아 있는 자세 등에서 차이가 있다. 부의 크기에 따라 구별되는 생활양식의 차이는 계급적 양분성에 기인한 엄연한 현실로 나타난다.

도시로 이주해온 대다수 노동대중은 먹고 마시는 것을 소규모 식당, 카페, 카바레와 선술집에서 해결했다. 특히 발자크가 '인민의 의회'로 부른 카페와 길거리는 노동계급의 집결지로서 사회정치적 의미를 갖는 공간이었다. 여기에도 끼어들지 못한 한계 계층은 파리 변두리를 떠돌며 부랑자 생활을 했다. 마네는 당시 파리에서 잡역부나 부랑자 등 주변인을 종종 마주치면서 하층계층에 만연한 곤궁함과 퇴락의 양상을 여러 작품 속에 담았다.

파리의 변두리 지역에서는 저녁만 되면 술에 취해 비틀거리는 부랑자들을 쉽게 볼 수 있었다. 화가는 이 딱해 보이는 현실에서 한 취객을 그림으로 담았다. 〈압생트를 마시는 남자〉는 알코올 중독을 주제로 다룬 작품이다. 허름한 모자를 쓴 남자는 낡은 망토로 추위를 견뎌낸다. 술병은 바닥에 나뒹굴고 독주 한잔을 남겨 놓은 이 사람은 안식을 위해 마땅히 갈 곳도 없어 보인다. 장 앙투안 바토의 〈무관심

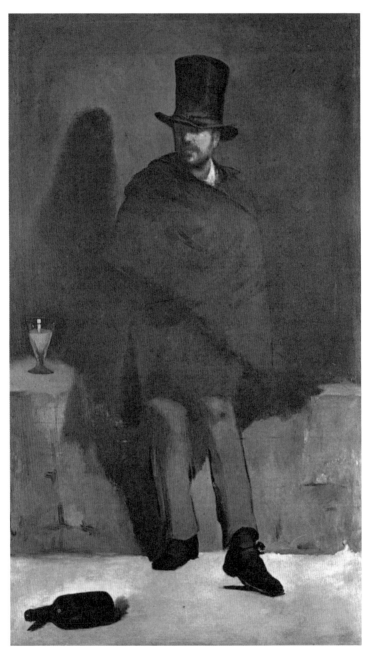

〈그림 5–20〉 마네, 〈압생트를 마시는 남자〉, 1859, 178×103cm, 덴마크, 글립토테크 미술관.

한 사람)에서 캐릭터의 영감을 얻은 마네는 주인공의 스타일을 변형해 어두운 파리의 사회적 풍경화로 바꾸어놓았다. 계급적 분화에 따른 공간적 차이를 명확히 구분하고, 그 차이로 인해 빚어지는 하층민의 사회적 경험을 회화의 주제로 만들어놓은 것이다.

회화는 사회 현실의 반영물이다. 알코올 중독은 당시 커다란 사회문제였다. 에밀 졸라는 『목로주점』에서 알코올 중독으로 파멸되어가는 인간 군상을 상세히 묘사했다.[30] 그들은 아노미 상태에 빠진 사회낙오자였다. 파리의 오스망화로 생활터전을 잃은 빈민계층의 수는 증가일로를 치달았다. 또한 노동인구의 절반 이상이 빚더미에 시달리며 빈곤화되는 경향이 뚜렷해지고 있었다. 파리코뮌 이후 맥마흔 정권은 하층계급이 주로 모이는 카페와 유흥장소에 대한 감시와 통제를 강화하고 1873년 알코올 소비에 대한 강력한 제재조치를 취한다. 이 조치는 갈 곳 없는 하층계급에 대한 보호 차원이라는 명분을 내걸었지만, 이들이 정치적 반대세력으로 전화될 수 있는 위험을 사전에 차단하려는 목적도 있었다.

1865년 작 〈넝마 줍는 노인〉도 자본제 질서 하의 한계선상에 놓인 주변인을 다루고 있다. 이 그림은 특히 보들레르

30 Emile Zola(1877), 『목로주점』, 정성국 옮김, 홍신문화사, 1994.

〈그림 5-21〉 마네, 〈넝마 줍는 노인〉, 1865, 캔버스에 유채, 195×130cm,
미국, 노튼 사이먼 미술관.

의 보헤미안적인 시적 관념과 관련이 깊다. 마네는 철학자의 이미지를 놓고 종종 보들레르와 이야기를 나누며 흥미로운 관심을 보였다. 『악의 꽃』에 수록된 「넝마주이의 포도주」라는 시에서 보들레르는 세상에 저항하는 시인의 목소리를 술에 취한 넝마주이의 이미지를 빌어 은유한다. 넝마주이는 파리의 최하층계급으로 주로 밤에 활동하면서 쓰레기를 줍는 일로 밑바닥 삶을 연명하는 존재이다. 이 소외된 존재는 여러 문학 작품에서 거리의 철학자나 가난에 찌든 근대판 나그네로 자주 등장했다. 마네는 보들레르의 시에 표현된 주정뱅이와 철학자 간의 교차적 변형에서 양자의 유사성을 찾은 것 같다. 같은 해 그린 〈철학자〉와 〈넝마 줍는 노인〉은 별 구별 없이 그저 허름한 인간들이다. 마네는 넝마주이에 철학자의 이미지를 입히는 작업을 통해 파리 외곽에 자주 출몰하는 소외계급의 존재를 알리고 있다.

〈압생트를 마시는 남자〉와 〈넝마 줍는 노인〉이 자본주의적 진보 뒤편에 가려진 음울함을 보여주는 단편이라고 한다면, 〈늙은 음악가〉는 그 종합판, 장편에 해당된다. 이 작품은 대대적인 도시 개조작업으로 파괴와 건설이 동시적으로 진행되는 어수선한 환경에서 마네가 직접 목격한 안타까운 광경을 토대로 재구성한 것이다. 여기에는 거지 아이들, 보헤미안, 유명한 퓨남뷸Funambules 극장에서 왔을 법한 어린이 연주자, 주인공인 늙은 떠돌이 바이올리니스트, 압생트를 마시는 남자, 그리고 맨 오른쪽의 유대인 집시 등

〈그림 5-22〉 마네, 〈더플코트를 입은 걸인(철학자)〉, 1865, 캔버스에 유채,
187.7×109.9cm, 미국, 시카고 아트 인스티튜트.

주변부 삶을 살아가는 군상이 망라된다.

마네는 인물을 구성하고 배치하는 데서는 르냉의 〈늙은 파이프 연주자〉를 참고했고, 그림에 포함시킬 캐릭터들은 여러 출처에서 뽑아 왔다. 특히 주인공은 실제의 인물을 모델로 삼았다. 매릴린 브라운이 설득력있게 주장했듯이, 중심인물인 늙은 음악가의 모델은 집시인 라그렌이다.[31] 라그렌은 바티뇰에서 활동했던 유랑 악단의 원로로 알려진 인물이다. 마네는 라그렌의 얼굴과 제스처가 하류계급의 대표자이자 보헤미안 신화의 표상에 부합하는 이상형으로 생각한 것 같다. 또한 와토의 이미지가 물씬 풍기는 캐릭터를 흰색 옷의 어린이에 얹어서 기묘한 조화를 조성했다.

어린 거지까지 포함된 이 부류의 사람들은 이른바 '룸펜 프롤레타리아' 집합이다. 마르크스는 로마제국 때 가난한 하급시민을 지칭했던 프롤레타리아라는 용어를 부활시켜 산업자본주의 시대 임금노동자, 노동자계급으로 재정의했다. 프롤레타리아와 비교하면, 룸펜 프롤레타리아는 노동할 능력도 없고 그럴 의사도 상실한 사람들이다. 이 계급은 넝마주이, 부랑자, 거지, 소매치기, 포주, 짐꾼 등 정체가 불분명한 사회적 낙오자들로서 당시 하층계급의 5분의 1

31 Marilyn R. Brown(1978), "Manet's Old Musician : Portrait of a Gipsy and Naturalist Allegory," *Studies in the History of Art 8*, pp.77~78.

〈그림 5-23〉 마네, 〈늙은 음악가〉, 1862, 캔버스에 유채, 186×247cm,
미국, 워싱턴 내셔널 갤러리.

을 차지하고 있었다.[32] 파리 변두리를 떠도는 이 무리를 보들레르는 근대화의 폐해로 인해 사회로부터 추방당한 희생양으로 안타까워했지만, 권력자 티에르는 '천박한 군중'이라고 멸시했다. 티에르와는 정반대의 관점에서 마르크스도 이들을 할 일도 없이 빈민가를 기웃거리면서 "무지몽매하게도 나폴레옹의 쿠데타를 지지했던 쓸모없는 계급"으로 규정했다.[33] 이들은 공공을 위한 현대식 도시로의 급격한 변화가 진행되는 가운데 부패한 전제주의의 정치적 이해와 촘촘히 짜여가는 자본주의제적 질서에 적응하지 못한 '부적응자', 사회적 루저들이었다.

〈늙은 음악가〉는 기존에 이미 표현된 적이 있는 '유형'을 끌어 모아 마치 '인용문' 형식으로 꾸며놓은 작품이다.[34] 보네스의 지적처럼, 마네가 "집시소녀, 주정뱅이, 벨라스케스 현인, 그리고 와토풍의 아이 등 심리적으로 잘 엮이지 않는 인물들을 어떻게 모아놓은 것인지에 대해서는 무작위였다는 말밖에는 달리 설명할 길이 없다."[35] 이 때문에 모더니티의 사회적 실재를 그대로 재현한다는 측면에서는 '유형'으로 채택한 원자료의 한계도 있었고, 여러 유형 간의 관계를

32 David Harvey(2003), 328쪽.
33 Karl Marx(1869), 「루이 보나빠르뜨의 브뤼메르 18일」, 『프랑스혁명사 3부작』, 허교진 옮김, 소나무, 1987, 203쪽.
34 Francis Frascina(1993), p.103.
35 Alan Bowness(1972), 『모던 유럽 아트』, 이주은 옮김, 시공아트, 2004, 16쪽.

〈그림 5-24〉 앙투안 르냉, 〈늙은 파이프 연주자〉, 1642, 구리에 유채, 22.5×30.5cm, 미국, 디트로이트 인스티튜트 미술관.

보여주는 정교한 구도도 잡기 어려웠을 것이다. 그렇기에 이 그림은 밑바닥 한 켠에서 살아가는 실제적인 삶의 재현 이라기보다는 그런 삶을 상징하는 하나의 우화에 가깝다는 평을 듣는다.

마네는 현대생활에서 발생하는 우발적 징후와 실례를 묶어 기존의 예술적 관례에 대한 비판작업으로 연결함으 로써 쿠르베의 사실주의 주장과 다를 바 없는 결과를 도출 했다. 따라서 현대적 사회의식을 형상화한 사실주의적 회 화의 한 형태로서도 손색이 없다. 또한 작품의 형식과 구성

측면에서 보면, 회화 자체의 '자율성' 영역에서 리메이크하려는 마네의 의도가 포착되기도 한다. 이 '자율성'은 현실에 대해 비판적인 '타자성otherness', 곧 관습적인 예술적 가치에 대한 변형을 의미한다.[36] 마네의 여러 문제작이 공통적으로 그러하듯이 〈늙은 음악가〉 또한 기교와 내용 양면에서 다중적 읽기의 텍스트에 부합되는 작품이다.

마네는 '로우 아트low art'를 '하이 아트high art' 안으로 끌어들인 쿠르베의 전례를 이어받아 고급예술과 대중문화 간의 경계를 허물며 현대적 도시생활의 사회적 경험을 회화의 주제로 다루었다. 그는 부르주아적 삶의 다양성과 희열을 자축하면서도 그 혜택에서 빗겨난 하층계급의 실상에 대해서도 깊은 관심을 보였다. 전자의 측면에 비중을 둔다면, 현대적으로 변모한 대도시 파리에서의 삶과 여가를 소재로 엮은 모더니티의 구성물이라는 특성이 두드러져 보일 것이다.[37] 반면 후자의 양상에 관심을 돌린다면, 마네가 계급적으로 급속하게 분화되는 도시의 변화상을 어떻게 받아들였는지를 확인할 수 있다.[38] 이는 곧 마네의 '모던 페인팅'에 함축된 사회적 비판의식에 다름 아니다.

36 Francis Frascina(1993), p.85.
37 Richard Herbert(1988), *Impressionism: Art, Leisure and Parisian Society*, New Haven: Yale University Press.
38 Timothy J. Clark(1985), *The Painting of Modern Life: Paris in the Art of Manet and His Followers*, Princeton: Princeton University Press.

프레시너는 마네 회화에 투영된 현대세계의 주제의식을 강조하려는 의도에서 마네 예술을 그린버그의 '대문자 M의 모더니즘'과 대비하는 '소문자 m의 모더니즘'으로 구별한다.[39] 즉 'Modernism'은 회화에서 드러나는 양식상의 변형적 차이를 읽고 작품의 형식적·기술적 특성을 밝혀내는 작업과정에서 생성된 이념이라고 한다면, 'modernism'은 현대생활과 관련된 주제나 내용 분석을 토대로 모더니티의 특성을 담지하는 보편적 의미의 용어로 구분한다. 플레시너의 용법에 따라 마네를 소문자 m의 'modernist'로 조명할 경우, 마네는 예술가 개인의 의식과 취향을 현대생활의 다양한 일상 주제로 녹여내는 데 머무르지 않고 시대상황적 조건을 대면하는 가운데 정치적 신념을 표출하는 데까지 주제 범위를 넓힌 '급진적 modernist'였다고 하겠다.

39 Francis Frascina(1993), pp.127~128.

6장

미술과 정치

마네를 '현대생활의 화가'로 조명하는 데서 빼놓을 수 없는 부분은 주요한 정치적 사태나 민감한 사회문제가 불거질 때마다 회화의 주제로 끌어 들였다는 사실이다. 마네는 항상 정치에 관심이 많았다. 급진적 공화주의자였던 그는 "사회적 부당함과 폭력적인 억압, 그리고 속물들의 천박함과 제2제정의 가식을 증오했다."[1] 따라서 그가 여느 화가들과는 달리 정치적 메시지를 담은 그림으로 자기주장을 적극적으로 표출할 수 있었던 것은 결코 우연이 아니다.

　　마네의 사회의식은 소년 시절부터 싹텄다. 그가 16세가 되던 해인 1848년 유럽은 혁명의 소용돌이에 휩싸였다. 젊은 마르크스는 「공산당 선언」에서 "하나의 유령이 유럽을 배회하고 있다"[2]고 환호하며 사회주의 혁명의 미래를 예견한다. '국민국가들의 봄Spring of Nations'으로 불리는 이 불길로 근대 유럽을 지탱해온 절대왕정 중심의 '빈 체제Wiener System'는 붕괴된다.

1　　Jeffrey Meyers(2005), 33쪽.
2　　공산당선언의 첫 문장이다. Karl Marx(1848), 「공산당선언」, 399쪽.

사태의 시발점은 프랑스 '2월혁명'이었다. 소부르주아와 노동자, 농민이 주축이 되어 거리로 뛰쳐나와 선거권 확대 등을 외치며 바스티유 광장을 뒤덮었다. 왕정의 군대가 진압에 동원되고 유혈사태로 수많은 희생자가 발생했다. 메소니에는 처참했던 당시의 상황을 기록(〈그림 6-1〉)으로 남겼다. 진압이 종료된 적막한 도로에 십수 명의 시체가 널려 있고 이들의 무기였던 것으로 보이는 사각형 모양의 돌무더기가 수북이 쌓여 있다. 뒤편 배경이 된 낡은 건물들을 칙칙한 색채로 그려 음산한 분위기를 더했다. 전통적인 원근법에 따라 구성된 작품이지만, 그의 역사화에서 어김없이 드러나듯이, 희생자를 중립적인 사물처럼 묘사하는 방식으로 인해 실제적 현장감이 떨어진다는 평가를 받는다.

사태는 점차 진정되었지만 혁명의 여파로 루이 필리프의 왕정체제는 무너졌다. 나폴레옹 1세의 조카, 샤를 루이 나폴레옹이 제2공화국의 제1통령으로 선출되고 제2공화정이 들어선다. 마네는 상류층 자제였지만, 1848년 혁명이 어떻게 전개되었고 어떠한 결과를 낳았는지를 잘 알고 있었다. 그는 이 사태에 관한 소식을 항해 중에 들었다. 제2공화정이 출범된 직후인 1849년, 이 조숙한 청년은 아버지에게 편지를 띄웠다. 편지에서 그는 제2공화국은 진정한 공화국이 아니라면서 조국이 시민의 자유와 평등을 구현하는 훌륭한 나라가 되기를 바란다는 당찬 소신을 펼쳤다.[3]

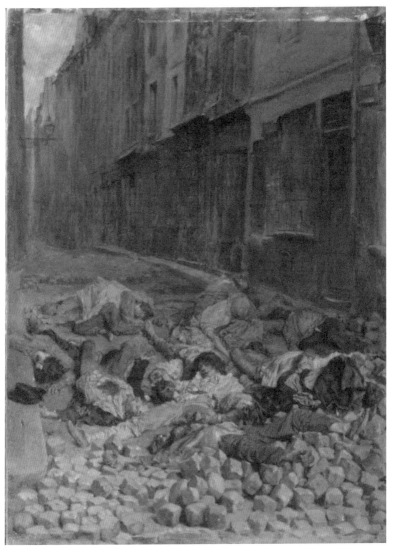

〈그림 6-1〉 메소니에, 〈1848년 6월 모르텔리 거리의 바리케이트(시민전쟁의 기억)〉, 1848, 캔버스에 유채, 29×22cm, 프랑스, 루브르 박물관.

그러나 그 제2공화국마저도 오래가지 못했다. 4년 단임제 대통령에 만족하지 못한 루이 나폴레옹은 1851년 12월 쿠데타를 감행한다. 마르크스가 「루이 보나파르트의 브뤼메르 18일」에서 상세하게 기술한 바, 루이 나폴레옹은 권력 쟁취를 위해서라면 수단과 방법을 가리지 않는 권모술수의 달인이었다.[4] 제2공화정을 무너뜨린 그는 나폴레옹 3세로 황제에 즉위하며 제2제정을 출범시킨다. 당시 『미국의 민주주의』로 유럽 지성의 반열에 오른 토크빌도 루이 나폴레옹 밑에서 오딜롱 바로 내각의 외무장관으로 참여했지만 얼마 못가 체포되면서 정치에서 손을 떼게 된다. 혁명, 공화정, 쿠데타를 거쳐 다시 전제 군주의 제정으로 회귀하게 된 것이다. 쿠튀르의 교습생이던 마네는 이때부터 나폴레옹 3세를 절대 권력의 욕망을 좇는 화신으로 여기며 공화주의에 대한 신념을 확고히 하게 된다.

나폴레옹 3세가 재위한 20년의 제2제정 기간은 마네가 화가 초년생으로 시작하여 예술계의 이단아로 왕성하게 활동했던 시기였다. 마네는 그의 통치기간 내내 자신의 회화를 저항적 행위의 수단으로 삼아 제정 권력에 대한 혐오와 불화감을 표출했다. 〈막시밀리안 황제의 처형〉이나 〈키어

3　Philip Nord(2000), *Impressionists and Politics: Art and Democracy in 19th century*, London, Routledge, p.31.
4　Karl Marx(1869), 「루이 보나빠르뜨의 브뤼메르 18일」, 『프랑스혁명사 3부작』, 허교진 옮김, 소나무, 1987, 141~258쪽.

228

사지 전함과 앨라배마 전함의 해전〉의 대표작 외에도 간결한 스케치나 동판화 등을 포함하여 정치적 사건과 관련된 여러 편의 작품을 남겼다. 제2제정이 몰락하고 제3공화정이 성립한 이후에도 클레망소, 캉 베타, 로슈포르 등 진보적 정치인들과 친밀한 관계를 지속하면서 그들의 초상화를 여러 편 그렸다. 마네는 평생을 강고한 공화주의자로 살면서 예술과 정치가 양립하는 틀을 견지했다.

마네 이전의 정치화

.

마네는 물론 19세기 프랑스 회화사에서 정치권력을 회화의 소재로 다룬 최초의 작가는 아니다. 역사화가 자크 루이 다비드는 〈마라의 죽음〉을 통해 친구인 혁명가 마라의 비운적 삶에 대한 안타까움을 표하면서 동시에 권력투쟁의 비정함을 표현한 바 있다. 강경한 혁명당원이자 공화주의자였던 그는 10여 년 뒤 나폴레옹이 권력을 잡자 숭배의 대상을 옮겨 〈나폴레옹 황제의 즉위식〉을 웅장하게 포장하는 변신을 꾀한다. 그러나 다비드의 그림은 기록물 차원의 역사화로서 화가 개인의 일관된 정치의식으로 연결짓기는 어렵다.

다비드보다 오히려 주목할 필요가 있는 인물은 사실주의 풍자화가 도미에이다. 그는 다비드와는 다른 방식으로 미술과 정치를 접목시켰다. 주지하는 바, 19세기 프랑스의 정치적 변동과정은 나폴레옹 제국, 입헌군주제, 제2공화국, 제2제정, 그리고 제3공화국 등 대여섯 차례에 걸친 권력구조의 변화를 거치며 우여곡절 끝에 공화정체를 일구어내기까지 정치투쟁의 연속이었다. 정치적 격변의 시기에 도미

〈그림 6-2〉 다비드, 〈마라의 죽음〉, 1793, 캔버스에 유채, 162×130cm,
벨기에, 브뤼셀 왕립 미술관.

〈그림 6-3〉 다비드, 〈나폴레옹 황제의 즉위식〉, 1808, 캔버스에 유채,
621×979cm, 프랑스, 루브르 박물관.

에는 19세기 정치권력의 두 형태를 대조해 프랑스가 어디를 향해 나아가야 하는지에 대해 의미 있는 물음을 던진다. 그리고 나름의 답을 제시했다. 그 해법은 감시와 통제를 주된 통치수단으로 삼았던 보나파르티즘의 경찰국가로부터 인민의 요구에 부응하는 공화국으로의 전환이었다.

도미에는 〈제2제정〉의 역사를 여성형의 국가 프랑스가 손발이 꽁꽁 묶인 채 1851년 루이 나폴레옹 보나파르트의 쿠데타와 1870년 보불전쟁의 스당전투 패배라는 2개의 대포 사이에서 꼼짝없이 갇혀 있는 형상으로 은유한다. 이와 대조적으로 그가 머릿속에 그렸던 공화국은 민중의 일차적 요구를 해결하고 그다음 과제를 수행할 수 있는 '인민의 정부'였다. 이어지는 그림 〈공화국〉에서 2명의 굶주린 아이는 어머니로 상징된 국가에 매달려 젖을 빨고 있고, 또 한 명의 아이는 어머니의 발치에서 책을 읽고 있다. 도미에는 "빵이 해결되면 그다음에는 교육이 민중의 우선적 요구"라는 조르주 당통의 언명을 진지하게 받아들여 국가권력이 당면한 근본문제를 간결하게 표현했다.

19세기 프랑스 회화에서 정치와 연관된 미술은, 다비드의 역사화, 대중의 자유를 형상화한 들라크루아, 도미에의 신랄한 정치 풍자, 그리고 푸르동주의자이자 사실주의의 거장 쿠르베에서 보듯이, 그 나름의 역사성을 갖고 있다. 마네는 정치색이 짙은 예술을 앞세운 적은 없으나 정치적 변

〈그림 6-4〉 도미에, 〈제2제정〉, 1870, 석판화, 20.6×21.9cm.

화의 계기마다 전제 권력에 대한 냉소와 회의를 자주 드러
내며 나폴레옹 3세의 강압통치에 대해 경멸과 조소로 일관
했다. 그에게 정치는 회화의 주된 소재였고 회화는 정치에
대응하는 유력한 도구였다. 곧 마네의 미술은 정치에 대응

〈그림 6-5〉 도미에, 〈공화국〉, 1848, 캔버스에 유채, 73×60cm, 프랑스, 오르세 미술관.

했다.

마네가 선보인 최초의 정치풍자화는 1862년 석판화로
제작한 〈풍선〉이다. 제정기 만국박람회는 제국의 힘을 과
시하는 정치적 표징이었다. 제정 권력은 산업자본을 끌어
들여 제국과 인민을 하나로 묶으려는 초대형의 정치적 쇼
윈도를 펼쳐 보인다. 축제에 참여한 파리의 군중은 대형기
구가 위로 올라가는 데 정신이 팔린 나머지 어느 누구도 그
림 중앙 정면에 주저앉아 있는 절름발이 소년에게는 아무
런 관심을 보이지 않는다. 이 소년의 모습은 축제의 광경을
더 잘 보기 위해 기둥을 타고 오르는 사람들과 슬픈 대조를
이룬다. 발터 벤야민이 『아케이드 프로젝트』에서 '산업과
소비욕구의 결합'으로 요약했듯이, 만국박람회는 제국이
주도한 산업 계몽이자 시민의 자본주의적 소비욕구를 자극
하는 현대적 프로젝트였다.[5] 루빈이 지적하듯이, 마네는 제
국의 정치적 목적을 간파하고 "권력의 탐욕과 강제적인 이
주에서 대중의 관심을 돌리려는 의도가 빤히 들여다보이는
제국의 축제를 조소하듯 묘사했다."[6]

제정 권력에 대한 냉소와 경멸은 지식인 계층이나 교양
있는 부르주아 공중 사이에 만연한 정서였다. 가령 보들레

5 Walter Benjamin(1982), 『아케이드 프로젝트』, 조형준 옮김, 새물결, 2008.
6 James H. Rubin(1999), 292쪽. 클락은 이 그림의 특징을 제정기의 상이한 계
 급 간의 대비로 요약한다. Timothy J. Clark(1985), pp.64~65.

〈그림 6-6〉 마네, 〈풍선〉, 1862, 석판화, 62.3×48.6cm.

르나 콩스탕탱 기 같은 모더니스트는 뚜렷한 목적 없이 도시의 거리를 배회하며 사회의 단면을 관찰하는 목격자, 이른바 '플라뇌르Flâneur' 입장에서 전제 권력의 부조리와 진부함에 치를 떨었다. 하지만 마네의 정치적 성향은 이들의 공통 정서 수준의 가벼운 생활태도에서 비롯된 게 아니었다. 필립 노드도 지적했듯이, 마네의 공화주의적 지향성은 도시의 산책자가 힐끗 보면서 느끼는 일시적인 감정이 아니라 사회에 눈을 뜨면서 비판의식이 차근차근 쌓여가면서 굳어진 정치적 신념에 가까웠다.[7]

그에게 민주주의적 열망은 관습적 권위에 대한 부정, 절대 종교의 탈신비화, 사회적 낙오자나 하층계급에 대한 연민 등과 분리해서 설명될 수 없다. 마네는 왕성한 활동기에 급진파 지식인들과 잦은 접촉을 하는 가운데 자신의 정치적 견해를 숨김 없이 드러내곤 했다. 그는 사회주의 진영에 가담했던 친동생 쿠스타브와 수시로 시국에 관한 얘기를 나누면서 정치적 급진주의 쪽으로 기울었다.[8] 공화파 정치 집회에 종종 참여했던 그는 동료들에게 "제국의 타락한 정치가 악의 원인이라면 제국을 타도의 대상으로 삼아야 한다"고 거침없이 주장하곤 했다.[9] 또한 실베스트르, 에드몽 뒤랑트, 에밀 졸라, 필립 뷔르티, 그리고 테오도르 뒤레 등 지식인 비평가들과 합리적 진보의 관념을 공유하며 전제정에서 공화정으로의 전환을 역사적 정당성으로 믿어 의심치 않았다.

7 Philip Nord(2000), pp.19~22.
8 Albert Boime(1995), *Art and the French Commune*, Princeton University Press, p.47.
9 Antonin Proust(1883), 71쪽.

종교의 세속화

　유럽의 19세기 중엽은 '종교의 세속화' 진통을 겪던 막바지 시기이다. 사회 전반에 걸쳐 신의 존재에 대한 믿음이 약화되면서 종교적 제도의 영향권에서 이탈하는 경향이 뚜렷하게 나타났다. 이에 따라 교회에 대한 소속감은 줄어들고 교회의 권위는 흔들리게 되었다. 막스 베버가 밝힌 바, 종교의 세속화는 자본주의 발전에 따른 합리화 과정과 맞물려 기독교 윤리체계가 탈신비화된 도덕질서로 이행되는 과정이다. 유럽에 불어닥친 세속화의 물결은 1859년 다윈의 『종의 기원』 출간을 계기로 결정적인 전환점을 맞게 된다. '인간은 동물로부터 유래했다'는 다윈의 논증은 '신의 설계'를 정면으로 부정함으로써 기독교적 세계관에 결정적인 타격을 가했다.[10]

　다윈으로부터 시발된 엄청난 충격파가 휩쓸 무렵 파리에서도 상징적 사건이 발생한다. 1862년 어네스트 르낭은

10　홍일립(2017), 「다윈의 동물로서의 인간」, 『인간 본성의 역사』, 한언, 695~796쪽.

콜레주 드 프랑스 정교수 취임 연설로 큰 파문을 일으킨다. 르낭은 연설 중 "하나의 비길 데 없는 인간, 이 사람이 유대교를 개혁했다"는 문구 때문에 교수직이 보류되었다. 예수를 인간의 차원으로 끌어내렸다는 교계의 거센 공격에 대학 측은 르낭의 교수직 취임을 철회한다. 이에 르낭은 이듬해 철저한 고증을 거쳐 역사적 사실에 입각한 『예수의 생애』를 출간한다. 이 책에서 르낭은 "오직 과학만이 순수하며," "과학의 의무는 증명하는 것이지 설득하거나 회심케하는 것이 아님"을 강조한다. 그리고 "예수와 사도들의 역사는 무엇보다 여러 가지 사상과 감정의 크나큰 혼합의 역사"라는 사실을 일깨운다.[11] 객관화된 서술을 통해 '역사적 예수'를 조명한 이 책은 큰 반향을 일으키며 열띤 찬반 논쟁을 야기한다.

마네는 이 사태를 줄곧 주시하고 있었다. 그리고 공방의 국면에서 르낭의 견해에 전적으로 공감한다.[12] 그리고 르낭이 탈신비화한 훌륭한 인간상으로서 예수 그리스도를 연이어 6편이나 그렸다. 그 첫 작품은 〈천사들과 함께 있는 죽은 그리스도〉이다. 여기서 예수는 그리스도라기보다는 하나의 자연인처럼 보인다. 천사를 그린 데 대해 쿠르베의 사실주의적 반론이 있었지만, 졸라는 마네를 대신하여 "상상

11　Ernest Renan(1863), 『예수의 생애』, 최명관 옮김, 창, 2010, 31~40쪽.
12　Beth Archer Brombert(1996), *Edouard Manet: Rebel in a Frock Coat*, Little Brown & Co, pp.151~152.

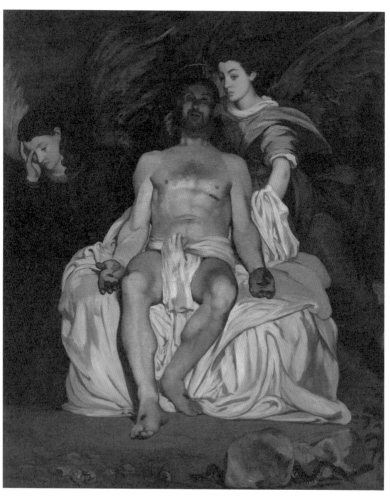

〈그림 6-7〉 마네, 〈천사들과 함께 있는 죽은 그리스도〉, 1864, 캔버스에 유채,
179.4×149.9cm, 프랑스, 루브르 박물관.

만으로도 형상을 그릴 수 있다"고 응대한다. 그림에서 예수의 죽은 몸은 인간의 시신과 구별되지 않는다. 마네는 오랜 세월 실질 권력으로 군림해온 종교의 신성불가침 영역을 불경스럽게 건드리는 대담성을 보인다. '사회적 실천'의 도구로 사용된 캔버스는 절대자에 대한 탈신비화를 지지하는 평신도의 선언문으로 읽혀질 수 있다.

다음 그림 〈병사들에게 모욕당한 예수〉도 마네의 의도를 잘 드러낸 작품이다. 이 그림의 인물구성과 배치를 보면 그가 반 다이크의 〈가시 면류관을 쓴 그리스도〉에 크게 의존했음을 알 수 있다. 아마도 마네는 쉘테 볼스베르트의 판화를 통해 반 다이크의 작품을 알고 있었을 것이다.[13] 그는 출처가 된 그림에서 뒷배경이 된 두터운 감옥 벽면과 창살을 없애고 검은 단색으로 처리함으로써 작품에 간결성을 더했다. 또한 그리스도를 둘러싸고 꽉 채운 인물들을 절반으로 줄임으로써 그림의 포커스가 그리스도에 맞추어 지도록 조정했다.

이 그림을 통해 마네는 또다시 성스러운 그리스도에 대한 종교계의 통념을 무너뜨린다. 물론 마네는 르낭과 마찬가지로 예수를 부정하거나 폄하할 생각은 없었다. 그는 예수를 "인간을 향한 사랑이 듬뿍 담긴 시와 같은, 인류애의

13 Michael Fried(1996), p.99.

〈그림 6–8〉 볼스베르트, 〈가시 면류관을 쓴 그리스도〉, 17세기경, 판화, 63.9×46cm, 프랑스, 루브르 박물관.

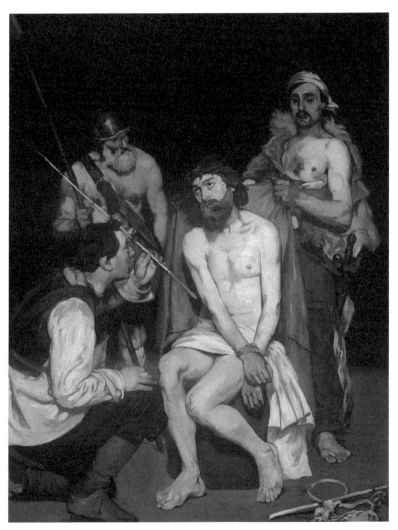

〈그림 6-9〉 마네, 〈병사들에게 모욕당한 예수〉, 1865, 캔버스에 유채, 190.8×148.3cm, 미국, 시카고 아트 인스티튜트.

상징"으로 칭송했다.[14] 다만 절대적인 신으로서보다는 인류 역사에 등장한 최고의 인간으로 보는 편에 더 마음이 끌렸을 뿐이었다. 그림을 접한 동료화가 바지르는 "백정 같은 병사들 사이에서 육체적 고통을 받고 있는 예수는 신이라기보다는 그저 하나의 인간으로 보인다"는 소감을 밝힌다.[15] 병사들에게 둘러싸인 예수는 채찍질당하는 가엾은 희생자에 불과하다.

마네는 그리스도의 거룩한 신적 형상을 간직해온 제국의 이상을 훼손하고 경건한 신앙심에 충만한 종교인의 기대를 저버린다. 마네는 명목상 가톨릭 교인이었지만 실제로는 무신론에 가까운 행동양식을 보였다. 그로서는 종교와 정치가 여전히 엮여 있던 시대에 종교의 권위적 관습에 의문을 품는 종교적 회의론자의 입장을 드러내는 것이 자연스러웠을 것이다. 그는 허구의 신화를 인위적으로 포장해내는 예술적 기예 보다는 사물을 있는 그대로 보는 눈이 인간 행위의 정당성을 담보하는 데서 더 중요한 요소라고 여겼다.

14 Antonin Proust(1883), 120쪽.
15 Pierre Bourdieu(1992, 1998),『예술의 규칙』, 하태환 옮김, 동문선, 1999, 88쪽.

나폴레옹 3세에 대한 공격

제2제정이 출범할 때부터 권력의 정당성을 인정하지 않았던 마네는 제정 후반기 나폴레옹 3세에 대한 반감을 노골적으로 드러내기 시작한다. 나폴레옹 3세는 제정 전반기 대내외적으로 큰 성공을 이루는 듯했다. 내적으로는 급속한 산업화를 통해 부를 창출하는 가운데 철도와 항만 등 산업기반시설의 확충, 금융 자본의 축적 및 소비 자본주의의 공간 확대, 파리의 대대적 개조, 만국박람회 개최 등을 통해 프랑스 제국은 영국에 버금가는 유럽의 대표 국가로 성장한다. 대외적으로도 크림전쟁과 이탈리아 통일문제에 개입하여 외교적 결실을 거두는 등 유럽 내 프랑스의 지위를 강화함은 물론 아프리카와 아시아 지역으로 식민지 영토를 넓히면서 제국으로서의 입지를 굳혀갔다.

그러나 제정 후반기에 들어서면서 안팎으로 균열과 쇠퇴의 조짐을 보이며 서서히 몰락의 길로 접어든다. 나폴레옹 3세의 통치는 기본적으로는 시민의 자유를 제한하고 언론 검열을 강행하는 등 정치활동에 대한 철저한 통제와 억압을 기반으로 했기에 내부로부터 반발과 저항의 수위는

갈수록 높아가고 있었다. 또한 '제국은 곧 평화'라고 선언하며 프랑스 민족의 팽창을 문명화의 사명으로 정당화한 외교정책에서도 실책이 연이어지면서 제국의 위상에도 이상 기류가 드리워지게 된다.

이 시기에 발생한 두 가지 사건은 자국민의 공분을 일으키며 제2제정에 대한 신뢰가 추락하는 계기로 작용한다. 마네는 이를 놓치지 않고 2편의 대작으로 나폴레옹 3세의 대외정책 실패를 공격한다. 첫 번째 작품은 〈키어사지 전함과 앨라배마 전함의 해전〉이다. 마네는 프랑스 신문이 상세히 보도한 미국 남부군과 북부군 간의 해전 소식을 접하고 깊은 관심을 보인다. 이 해전은 남북 양군 간에 파리로부터 360킬로미터 떨어진 체르부르그 인근 바다에서 벌어졌다. 증기선 간 최초의 교전이자 현대적 해군 화기를 시험해 보는 무대이기도 했던 이 해상전은 겨우 62분 만에 싱겁게 끝나버렸다. 650미터 떨어진 거리에서 발사한 키어사지호의 11인치 대포 포격이 앨라배마호의 양쪽에 적중해 갑판에 커다란 구멍을 내버렸기 때문이다. 앨라배마호의 침몰은 보나파르트가 추진하던 친親남부군 정책의 후퇴로 이어졌다.

마네가 전투장면을 직접 보고 그렸는지에 대해서는 논란이 있다. 인상주의 그룹의 여류 멤버 메리 커셋은 마네가 해변에서 15킬로미터 떨어진 곳에서 5,000여 명의 구경꾼

〈그림 6-10〉 마네, 〈키어사지 전함과 앨라배마 전함의 해전〉, 1864, 캔버스에 유채, 134×127cm, 미국, 필라델피아 미술관.

들과 함께 전투장면을 직접 지켜보았다고 증언했다.[16] 하지만 다른 이들은 이를 반신반의했다. 아마도 펜실베이니아 출신으로 북부군에 동조했던 케셋이 이 사태에 열광한 나

16 Jeffrey Meyers(2005), 60쪽.

머지 다소 과장했을지 모른다. 그러나 전투장면의 목격 여부와 관계없이 마네가 당시로서는 꽤 시간이 걸리는 먼 거리를 마다하지 않고 불로뉴로 달려가 정박 중인 키어사지 전함을 자세히 관찰한 것은 사실로 확인된다. 이는 마네가 이 사태에 얼마나 많은 관심을 갖고 있었는지를 알려주는 대목이다.

이 그림은 평화로운 바다의 풍경을 즐겨 그린 용킨트나 모네의 해양화와는 주제는 물론이고 구도의 면에서도 크게 다르다. 우선 기존 해상화가 관행적으로 채택했던 전통적 구도를 크게 바꾸어놓았다는 점에서 그림 형식상의 급진성을 찾을 수 있다. 해상 전투가 주된 내용이지만, 전투함들은 뒤로 밀려나 캔버스의 가장 먼 가장자리에 배치되어 있다. 앨라배마호는 뒤쪽의 거의 보이지 않는 키어사지호의 포화를 받고 가라앉는 모습이다. 시뻐연 연기구름은 이미 전투가 끝났음을 알려준다. 반면 캔버스의 전면은 대부분 빈 바다로 채워진다. 그리고 그림 앞면 왼편에 소형 호위함의 돛대에 '삼색기Le drapeau tricolore'를 그려넣어 남부군을 지원하는 제2제정의 개입 증거를 뚜렷하게 남겨놓았다.

〈키어사지 전함과 앨라배마 전함의 해전〉은 미국 내전에 관한 마네의 정치적 소신과 연관되어 있다. 마네는 노예제 폐지에 찬성하며 줄곧 북부군의 공화주의에 대한 연대감을 표시했다.[17] 그가 흑인 노예를 처음 본 것은 1848년 해

군으로 승선하여 리우데자네이루에 입항할 때였다. 그는 검은 피부의 사람들이 가득한 거리를 보고 매우 놀랐다. 게다가 흑인이 모두 노예라는 사실을 알고는 더욱 경악했다. 1849년 어머니에게 보낸 편지에서 노예제도가 결코 정의롭지 못한 현상이라는 생각을 전했다. 그 이후 마네는 노예제 폐지론자가 되었다. 그는 남북전쟁기 나폴레옹 3세의 은밀한 남부군 지원을 부당한 행위로 받아들이면서 제2제정에 대한 공격 의도를 숨기지 않았다. 루스는 이 그림이 갖는 정치적 함의를 확장해 제2제정의 몰락 징후, 블랑의 보수적인 미학에 대한 공격, 쿠르베의 반체제적 해상화에 대한 동조 등의 의미를 부연하며 급진적 공화주의자의 면모를 과시한 걸작으로 평가한다.[18]

혹자는 이 그림을 마네가 그린 최초의 역사화로 평가하기도 하지만 과거 역사화 범주로 분류되던 그림과는 본질적인 차이가 있다. "역사화의 본질은 현재를 반영하는 데 있다"는 쿠르베의 지론처럼, 마네에게 역사화란 고대의 역사적 사건을 비유적으로 묘사하는 게 아니라 현재의 사건을 생생하게 보여주는 데 그 의의가 있기 때문이다.[19]

17 Albert Boime(1990), *Art in an Age of Civil Struggle, 1848~1871*, University of Chicago Press, pp.710~712.

18 Jane Mayo Roos(1996), pp.179~180.

19 쿠르베는 역사화의 본질과 의미에 대해 다음과 같이 말했다. "한 시대를 살고 있는 화가는 근본적으로 과거나 미래의 모습을 재현할 수 없다고 나는 생각한다. 이런 점에서 나는 과거를 주제로 한 역사화의 존재를 부정한다.

〈그림 6-11〉 마네, 〈로슈포르의 탈출〉, 1881, 캔버스에 유채, 143×114cm.

동일한 맥락에서 1881년에 발표된 해양화 〈로슈포르의 탈출〉도 마네의 정치적 지향이 반영된 작품이다. 앙리 로슈포르는 좌파 저널리스트로 파리코뮌을 선동한 혐의로 종신형을 받았으나 1874년 두어 명의 동료와 함께 조각배를 이용해 감옥 탈출에 성공한다. 이후 런던과 제네바 등지를 전전했던 그는 대사면으로 1880년 귀환해 마네를 만났다. 마네는 로슈포르의 프랑스 귀환이 허가된 후 그의 증언을 토대로 뉴칼레도니아 감옥 탈출기를 담은 2편의 해양화를 그렸다. 마네가 이 그림을 그렸다는 소식을 들은 모네는 마네가 정치적 사건에 항상 민감하다는 우려 섞인 반응을 보였다. 마네에게 해상화 장르는 수단이었을 뿐 작금의 사태에 대한 정치적 대응이 더 중요했던 것 같다.

　　1867년에 완성한 〈막시밀리안 황제의 처형〉 또한 나폴레옹 3세의 외교정책 실패를 겨냥한 작품이다. 이 그림은 나폴레옹 3세가 영국 및 스페인 등과 합세하여 멕시코를 침략한 후 멕시코 황제로 옹립한 막시밀리안이 멕시코 원주민 군인들에 의해 총살당하는 장면을 담았다. 프랑스는 멕시코 내전이 심해지자 자국 군대를 철수했고 이로 인해 꼭두각시격 황제였던 막시밀리안은 멕시코 병사들에게 붙잡

역사적 예술이란 그 시대의 본질에 의한 것이다. 한 시대는 그 시대를 표현하며, 미래를 위해서는 그 시대를 다시 재현하는 그 시대의 예술가를 가져야 한다. 한 시대의 역사는 그 시대로 끝나며, 그 시대를 표현하는 그 시대의 대표자들도 그 시대와 함께 사라진다." Linda Nochlin(1970), 『리얼리즘』, 권원순 옮김, 미진사, 1986, 29쪽.

〈그림 6-12〉〈막시밀리안의 처형〉, 1867, 목판화, *Harper's Weekly*.

〈그림 6-13〉 마네, 〈막시밀리안 황제의 처형〉 초판본, 1867, 캔버스에 유채, 196×259.8cm.

〈그림 6-14〉 고야, 〈1808년 5월 3일〉, 1814, 캔버스에 유채, 266×345cm, 스페인, 마드리드 프라도 미술관.

혀 최후를 맞게 되었다. 이 사태는 나폴레옹 3세가 벌인 부당한 제국주의적 침탈에 따른 결과였지만, 프랑스 국민 대다수는 대외정책의 실패로 받아들이며 나폴레옹 3세에 대해 분노했다.

마네는 신문《피가로Le Figaro》지에서 이 소식을 처음 접하고 최대한 신뢰할 만한 소스를 모으려고 노력했다. 중요한 정보는 미국 신문들의 보도 내용에서 얻었다. 특히 미국의 삽화 신문,《하퍼스 위클리Harper's Weekly》1867년 8월 10일 판에 게재된, 사건 현장을 재현한 목판화는 이 그림의

가장 중요한 원재료였다.[20] 마네는 이 판화를 토대로 초판본 밑그림을 그렸다. 초판본(〈그림 6-13〉)은 완성본과는 달리 당시의 실제 상황을 연상케 하는 사실적 묘사에 집중했다. 격렬하고 거친 붓질로 무거운 분위기의 처절한 느낌을 준다.

마네는 이 사건을 고야의 명작 〈1808년 5월 3일〉의 구도를 그대로 따와서 재구성했다. 고야의 〈1808년 5월 3일〉은 프랑스 군대가 스페인을 침공하여 양민을 학살하는 장면인 반면, 마네의 〈막시밀리안 황제의 처형〉은 역으로 프랑스의 대리인이 멕시코 군대에 의해 유린당하는 현장을 담고 있다. 고야로부터의 차용에는 마네의 복합적 의도가 반영되어 있다. 스페인에서 프랑스가 가해자였던 상황을 상기시키면서 멕시코에서는 프랑스가 애꿎게도 피해자로 뒤바뀌게 된 상황을 비웃은 것이다.

고야 그림과의 명백한 차이는 인물들의 감정 표현에서 드러난다. 〈1808년 5월 3일〉의 잔혹한 학살에서 느껴지는 공포, 경악, 분노, 집중 등의 감정 표현과 비교하면 〈막시밀리안 황제의 처형〉의 처형 장면은 대체로 냉랭하고 차분하다. 특히 맨 오른편에서 총알을 장전하는, 턱수염이 더부룩한 군인의 얼굴은 태평하기까지 하다.

20 Albert Boime(2007), pp.721~725.

마네는 등장인물의 표정에서 감정을 의도적으로 배제한 채 무미건조한 상태로 처리함으로써 정치 풍자의 수위를 차갑게 조절했다. 또한 그림을 자세히 보면 총질을 하는 멕시코 게릴라들에게 프랑스군 제복을 입힘으로써 잔혹행위의 책임이 나폴레옹 3세에 있음을 넌지시 추궁하고 있다. 즉 막시밀리안을 정치적 순교자처럼 대한 것이다. 에밀 졸라는 "마치 프랑스가 막시밀리안을 총살하고 있는 것처럼 보인다"는 감상평으로 마네의 창작 의도를 옹호했다.

마네는 이 그림을 네 점이나 그렸다. 이는 마네가 이 사태를 얼마만큼 심각하게 받아들였지를 보여주는 증거이다. 또한 작품의 완성도를 높이기 위해 그가 얼마나 많은 공을 들였는지도 말해준다. 바타유는 이 그림의 양식적 고유성을 강조하기 위해 '주제의 소거'를 나타내는 한 예시라고 과장되게 주장하지만, "본질적으로는 당대의 사건을 객관적 사실에 입각해서 잘 짜인 구도로 날카롭게 재구성한 역사화"라는 보임의 견해가 보다 타당하다.[21] 다시 말하자면 '주제의 소거'라기보다는 '주제의 회화적 재구성 또는 그 변형'이라는 표현이 보다 적절하다. 이 그림의 완결판은 1867년 6월 19일 서명된 날짜가 있는 것으로 이 날은 막시밀리안이 처형된 날이었다. 마네는 이 사태를 끈질기게 추궁하기 위해 석판화로도 제작하여 널리 알리려 했지만, 완

21 Albert Boime(2007), p.720.

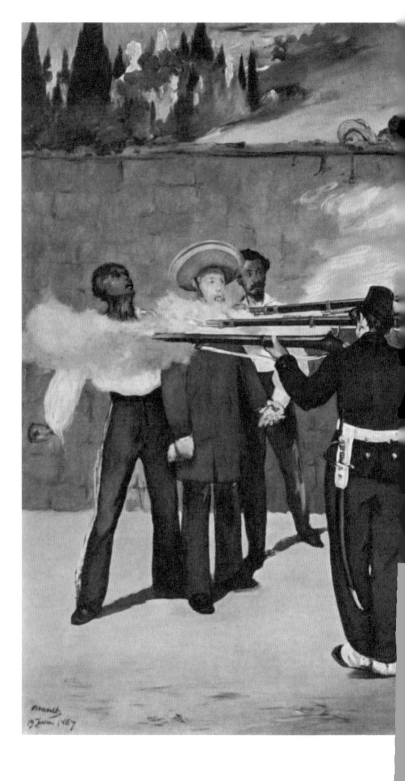

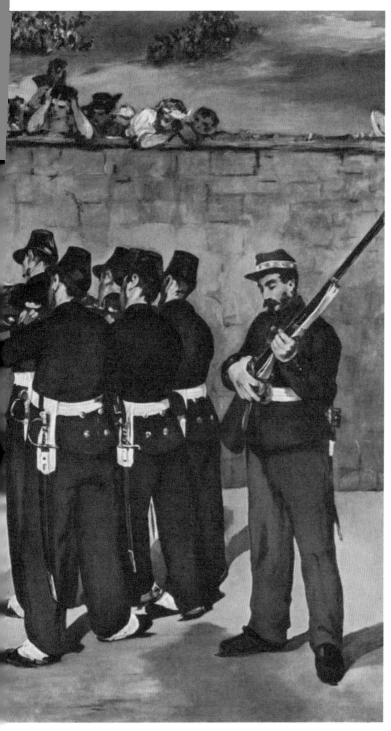

〈그림 6-15〉 마네, 〈막시밀리안 황제의 처형〉, 1867~1868, 캔버스에 유채,
252×305cm, 독일, 바덴 국립 미술관.

성본을 포함한 모두는 당국의 검열로 대중에게 공개되지
못했다.

파리코뮌과 마네

절대권력은 절대적으로 부패한다. 기나긴 강압통치와 잦은 외교적 실패로 인해 제2제정은 그 수명을 다하는 파국의 길로 치닫는다. 제국의 종말은 빌헬름 1세의 지휘 하에 강국으로 부상한 프로이센과의 마찰에서 비롯되었다. 당시 프로이센은 독일 제국의 대통합을 위해 유럽의 세력 판도를 바꾸어 가고 있었던 반면에 프랑스는 대외정책 실패로 외교적 고립화의 상황으로 빠져들고 있었다. 스페인 왕위계승을 놓고 프로이센과 첨예하게 대립하면서 전운이 감도는 급박한 국면으로 접어든다. 나폴레옹 3세는 정세를 정확히 읽지 못한 강경파의 주장을 받아들여 비스마르크가 쳐놓은 덫에 걸려든다. 프로이센과의 군사적 긴장관계가 최고조에 달하면서 프랑스 국민감정이 격해지자 황제는 선제적 선전포고로 프로이센과 전쟁에 돌입했다.

전쟁의 발발로 파리는 참혹한 전쟁터로 변한다. 조국이 위기에 처한 절박한 상황에서 마네는 자진 입대한다. 동료 모네와 피사로, 세잔 등 대부분이 전쟁을 피해 국내외 은둔지를 찾아 떠난 것과는 대조적으로 마네는 메소니에 밑에

〈그림 6–16〉 드뇌빌, 〈1870년 파리 공략의 일화〉, 1872, 캔버스에 유채, 116×166cm, 프랑스, 베르사이유와 트리아농 궁.

서 포병 장교로 참전했다. 메소니에는 대령이었고 마네는 파리를 지키는 국민방위군 참모본부의 중대장 역할을 맡았다. 입대 후 에바 곤잘레스에게 보낸 편지에서 "드가와 함께 공병과 포병의 병과를 가리지 않고 전투에 참여하고 있다"고 참전 소식을 전한다.[22]

러시아에 중립을 요구하는 등 만반의 준비를 끝내고 전쟁에 돌입한 프로이센은 삽시간에 우위를 점한다. 전쟁이

22 Edouard Manet(1870), 「에바 곤잘레스에게 보낸 편지」, 『마네: 이미지가 그리는 진실』, 139쪽.

시작된 지 얼마 되지 않아 마네는 곧장 수잔에게 "드가의 친구 퀴빌리에가 희생되었고 부상당한 동료 르루는 포로가 되었다"면서 전세가 프로이센 쪽으로 급격히 기울고 있음을 알린다.[23] 곧 이어 "파리는 포위당했고 천연두가 창궐한 가운데 인명 피해가 속출하는 죽음의 도시가 되었다"고 한탄한다. 들라크루아의 제자로 전쟁화를 주로 그린 마리 드뇌빌의 〈1870년 파리 공략의 일화〉는 파리가 폐허로 변하고 난민이 속출했음을 보여준다. 프로이센군은 채 두 달도 안 되어 프랑스군을 손쉽게 굴복시킨다. 스당전투의 패배로 나폴레옹 3세는 프랑스군 막마옹 원수 휘하의 일부 병력과 함께 포로가 되었다. 이틀 후인 1870년 9월 4일 패전 소식이 알려지면서 근 20년간 지속되어 온 나폴레옹 3세의 통치는 막을 내린다. 긴박하게 꾸려진 임시정부는 황제를 폐위하고 제2제정의 종언을 고하는 동시에 제3공화국을 선포한다.

그러나 프랑스의 불행은 여기서 끝나지 않았다. 전쟁에서 승리한 프로이센은 1871년 1월 18일 베르사유 궁전 '거울의 방'에서 빌헬름 1세를 황제로 옹위함과 아울러 독일 제국의 수립을 선포함으로써 프랑스에게 치욕을 안긴다. 그로부터 10일 만인 1월 28일 프랑스는 마침내 항복을 선

23 Edouard Manet(1870), 「수잔에게 보낸 편지」, 『마네: 이미지가 그리는 진실』, 138쪽.

언한다. 독일군의 점령 치하에서 급조된 선거를 통해 의회를 장악한 왕당파는 티에르를 행정수반으로 하는 정부를 출범시키고 종전협상에 임했다. 하지만 새로 구성된 정부에 대한 파리 시민들의 반감은 매우 거셌다. 제2제정의 무능으로 망국에 가까운 국난 사태에 더하여 왕정복고를 꾀하는 세력이 기형적인 공화정을 세운 데 대해 국민의 불만은 갈수록 쌓여갔다. 티에르 정부에 의한 종전협약은 알자스-로렌의 프로이센으로의 할양, 50억 프랑의 전쟁 배상금, 독일군의 파리입성 등 굴욕적인 결과로 전해졌다. 민중의 원망은 치솟았고 3월 1일 독일군이 승전행사로 진행한 파리 시내의 개선행진은 국민적 분노를 폭발시키는 기폭제로 작용했다.

3월 18일 파리 시민들은 무장봉기를 일으켜 정부군을 몰아냈다. 궁지에 몰린 티에르 정부는 즉시 베르사유로 퇴각했다. 국민방위대로 명명된 시민군은 국가 주요시설을 점령하면서 사실상 파리를 장악했다. 다음 날 파리 시민과 노동자들이 주도한 중앙위원회가 결성되었고, 3월 26일에는 선거를 통하여 85명의 평의회 의원이 선출된다. 그리고 이틀 뒤 코뮌 평의회 의원들의 주도하에 노동자와 시민 20만여 명이 시청 앞 광장에 모여 자치정부인 '파리코뮌'의 설립을 선포했다. '파리코뮌'은 프랑스를 자유로운 코뮌들의 연맹체로 구축하기 위하여 인민이 주도하는 지방 코뮌 확대에 나서는 한편 직접 민주주의로의 전환, 종교와 정치의

분리, 10시간 노동제, 노동자의 건강권 보장 등 각종 개혁 조치를 공표한다. 당시 코뮌에 가담한 쿠르베는 예술가 동맹의 대표가 되어 살롱전 폐지 등 예술계 혁신을 추진한다.

그러나 코뮌의 조직은 엉성하게 짜여 허술하기 짝이 없었고 지도부의 내부는 자코뱅파, 블랑키파, 무정부주의자, 제1인터내셔널파와 프루동파 등 다양한 이념의 분파로 갈라져 내분을 겪고 있었다.[24] 베르사유로 퇴각한 티에르의 정부는 사태의 추이를 주시하는 가운데 군대를 집결시키고 파리 탈환을 준비하고 있었다. 호시탐탐 기회를 엿보던 정부군은 5월 21일 코뮌에 대한 총공격을 감행한다. 시민군의 방어선은 쉽게 무너졌고 정부군은 국민방위대는 물론 일반 양민과 부녀자, 어린아이를 가리지 않고 무차별적으로 학살했다. 양진영의 무력충돌로 파리 곳곳의 건물과 가옥은 불타올랐다. 정부군은 5월 28일 파리코뮌을 완전 진압했다. '피의 일주일Blood Week'이라고 불리는 이 기간에 파리는 지옥과 다를 바 없이 처참했다. 그리고 엄청난 희생이 뒤따랐다. 최소 2만여 명 이상이 사망했고, 4만여 명이 군사재판에 기소되었으며, 코뮌 참여자 7,500여 명의 인사들이 추방되었다. 이로써 파리코뮌은 3개월의 단명으로 막을 내리며 역사 속으로 사라졌다.

24 Karl Marx(1968), 『프랑스 내전』, 안효상 옮김, 박종철출판사, 2003, 26~ 27쪽.

〈그림 6-17〉 마네, 〈바리케이트〉, 1871, 종이에 잉크, 물과 물감,
46.6×34.2cm, 헝가리, 부다페스트 미술관.

〈그림 6-18〉 마네, 〈내전, 우연한 목격〉, 1871, 석판화, 39.7×50.8cm.

마네는 베르사유군과 시민군 간의 내전이 시작되었을 당시 미처 파리에 귀환하지 못한 상태였다. 내전 상황의 저울추가 정부군 쪽으로 완전히 기운 시점에 파리에 도착한 그는 살육의 참혹상을 목격하고 엄청난 충격을 받는다. 그는 격한 울분을 억누르고 숨죽인 채 시체가 나뒹구는 현장을 빠르게 스케치했다. 〈바리케이트〉와 〈내전〉은 정부군이 시민을 학살하는 장면과 시체로 뒤덮인 끔찍한 광경을 그대로 묘사했다. 스케치 위에 물감을 입힌 수채화 〈바리케이트〉에서 군인들이 총질하는 자세는 〈막시밀리안 황제의 처형〉에서와 똑같다. 바뀐 게 있다면 학살자가 프랑스 군복을

입은 멕시코군이 아니라 프랑스 정규 군대인 베르사유군이며, 바로 그들이 파리 한복판에서 자국민을 조준사격으로 죽이고 있다는 사실이다. 마네는 코뮌 시민군의 희생자 이미지와 막시밀리안의 순교자 이미지를 연결시켜 티에르 군대가 저지른 만행을 생생한 화면으로 고발하고자 했다.[25]

이어 '우연한 목격'이라는 부제가 붙은 〈내전〉에서는 학살의 결과로 여기저기 시체로 뒤엎인 시가의 참상을 그렸다. 총을 맞고 누운 채 죽은 국민방위군 병사의 손에는 작은 흰색 깃발이 들려 있는 것으로 보아, 베르사유군이 이 병사의 항복 의사 표현에도 불구하고 무차별적으로 학살했음을 알 수 있다.[26] 이 묘사를 통해 마네는 내전이라는 비극적 사태에 대한 참담했던 심정, "늙은 미치광이"로 혐오했던 베르사유군의 수뇌 티에르에 대한 적개심, 그리고 그 군대가 저지른 광폭한 잔혹행위에 대한 분노심 등이 얽힌 복잡한 속내를 드러낸다.[27] 코뮌의 혁명적 이데올로기에 심정적으로 동조했던 마네는 수만 명에 달했던 코뮌 희생자들에 대한 애도의 감정을 깊이 간직하게 된다.

25 Theodore Reff(1983), *Manet and Modern Paris*, University of Chicago Press, p.204.
26 James Rubin(2010), *Manet: Initial M*, *Hand and Eye*, Flammarion, p.238.
27 Philip Nord(1989), p.460.

공화주의자

　파리 시민들에게 보불전쟁에 따른 굴욕과 내전으로 빚어진 참혹한 상흔을 극복하는 데는 오랜 시간이 필요했다. 전쟁과 내전의 소용돌이를 겪은 후에도 프랑스는 정치적 혼란에서 헤어나지 못했다. 파리코뮌을 강경 진압한 티에르는 제3공화국 초대 대통령의 자리를 차지하지만 시민의 지지를 받지 못했다. 게다가 의회는 여전히 왕당파가 다수를 차지하고 있었다. 대부르주아, 왕당파, 공화파 세력 사이에서 균형을 잡지 못한 티에르는 급진공화파와 왕당파의 협공을 받고 임기를 채우지 못한 채 퇴진하였다. 수적 우세를 점하던 왕당파는 막마옹을 대통령으로 추대하며 왕정복고를 꾀했다. 공화파와 왕당파 간의 대립이 지속되는 가운데 1875년 의회 선거에서 근소한 차이로 공화주의자들이 승리하며 왕당파의 기도를 무산시킨다.

　공화파 승리의 결과 제3공화국의 온전한 기틀이 될 헌법이 다시 제정된다. 이 헌법의 특색은 삼권분립의 기초 위에서 대통령과 내각의 권한을 약화시키고 의회의 권한을 최대한으로 확대한 데 있었다. 1879년 공화주의자들이 우위

〈그림 6-19〉 모네, 〈생드니 거리, 6월 30일 축제〉, 1878, 캔버스에 유채, 76×52cm, 프랑스, 루앙 미술관.

를 점하는 가운데 왕당파가 몰락하면서 〈라마르세예즈〉가 프랑스 국가로 결정된다. 중앙정부는 베르사유에서 파리로 옮겨지고 대혁명 기념일인 7월 14일을 국경일로 선포했다. 이로써 대혁명의 정신을 부활시킨 실질적인 제3공화정이 깃발을 올린다. 마네는 안도했다. 청년 시절부터 변함없던 정치적 소신이 지난한 과정을 거쳐 실현되었기에 그의 감회는 남달랐다.

전쟁으로 흉물로 변한 시가지는 점차 복구되고 파리는 평범한 일상을 되찾는다. 몇 년이 지나 전쟁의 상흔은 조금씩 잊혀가고 파리는 다시 만국박람회로 축제를 맞는다. 모네가 1878년에 그려낸 〈생드니 거리, 6월 30일 축제〉는 수많이 펄럭이는 공화국 깃발과 밀집한 대중들이 뒤엉킨 축제의 장관을 반기고 있다. 파리 시민이 '프랑스 만세'를 외치는 열광의 분출은 대중의 시대가 도래했음을 알리는 현장 증언과 같다.

그러나 마네에게는 보불전쟁과 내전으로 인해 무고한 인명을 앗아간 쓰디쓴 상처의 흔적이 쉽게 지워지지 않았다. 같은 해 마네가 발표한 〈모니에 가의 깃발〉에서의 우울한 분위기는 모네의 축제 상황과는 전혀 다르다. 모니에 가는 모네가 묘사한 빼곡히 출렁이는 극장 거리의 짜임새와는 전혀 다르게 썰렁하다. 축제의 상황임에도 휘장이 듬성듬성 보일 뿐이고 인적이 드문 가운데 음산한 느낌마저 준

〈그림 6-20〉 마네, 〈모니에 가의 깃발〉, 1878, 캔버스에 유채, 65.5×81cm, 미국, 폴게티 미술관.

다. 가장 먼저 눈에 띄는 인물은 푸른 작업복을 입고 챙이 달린 카스케드를 쓰고 거리를 외다리로 터벅터벅 걷는 이의 뒷모습이다. 그가 보불전쟁의 베테랑이었는지 코뮌사태 때의 부상자인지는 알 수 없으나 그에게 축제일은 여전히 고통스러운 나날의 하루일 뿐이다. 그가 참전용사였다면 잊혀진 영웅이고 코뮤나드였다면 내전의 상처로 불행에 빠진 인생의 낙오자일 수 있다. 약자에 대한 연민이 많았던 마네는 이 장면을 통해 축제의 스펙터클 뒤편에 방치된 아픈 기억을 소환한다. 애국주의자 마네는 국가를 위해 희생

〈그림 6–21〉 마네, 〈한 무리의 깃발〉, 1880.

〈그림 6–22〉 마네, 〈공화국 만세〉, 1880, 수채화, 15×11cm.

을 감수한 이들의 노고를 잊지 않고 경의로 답한다.

　마네는 파리코뮌 희생자와 그 피해자에 대한 배려와 동
정심을 바탕으로 국민 모두의 화해를 원했다. 그의 일관된
생각은 1880년 7월 옥중에 있거나 망명 중인 파리코뮌 참
여자들의 사면을 반기며 '공화국 만세'를 부르는 2편의 수
채화에서도 나타난다. 이들에 대한 사면이 공표되었을 때,
마네는 "Vive 1"이라고 적힌 축제 현수막으로 그 순간을 기
념한다. 수채화에는 공화국을 찬양하는 글을 적어놓았다.
병약한 상태에 놓인 시기에도 마네는 강고한 공화주의자로
서 여전히 건재하고 있음을 보여준다.

　또한 이즈음에 공화파 지도자들을 그린 여러 편의 초상
화도 마네의정치적 성향을 드러내는 징표이다. 마네는 급
진공화당원으로 훗날 행정부 장관을 거쳐 총리가 된 조르
주 클레망소, 반체제인사로 억류되었다가 사면으로 풀려난
앙리 로슈포르의 초상화를 그리며 정치적 유대감을 표시했
다. 제3공화국의 내각수반이던 레옹 강베타는 너무 바쁜 나
머지 마네의 모델이 되지 못한 데 대해 큰 아쉬움을 표했지
만 마네와의 변함없는 우정을 나누었다. 평생 공화주의자
의 길을 걸어온 마네는 지난날을 되돌아보며 공화국의 밝
은 미래를 희원했을 것이다.

　마네는 개인의 자율성을 억압하는 전제 권력에 대한 반

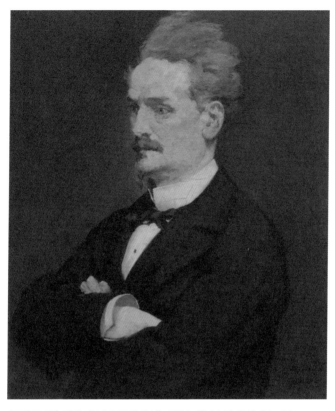

〈그림 6-23〉 마네, 〈로슈포르의 초상〉, 1881, 캔버스에 유채, 81×67cm, 독일, 함부르크 시립 미술관.

감에서 싹튼 정치적 기질의 자취를 예술작품 곳곳에 남겼다. 루빈이 지적한 것처럼, 우리가 예술을 비판적으로 검토할 때 중요한 점은 "그 예술에서 화가 개인의 정치적 입장을 들춰내는 데 있는 것이 아니라 그 예술에 묘사된 세상을 찬찬히 음미할 줄 아는 문화적 태도를 회복하는 데 있음"은 물론이다.[28] 하지만 역으로 예술작품이 미학적 평가의 대상인 것은 분명하지만, 거기에 스며든 사회의식이나 정치적

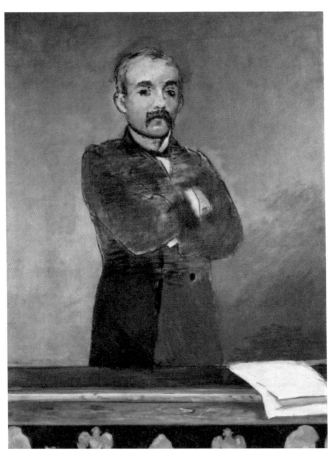

〈그림 6–24〉 마네, 〈클레망소의 초상〉, 1879~1880, 캔버스에 유채,
116×94cm.

신념을 단순히 그 배경화면으로 지나쳐버리는 방식으로는
마네 예술의 진의를 정확히 파악할 수 없다. 마네는 투기에
가까운 모험적인 회화를 통해 제3공화국의 정치이념에 예

28 James H. Rubin(1999), 292쪽.

술가적 개인주의를 결합시킨 고유한 담론을 펼쳐 보였다.[29] 격동하는 역사의 소용돌이 속에서 예술과 정치를 직간접적으로 연결한 일련의 문화적 담론을 그에게서 읽어낼 수 있다면 그 시대의 마네에 보다 가까이 다가갈 수 있을 것이다.

29 Mary Tompkins Lewis(2007), *Critical Readings in Impressionism and Post-Impressionism*, University of California Press, p.32.

찾아보기

용어

ㄱ

고전주의 41. 54, 147, 148
공론장public sphere 173
공중le public 173, 237
공화주의자 269, 274,
감상자의 현전presence 153, 158
관학미술 53, 89
군중 속의 예술가 164, 169
글레르 화실 51, 52

ㄴ

낭만주의 105

ㄷ

당디즘 180
대문자 M의 모더니즘 221
독립 예술가 44, 67, 155

ㄹ

라스코 동굴 101, 128
레지옹 도뇌르 31, 59, 60, 89
로마상 89
로우 아트low art 220
로코코 105
리얼리즘 66, 71
리얼리티 183, 187
릴리프 페인팅relief painting 방식 117

ㅁ

마네트 91
만국박람회 197, 198, 237, 247, 271
모더니즘Modernism 62, 99, 149~152, 159~163, 177, 221
모더니티 73, 107, 177, 178, 180, 218
모던 페인팅 100, 220
몰입Absorption 152, 155, 157, 161
무정부주의 65, 76

ㅂ

바리케이트 267
바티뇰 그룹 11, 51, 52, 54~56
반연극적 전통Antitheatrical Tradition 152, 153, 156, 157, 159, 161
보나파르티즘 234
보불전쟁 56, 234, 269, 271, 272
보헤미안 79, 181, 213, 215
비재현적인 회화 146

ㅅ

사실주의 174, 186, 188, 206, 219, 230, 234, 241
살롱전 18, 19, 30, 31, 46, 50, 53, 54, 57, 58, 60, 61, 67, 76, 78, 87, 91, 174, 176, 184, 265
상징주의 72, 186
새로운 회화La nouvelle peinture 51, 56, 64, 123, 129, 159

소문자 m의 모더니즘 221

스펙터클 169, 196, 198, 205, 272

ㅇ

아방가르드 63~66, 73, 76, 78~80,
 175

아이콘 상상력 85

아카데미 쉬스 51, 52

아카데미즘 54, 66, 186

알렉산드리아니즘 66

에피스테메epistēmē 147, 148

연극성Theatricality 152, 161

영웅주의 176, 181

예술의 사회적 생산 172

오브제로서의 그림peinture-object
 132

오스망 프로젝트 191

올랭피아 스캔들 50, 93, 100, 123

2월혁명 226

인상주의 운동 57, 62

인상주의의 아버지 61

ㅈ

자연주의 62, 74, 75, 181

자포니즘 186

전원화pastoral 153, 155

제2제정 174, 198, 225, 228~230,
 234, 247, 248, 250, 251, 261, 263,
 264

ㅋ

칼리그람calligramme 147

키아로스쿠로Chiaroscuro 기법 105

ㅌ

타자성otherness 220

타피스리tapisserie 효과 202

ㅍ

파리코뮌 56, 72, 211, 253, 261, 264,
 265, 269, 274

플라뇌르 Flâneur 238

ㅎ

하이 아트high art 220

현대생활의 화가 18, 66, 164, 175,
 176, 190, 225

형식주의 126, 127, 131, 149, 152,
 160, 161, 163, 164

회화적 강도 157

인명

ㄱ

갈릴레이, 갈릴레오 Galileo Galilei
 126

강베타 Léon Gambetta 274

고야 Francisco José de Goya 44, 102,
 109, 129, 148, 184, 256

고티에, 테오필 Theophile Gautier 46,
 92,

곤잘레스, 에바 Eva Gonzales 16, 27,
 262

구니아키 2세 歌川国明 184

그뢰즈 Jean Baptiste Greuze 155

그린버그, 클레멘트 Clement

Greenberg 35, 66, 127, 149~152, 160~162,

기 드보르 Guy Ernest Debord 196

기요맹 Armand Guillaumin 52

ㄴ

나다르 Gaspard Felix Tournachon Nadar 31, 52, 181

나폴레옹 1세 Napoléon Bonaparte 226

나폴레옹 3세 Louis-Napoléon Bonaparte 228, 235, 247, 248, 251, 253, 255, 257, 261, 263

노드, 필립 Philip Nord 238

노클린, 린다 Linda Nochlin 71

뉴턴 Isaac Newton 124

니외베르케르크 Alfred-Emilien de Nieuwerkerke 31

ㄷ

다비드, 자크 루이 Jacques Louis David 230, 234

다윈 Charles Darwin 124, 240

당통, 조르주 Georges Jacques Danton 234

도미에 Honoré Daumier 109, 193, 206, 230

뒤랑 뤼엘 Paul Durand-Ruel 33, 59

뒤랑티 Louis-Émile-Edmond Duranty 53

뒤레, 테오도르 Théodore Duret 54, 174, 189, 190, 202, 239

뒤르켐 Emile Durkheim 98

뒤마레스크, 아르망 Charles-Edouard Armand-Dumaresq 41

뒤발, 잔느 Jeanne Duval 180

뒤브 Thierry de Duve 140, 144~146

드가 Edgar Degas 34, 52, 56~58, 262, 263

드뇌빌, 마리 Alphonse Marie Deneuville 263

드니, 모리스 Maurice Denis 126, 127

드러커 Johanna Drucker 127

드루아, 에밀 Emile Deroy 180

드마르시, 잔 Jeanne Demarsy 14, 16

드베리아, 아쉴 Achille Devéria 105, 106

들라크루아 Eugène Delacroix 46, 234, 263

디드로 Denis Diderot 152, 153, 155, 157, 159, 190

ㄹ

라그렌 Jean Lagrène 215

라모스, 멜 Mel Ramos 117, 118

라이몬디, 마르칸토니오 Marcantonio Raimonde 107, 108

라투르, 팡탱 Fantin-Latour 11, 12, 21, 33, 52, 54, 55, 74, 157

렌호프, 쉬잔 Suzanne Leenhoff 16

로랑, 메리 Méry Laurent 16, 24, 26, 31

로슈포르 Henri de Rochefort 30, 173, 229, 253, 274

로저스, 마리아 Maria Rogers 54

루벤스 Peter Paul Rubens 44

루빈, 제임스 James H. Rubin 72, 97, 237, 275

루스 Jane Mayo Roos 61, 251

루카치, 게오르그 George Lukacs 162

르그로 Alphonse Legros 157

르낭, 어네스트 Joseph Ernest Renan 240, 241, 243

르냉 Le Nain 109, 215, 219

르누아르 Auguste Renoir 52, 54, 57, 58

르로이, 에티엔느 Etienne Leroy 19

르루 Pierre Leroux 263

르모니에, 이자벨 Isabelle Lemmonier 14

르봉, 구스타브 Gustave Le Bon 78

리드, 허버트 Herbert Read 85, 86

리버스, 래리 Larry Rivers 116, 117

리비에르, 조르주 Georges Rivière 189

리카르도 David Ricardo 107

ㅁ

마그리트, 르네 René Magritte 35, 147, 148

마네, 쿠스타브 Gustave Manet 239

마라 Jean-Paul Marat 230

마르크스 Karl Heinrich Marx 98, 107, 178, 215, 218, 225, 228

마티스, 앙리 Henri Matisse 35, 50

막마옹 Patrice de Mac-Mahon 263, 269

막시밀리안 Maximilian, Ferdinand M. Joseph 101, 109, 129, 158, 228, 253, 254, 256, 257, 267, 268

만하임, 칼 Karl Mannheim 124

말라르메 Stéphane Mallarmé 26, 31, 62, 173, 174, 186~189

맥마흔, 윌리엄 William McMahon 211

메를로 퐁티, 모리스 Maurice Merleau-Ponty 144

메소니에 Jean Louest Ernest Meissonier 59, 226, 261, 262

메트르, 에드몽 Edmond Maitre 52, 54

모네 Oscar-Claude Monet 33, 52, 54, 56~58, 61, 62, 113, 250, 253, 261, 270, 271

모리, 로지타 Rosita Mauri 14

모리조, 베르트 Berthe Morisot 16, 21 ~24, 26, 34, 52, 57, 58

모파상 Guy de Maupassant 26

몽도로 Henri Mondor 187

몽지노 Charles Joseph Monginot 41

무어, 조지 George Moore 53

뮈랑, 빅토린 Victorine Meurent 16, 19, 20, 93, 195

ㅂ

바로, 오딜롱 Odilon Barrot 228

바지르, 에드몽 Edmond Bazar 35, 246

바지유 Frédéric Bazille 52, 54, 56, 58

바쿠닌 Mikhail Aleksandrovich Bakunin 65

바타유, 조르주 Georges Bataille 35, 86, 100, 101, 127~131, 152, 160, 163

바토(와토), 장 앙투안 Jean-Antoine Watteau 209

발레리, 폴 Paul Ambroise Valéry 22, 100

발자크 Honoré de Balzac 209

발테스, 루이스 Luis Valdez 14

버거, 피터 Peter Bürger 162

베누빌 Jean Archille Bénouville 104, 105

베버 Max Weber 99, 240

베커, 하워드 Howard Paul Becker 172

벤야민, 발터 Walter Benjamin 191, 192, 237

벨라스케스 Diego Rodríguez de Silva Velázquez 44, 46, 144, 147, 148, 218

보네스, 앨런 Alan Bowness 62, 71, 218

보임, 알버트 Albert Boime 74, 257

부그로 William Adolphe Bouguereau 88, 89

부르제 Paul-Charles-Joseph Bourget 26

뷔르티, 필립 Philippe Burty 53, 174, 239

브라운 Marilyn Brown 215

브라크몽 Felix Bracquemond 52

브뤼야스 Alfred Bruyas 155

블랑 Jean Joseph Louis Blanc 184, 251

블랑슈, 자크 Jacques Emile Blanche 112

비스마르크 Otto Eduard Leopold von Bismarck 261

빌헬름 1세 Friedrich Wilhelm I 261, 263

ㅅ

사반, 퓌비 드 Puvis de Chavannes 41

샤르댕 Jean Baptiste Siméon Chardin 154

샤브리에, 엠마뉘엘 Emmanuel Chabrier 202

샹플뢰리 Jules Champfleury 70

세잔 Paul Cézanne 34, 52, 58, 113~115, 261

셸베스트르, 아르망 Paul Armand Silvestre 55

쉐스노, 에르네스트 31, 92

스로운 Consult J. Sloane 173

스미스, 폴 Paul Smith 97, 98

스테벤스, 알프레드 Alfred Stevens 33

시슬레 Alfred Sisley 52, 57

ㅇ

아베 요시오 阿部郎雄 102

아스트뤼크, 자샤리 Zacharie Astruc 54, 189, 199

아인슈타인 Albert Einstein 124

알레시스, 폴 Paul Alexis 52

알렌 포우, 에드가 Edgar Allan Poe 188

앙브르, 에밀 Emilie Ambre 27

앵그르 Jean Auguste Dominique Ingres 102, 103

엥겔스 Friedrich Engels 206

예수 Jesus Christ 241, 243, 246

오귀스트 Auguste Manet 39

오스만 Georges Eugéne Haussmann 191, 192

오페르, 앙리 Henri Oppert 41

왓슨 John Broadus Watson 124

용킨트 Johan Barthold Jongkind 250

위스망스 Joris Karl Huysmans 26

위트킨 R. Witkin 98

ㅈ

제롬 Jean-Léon Gérôme 59
조르조네 Giorgione 105, 107
존슨, 스워드 Seward Johnson 118
졸라, 에밀 Emile Zola 14, 33, 34, 52,
　54, 62, 78, 79, 96, 123, 125~127,
　159~161, 173, 174, 181, 183~186,
　188, 211, 239, 241
주르댕 Roger Jourdain 206, 208, 209

ㅋ

카라바조 Michelangelo da Caravaggio
　133
카바넬 Alexandre Cabanel 87, 89
카스타냐리, 쥘 앙트안 Jules-Antoine
　Castagnary 174, 175
칸딘스키 Wassily Kandinsky 148
칸트 Immanuel Kant 149
커셋, 메리 Mary Cassatt 202, 248
코로 Jean-Baptiste-Camille Corot 21,
　76, 105
콩스탕탱 기 Constantin Guys 238
콩쿠르 형제 Edmond Louis Antoine
　de Goncourt , Jules Alfred Huot de
　Goncourt 53
쿠르베 Gustave Courbet 34, 62, 66~
　78, 155, 156, 175, 180, 181, 219,
　220, 234, 241, 251, 265
쿠튀르 Thomas Couture 19, 39, 41,
　43, 44, 64, 228
쿤, 토마스 Thomas Samuel Kuhn 124
퀴빌리에 Armand Joseph Cuvillier 263

크릭 Francis Crick 124
클라크, 케네스 Keneth Clark 91
클락, 티모시 T. J. Clark 62, 99, 237
클레망소, 조르주 Georges Benjamin
　Clemenceau 229, 274, 276

ㅌ

타르드, 가브리엘 Gabriel Tarde 107
토크빌 Charles Alexis Clérel de
　Tocqueville 228
투생 Hélène Toussint 72
티에르 Louis Adolphe Thiers 56, 218,
　264, 265, 268, 269
티치아노 Vecellio Tiziano 44, 102,
　103, 105, 108
틴토렌토 Tintorento 44

ㅍ

팔리에르 Clément Armand Fallières
　113
페르튀제, 외젠 M. Pertuiset 30, 60
포랭 Jean Louis Forain 204, 205
푸코, 미셸 Michel Foucault 35, 127,
　131~133, 140, 142, 144~148, 152,
　160, 195
프라고나르, 장 오노레 Jean-Honoré
　Fragonard 21
프레시너 Francis Frascina 221
프루동Pierre Joseph Proudhon 70, 265
프루스트, 앙토냉 Antonin Proust 14,
　31, 33, 34, 35, 57, 59, 175
프리드, 마이클 Michael Fried 35,
　66, 75, 102, 112, 127, 152, 155,
　157~159, 161, 162

피사로 Camille Pissarro 52, 56~58,
 261
피에라르, 루이 Louis Piérard 60, 75
피카소 Pablo Ruiz Picasso 35, 50, 115,
 116

ㅎ

하비, 데이비드 David Harvey 192
하우저, 아르놀트 Arnold Hauser 123,
 170
헤겔 Georg Wilhelm Friedrich Hegel
 107
호프만, 워너 Werner Hofmann 71
휘슬러 James Whistler 157

모더니스트 마네

초판 1쇄 인쇄 2022년 7월 27일
초판 1쇄 발행 2022년 8월 10일

지은이 홍일립
펴낸이 김환기 박정욱
펴낸곳 환대의식탁
주소 경기도 고양시 삼원로 63 고양 아크비즈 지식산업센터 927호
전화 031-908-7995
팩스 070-4758-0887
등록 2003년 9월 30일 제313-2003-00324호
이메일 booksorie@naver.com

ISBN 978-89-6745-135-6 03600

• '환대의식탁'은 '도서출판 이른아침'의 임프린트입니다.

Manet